예술의 섬

장도 소나타

Jangdo
Sonata

이혜란

이민하 그림 | 임영기 사진

Contents
목차

프롤로그 007

장도 블루노트

바다는 늘 나를 유혹한다 010
예감(藝感, Artistic Feeling) 012
함께 가야하는 그대, 젊은 피아노에게 014
장도의 하늘을 품다 018
시를 듣는 즐거움 021
떠난 이를 그리워하며 024
파데레브스키를 아시나요 027
장도의 맛과 멋 그리고 향기를 찾아서 034
장도가 준 음악선물 037
춤추는 오월 040
장도의 하모니(Harmony, 조화로움) 042
음악이 보내준 시간여행 045
음악을 통한 삶의 기쁨과 사랑 050
음악과 그림, 그리고 사랑 053
삶의 리듬 056
Bach, 그 겸허함을 배우다 059
예술가의 눈, 안목 062
지친 우리 모두에게 위로를 065
눈(eye) 속에 담긴 진실함 068
바다가 주는 메세지 070
마음의 조각들 073
낭만적 제목에 가려진 슬픔 078

달빛처럼... 082

지금, 아낌없이 자신을 사랑하기 085

달님, 선한 이끌림 088

내가 쇼팽을 좋아하는 이유 091

연주회가 끝난 후 094

추억, 지난 시간들을 소환하는 기쁨! 097

감사함으로 한 해를 보내며 100

깊은 바다의 심연을 만나리 105

만남과 만남, 사연과 사연으로 엮어지는 시간여행 108

Broken Wing, 열정 속에 숨겨진 지독한 외로움 111

쇼팽의 블루노트 116

오렌지노트

오렌지 향기는 바람에 날리고 135

전심으로 사랑한다는 것 138

살아있는 것들에게서 들려오는 속삭임 142

Duo의 친밀한 아름다움 146

오래된 담쟁이 넝쿨처럼 149

음악으로 떠나는 여행, 스페인 152

음악으로 떠나는 여행, 남미 155

음악으로 떠나는 여행, 러시아 158

"Shall we dance?", 음악과 춤으로 위로를 161

함께 삽시다, 베토벤의 '전원' 교향곡 166

슈만, "가을엔, 사랑을 나누세요" 169

로드리고, "사랑하고 일하고 춤추라!" 174

어둠속에서 빛나는 열정 177

영화 '바다로 간 두 젊은이'와 드뷔시 182

예술의 섬, 장도에서의 2022년 키워드는 '기쁨' 185

새해, 여전히 '유학생 모드'로 돌아가며 다시 바하를 188

라벨 피아노 협주곡, 개성 강한 음색 속의 독특한 조화 191

해무..전혜린과 파두의 여왕 '아말리아 로드리게스' 194

그리그의 '솔베이지의 노래'에 담긴 따뜻한 사랑 197

화가 강운의 작품 '노랑'과 쇼팽의 '왈츠' 200

베에토벤 '비창' 소나타적인 삶, 강종열 화백 이야기 203

음악과 미술의 콜라보, 장도에서 펼치는 '예술의 향기' 208

언제나 길을 물었지, 음악에게 211

음악의 수도승, 피아니스트 스비아토슬라브 리히터 217

늑대 보호 운동하는 피아니스트 엘렌 그뤼모 220

마리아 칼라스의 삶과 음악, 그리고 '진정한 행복'이란 223

또다른 음악세계 지휘자, 클라우디오 아바도 226

20세기 최고의 지휘자, 헤르베르트 폰 카라얀 229

경계없는 자유인, 지휘자 레너드 번스타인 232

세계적인 한국의 지휘자, 정명훈 235

음악으로 희망을 노래하는 지휘자, 구스타보 두다멜 238

사진작가를 통해 새롭게 발견하는 '장도'의 모습에 뭉클 242

여름 휴가때 함부르크서 만난 브람스 245

칠레에서 온 친구 250

장도입주작가 임영기의 '사람'이 담긴 사진전을 보고 253

한주연 작가의 '물없는 바다를 건널 때' 258

4년을 함께 보낸 '소년' 장도가 이젠 청년의 섬으로 264

'바람이 전하는 음악'이 있는 가을 장도 270

자연의 비밀스러운 선물, 겸허함 274

장도에서의 깨달음 278

음악이 주는 힘 282

함께 해준 이들과 최선을 다했던 장도의 시간들 286

에필로그 291

추천의 글 292

주 299

Prologue
프롤로그

장도에서의 시간들,
섬, 섬, 섬...
그림과 음악이 담긴 글, 그리고 사진이
장도라는 섬에서 따로 또는 함께 어우러지며
각자의 색과 빛으로 드러내 보여준다.

예술가들이 살고 있는 섬,
그 섬에서 하늘의 구름만큼
다양한 모습으로
자신의 존재를 표현한다.

블루노트를 썼던 처음 2년 동안의 기간,
낯설음과 시행착오 속에서도
마냥 바다가 좋아서
진섬다리를 오가며 즐거워했다.

오렌지노트를 썼던 후반기에는
서서히 즐기기 시작할 수 있었으며
한껏 여유로움으로 채워나가는
시간들로 충만했다.

사랑할 수 없는 것들 때문에
사랑할 수 있는 것들을 놓치고 싶지않다.
내가 사랑할 수 있는 것들과 듬뿍
"오늘"을 사랑해야지.

Blue Note
장도 블루노트

장도, 2020

바다는 늘 나를 유혹한다

2019년 1월 1일, 독일로 향하였던 나의 운명은 바다의 이끌림에 의해 피아노 치는 바리스타, '리스타' 라는 이름으로 장도에 머물게 됐다. 이곳 섬에서 물때에 따라 사는 전혀 예상치 못한 삶을 살고 있다. 예정된 운명처럼 모든 것을 정리하고 떠났음에도 다시 돌아온 이곳 장도는 하루에 두 번씩 다리가 물에 잠기는 매력적인 곳이다.

2020년 4월 피아노가 있는 아트카페 예술의 섬, 힐링의 섬인 장도에서 '예술의 향기가 흐르도록 디자인하는 Designer Listar의 이름으로 시작한다. 리스타는 "피아노 치는 바리스타"의 뜻으로 자연스럽게 명명한다.

거울 앞에서 자신을 바라보듯 때로는 섬이기도 하며 때로는 육지이기도 한 이 섬에 녹아들어 간다. 자연의 일부 되어 스며든다. 이 섬에 호흡 있는 모든 생물체들과 어우러지는 투명한 '조화로움' 이 되고 싶다.

이곳에 머물며 써 내려가는 장도 일기는 자연 속에 깊이 물들기 위해 음악을 버무려 전하는 노력이다. 자연과 동화되는 삶을 자연스럽게 받아들이며 바다의 메시지, 바람이 전하는 속삭임을 듣기 위해서 피아노 음색으로 장도를 물들이려 한다. 생명의 기운을 품고 그 선한 이끌림으로 인해 물과 빛으로 "오래된 미래"를 채우려 한다. 자연의 순리에 따르는 겸허함으로...

바람결에 왔으니 바람이 나에게 전하는 말을 듣는다. 침묵하며 듣는 훈련이다. 바람이 얼굴을 스치며 훅 전하는, 그 모든 것을 귀 기울여 들으리. 장도가 말하는 모든 것을 흔적으로 남기려 한다.

풍경스침–태풍이 지난 후, 2021

장도문화기행

예감(藝感, Artistic Feeling)

건어물 상가들과 배를 타기 위한 여객선 터미널이 있는 곳, 그곳 해안통에 전혀 어울리지 않는 문화공간이 들어 섰을 때 많은 이들이 의아해하였고 나의 속내를 알고 싶어 했다. 나는 그저 장군도가 보이는 그곳이 가장 여수다운 곳이라 생각이 들었고 이름도 꾸밈없이 "해안통"갤러리로 정했다.

"해안통"문화사랑방의 운영자로서 음악, 미술, 문학 등 다양한 프로그램을 내가 하고 싶은 대로 시도했고 무엇보다 나 스스로가 신나서 매 순간을 기쁨으로 채워나갔다. 거기서의 경험으로 예술섬 장도에서 "예술의 향기가 흐르는 곳으로 디자인한다"라는 나의 역할을 감당하는 데 도움이 되었다. 이곳에서 피아노 치는 바리스타의 의미인 "리스타"라는 이름으로 커피도 내려주며 피아노 연주를 하고 있다.

"한낮의 음악, 오후 3시"에 고정적으로 연주 하고 있다. 우연히 왔다가 듣는 이들은 예기치 않은 선물을 받은 느낌이라며 좋아한다. 이를 바라보는 나도 기쁘다.

장도에 있는 동안 이루어질 섬세함과 따뜻함이 가득한 향연에 언제나 함께 할 프로그램의 제목. "예감"으로 시작한다.

예감... 문화기행으로 어울리는 제목.

의미 있는 첫 시작을 하였다. 늘 곁이 되어주신 신병은 전 예총 지부장님께서 지금까지 지역의 34분의 작가들의 작품을 시인의 감성으로 평론했던 것을 책으로 내셨기에 '예감' 첫 행사로 시작하고 싶었다. 출판기념과 함께 지역의 작가들과의 만남이기에 더없이 좋다. 시인께서 장도에서의 시작을 격려해 주시며 직접 문화행사 이름도 지어주셨고 글씨도 직접 써 주셨다. 넘치는 사랑을 받았음에 잘 해야겠다.

풍경스침-태풍이 지난 후, 2021

함께 가야하는 그대, 젊은 피아노에게

장도에서 만난 젊은 그대, 난 리스타의 이름으로 이곳에 왔다오.
인생 한 바퀴를 돌고 다시금 시작하는 이곳은
신께서 네게 주신 선물이며 새로운 소명을 받은 곳이라오.
솔직하게 말하면,
처음 그대를 만났을 때 참 생소하고 당황스러웠다오.
오랫동안 나와 함께 했던 나의 피아노 'Steinway & Sons' 가 그리웠다오.
그러나 얼마 전 치기 어린 예술가의 독설 속에서 큰 깨달음이 있었으니
그대와의 만남을 귀히 여기며 그대에게 다가가기로 마음먹었다네.

아침마다 난 그대에게 인사를 할 것이며
그대가 좋아하는 것을 알아가려고 힘써 노력할 것이네.
아마도 그대 역시 나를 좋아하리라 믿는 것은
우리의 끌림이 우연이 아님을 알기에
장도에서 들려오는 바람의 소리를
그대와 내가 마음을 함께하여 정하여 주는 것!
멋지지 않는가, 그대!!!

장도 엽서를 사들고 바다에 흠뻑 취해
누군가에게 글을 쓰고 있는 이들을 바라보는 것이
또한 아름답지 않은가
그대와 내가 있음으로 이 곳을 따뜻하게 만들어 보세나
오늘, 날씨가 무척 화창하네.
이곳을 찾는 모든 이들이 행복했으면 좋겠네.

은유의 바다-안개 24-2, 2024

비 내리는 장도,
베토벤 피아노소나타 '폭풍(Tempest)'을 연주하며

장도의 하늘을 품다

장도 1기 입주작가로 반갑게 다시 만난 이민하 작가와의 인연은 해안통 갤러리를 운영할 때부터였다. 10년 전, 그때만 해도 건어물을 파는 주변에 갤러리가 있다는 것 자체가 생소했고 음악을 하는 이가 화가들과 문학하는 이들과의 콜라보를 기획한다는 것도 생경스러운 때였다.

그때 만난 이민하 작가의 첫인상은 개성이 강하고 약간은 고집스러워 보였다. 대관 문제로 이야기를 나누다 의견이 맞지 않음에 작가는 그 자리에서 일어났고 나 역시 냉정하게 대하였다. 그렇게 2년 정도 지난 후 지금은 기억이 나지 않지만 어떤 일을 계기로 서로 화해하였고 2016년 5월, 해안통 갤러리에서 "풍경, 그곳을 만나다"로 작가 전시회를 가졌다. 작품 속에서 보여주는 작가를 다시 알게 되어 그 이후로 우리는 급 친해졌다.

그리고 세월이 흘러 장도에 오게 되었는데 작가가 장도 1기 입주작가가 되었다는 소식을 듣고 장도에서 만나니 얼마나 기뻤는지 모른다. 더군다나 피아노 치는 바리스타로서 아직 모든 것에 서툰 장도에서의 첫 시작을 하고 있는 중이었고, 작가 역시 첫 입주작가로서 우리는 서로 마음의 부담감을 갖고 있었다. 학교 강의 시간들을 제외하고는 장도에서 작품 구상을 하기

위해 새벽의 장도를 돌아보는 모습을 자주 접할 수 있었다.

우리는 이곳이 진정한 예술의 섬이 되기 위하여 예술인이 해야 할 바에 대하여 의견을 나누었다. 그러는 중에 이 작가가 제안하기를 장도의 일상을 기록으로 남기라 한다. 예술인들의 만남뿐 아니라 아름다운 사연들과 장도의 자연에 대하여, 소소한 일상에 대하여 일기 형식으로 써 내려가라 한다. 일기에 맞추어 그림을 넣어 주겠다는 멋진 아이디어와 함께... 그러겠다 덜컥 말해놓고 과연 그 약속을 지킬 수 있을지 걱정했지만 장도에서의 일상을 소중하게 생각할 수 있는 태도를 갖게 되었다.

모든 것에 의미를 담는 작가의 진지한 모습을 바라보며 입주 기간이 끝나는 겨울에 어떤 작품이 탄생될지 기대가 된다.

분명 장대한 바다를 품을 것이다. 하늘과 바다의 조화를 작가의 색으로 표현할 것이다. 내가 처음에 봤던 그의 인상처럼 강인한 자연의 모습을 담을 것이다. 매년 찾아오는 장마와 태풍의 때인 6월 말, 헝클어진 머리카락으로 비를 맞으며 새벽 장도를 돌아다니는 작가의 모습을 여러 번 만났다.

차 한잔 마시며 창가에서 바라보는 바다와는 질감 자체가 다를 것이다. 여수가 고향이며 바다를 보며 성장기를 보냈기에 바다 사나이의 고집스러움과 주관이 뚜렷한 자아의 모습이 담겨 있을 것이다. 어촌의 억척스러운 어머니에게서 배운 포기할 줄 모르는 집념과 삶에 최선을 다하는 순수함이 묻어져 나올 것이다. 헤밍웨이(E.M.Hemingway, 1899-1961)의 소설 "노인과 바다"에 나오는 산티아고(Santiago)처럼.

나 역시 비 내리며 안개 낀 장도의 여명을 가슴에 담기 위하여 베토벤(L.v. Beethoven, 1770-1827)의 폭풍(Tempest) 피아노 소나타를 연습한다. 창밖의 빗소리를 들어가며 자연과 일치되는 합일점을 찾아 장도를 피아노 소리로 가득 채운다. 베토벤이 직접 이름을 붙이지는 않았지만 그의 삶 중에서 가장 힘든 시기에 쓰였기에 곡의 분위기가 비극적이며 장엄하여 제목이 잘 어울리고 있어 지금까지 큰 무리 없이 사용되고 있다. 폭우가 쏟아지기 전 저 멀리에서 먹구름이 몰려오는 모습이 연상되는가 하면 왼손 반주 음형으로 굵은

빗줄기가 내리치는 소리도 잘 표현하고 있다.

태풍이 오기 전 바람 부는 날 새벽마다 벌써 장도를 한 바퀴 돌고 내려오는 작가의 눈빛과 꽉 다문 입술이 베토벤이 숲속을 산책하고 있는 모습이 연상된다. 그렇게 남은 기간을 장도에서 오고 가며 만날 수 있음에 분명 귀한 인연이다.

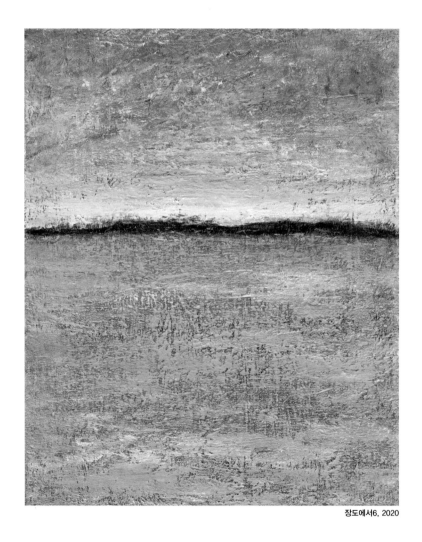

장도에서6, 2020

시를 듣는 즐거움

겨울 한철, 금오도에서 봄을 맞는 장도의 섬으로 달려온 묵시록적인 언어를 만난다. 바다를 향한 절절한 그의 사랑을 듣는다. 견고하지만 한없이 부드러운, 냉정함 속에 따뜻함 가득한, 어둠 속 한 줄기 빛으로 다독이는 시인의 고백을 듣는다. 시간과 공간의 흔적들로 이루어진 바다의 언어들, 시를 읽는 것이 아닌 듣는 시간, 음악처럼 들리는 시를 읊조리며 다시 음악으로 화답한다.

빌헬름 뮐러(Wilhelm Muller, 1794~1827)의 시에 슈베르트가 24개의 연가곡 '겨울 나그네'를 작곡한 것처럼 하이네의 시에 슈만이 '시인의 사랑'으로 그리는 음악처럼 그의 시에 쇼팽과 리스트의 음악을 덧입혀 드리고 싶다.

한겨울을 이겨낸 매화향이 꿈틀거리는 봄의 기운을 열어주듯 함축된 언어가 장도에 도달해 내 영혼의 구석구석을 새롭게 해주는 시들을 맞이할 준비를 한다.

한 겨울을 이겨낸 도도한 매화의 향기를 가져오겠지! 소생하는 봄의 기운을 열어주겠지! 귀한 시편들을 맞이하며 화답하는 쇼팽과 리스트의 음악을 예의를 갖추어 준비하리... 무디고 둔탁한 내 영혼을 청소하리...

파리에서 타향살이 삼십여 년을 보낸 손월언 시인이 다섯 달 동안 금오도에 머물며 바닷가에서 주워온 26편의 시.

1부에서 6편의 시를 통해 찌들고 둔감해진 우리의 영혼을 깨운다. 여기에 쇼팽의 녹턴을 곁들여 잠자고 있는 내면의 부드러움을 일깨우면 더욱 좋겠다.

2부의 시 6편을 읽으면 리스트(F.Liszt, 1811-1886)의 탄식(Un Sospiro)이 떠오른다. 리스트는 연주회용 연습 곡을 총 3개 작곡하였는데 각각 슬픔, 기쁨, 탄식이라는 부제가 붙었다. 오른손과 왼손으로 연주하는 펼친 화음(아르페지오, Arpeggio)은 물결처럼 파도처럼 움직이며 8개의 음으로 이루어진 멜로디를 끊임없이 전한다.

슬픔과 기쁨을 노래하고 나서 '탄식'이라고 제목 붙인 리스트의 의도가 무엇일까 장도 바다를 보며 생각한다. 바다는 언제나 밀려왔다 사라진다. 그러면서 끊임없이 무언가를 전한다. 들을 귀 있는 자는 파도 속에 담긴 외침을 침묵으로 귀 기울이며 듣는다.

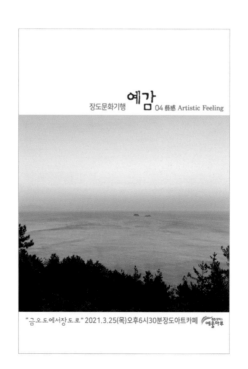

예감
장도문화기행 04 藝感 Artistic Feeling

"금오도에서장도로" 2021.3.25(목)오후6시30분장도아트카페

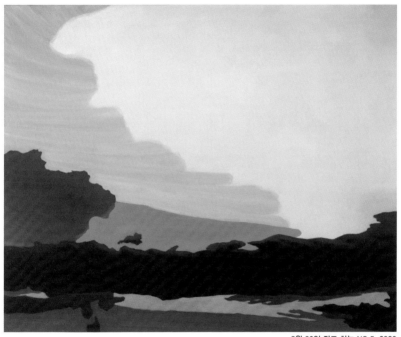

8월 30일 장도 하늘 NO.5, 2020

바하 '첼로를 위한 조곡' 봄비 적시는 날
장도의 섬을 휘감는 첼로의 읊조림으로 위로를 전하는 선율은
떠난 이의 추억을 함께 데려와...

떠난 이를 그리워하며

봄비가 장도의 여기저기를 촉촉하게 적신다. 아침 일찍 우산을 쓰고 산책하고 있는 이들의 영혼도 함께 젖어들고 있음이 분명하다. 오늘은 바람 한 점 불지 않는 이상한 고요함이 깃들고 있다. 며칠 전 우리 곁을 떠난 지인의 목소리가 아주 미세하게 들리는 듯하다.

이런 날은 장도를 바하(J.S.Bach)의 음악으로 채운다. '첼로를 위한 조곡(Suite for Solo Cello)'을 들으며 말을 아끼고 싶은 날이다. 떠오르는 생각조차 붙잡고 싶지 않고 그저 잠잠하게 들숨과 날숨만을 의식하며, 무반주로 들려주는 첼로의 저음을 따라 안갯속에 감추어진 장도 건너에 있는 섬들을 하염없이 바라볼 뿐이다.

오전 내내 첼로는 그리 높지 않은 음역을 넘나들며 자신의 음악을 귀 기울여 주기를 원하지 않으며 혼자서 읊조린다. 오후가 되어도 여전한 모습으로 내리는 비를 바라보며 피아노 앞에 앉아 베토벤(L.v.Beethoven)의 악보를 펼친다.

살아있는 이들 곁을 무심히 떠난 이들을 떠올리며 남겨진 자들에게 주어지는 막연한 슬픔은 시간이 흘러도 옅어지지 않는 기억들에서 오는 것이리라. 문득문득 떠오르는 함께했던 아련한 추억들에서 오는 것이리라. 비 내리는 정경과 함께 피아노 연주도 애잔한 느낌을 주는 단조의 곡들로 연주했다.

영국과 미국, 그리고 보츠와나에서 온 세 명의 교환학생들이 왔다.

그중 한 친구가 흐르는 눈물을 닦는 모습에서 가족을 그리워하는 그녀의 외로움이 진하게 묻어져 나온다. 연주가 끝나자 환하게 미소를 지으며 감사의 말을 건네온다. 음악으로 위로할 수 있음에 나 또한 따뜻한 마음이 된다. 다시금 바하의 첼로 음악으로 장도를 채우며, 그립지만 만날 수 없는 이들을 떠올리며 따뜻함을 나누어야겠다.

아직 만날 수 있는 이들에게 안부 전화라도 해야겠다. 언젠가 나 역시 떠난 자가 되었을 때 이렇게 비 내리는 날, 나를 떠올리며 좋은 추억이 담긴 사람으로 기억되고 싶다. 더욱 사랑하리라, 더욱 뜨겁게 온 마음 다해 삶을 사랑하리라. 아무래도 오늘은 하루 종일 비가 내릴 듯하다.

장도에서1, 2020

풍경스침-태풍이 지난 후, 2023

파데레브스키를 아시나요

음악과 함께 바리스타의 활동으로 지낸 장도에서의 삶이 어느덧 일 년이 지났다. 신선한 호흡을 위해 변화가 필요했다. 지난주에 새로운 곳으로의 공간이동을 바로 실행에 옮겼다. 그곳에서는 아침에 눈을 뜨면 물에 잠기는 장도의 다리(진섬다리)가 보이며 어둠이 내리면 장도 전시관의 긴 불빛이 또한 보인다. 장도의 안팎을 늘 바라보는 '장도바라기'가 되었으니, 어린 시절, 바다가 보이는 곳에서 피아노를 치는 나의 모습을 그려보곤 했었는데 이제는 요트가 떠 있는 바다를 보면서 살게 되었다. 와인 잔에 비치는 바다 물결과 함께 문득 나를 행복하게 했던 어린 시절의 추억이 떠 올려진다.

파데레브스키(L.J.Paderewski, 1860~1941)의 메뉴엣(Minuet). 그의 메뉴엣을 처음 들었을 때에 작곡가가 누군지도 모르며 그저 음악이 좋아서 피아노를 치기 시작했다. '작은 아씨들'에 나오는 피아노 치는 베스와도 친구가 되었고 먼 나라의 공주가 되어 상상력의 날개를 펼치며 이웃나라 왕자를 만나 춤을 추기도 했다.

내가 좋아하는 메뉴엣을 작곡한 파데레브스키는 폴란드의 수상이 된 피아니스트이며 작곡가로 폴란드의 독립에 큰 역할을 한 사람이었다. 피아니스트로서의 자신의 명성을 오로지 조국의 국토 회복을 위하여 '쇼팽의 나라 폴란드'와 '쇼팽을 연주하는 파데레브스키'로 열차에 피아노를 싣고 폴란드의 역사적 상황을 호소하며 연주했다 하니 얼마나 멋진 사람인가!

1922년 주권 회복이라는 큰 역할을 완수한 후에는 다시금 음악가로서의 활동을 재개하여 쇼팽의 교정판 전집의 편집을 위해 헌신하였다. 그의 메뉴엣을 한동안 잊었다가 얼마 전 제자가 구해준 이 곡의 악보를 받고 내 영혼의 공간이동을 어린 시절로 옮길 수 있으니, 장도를 찾아오는 어린 영혼들을 만나면 즐거운 마음으로 이 곡을 연주한다.

메뉴엣은 우아한 3박자 리듬의 곡으로 춤을 반주하는 음악에서 점차 기악곡이 되어 바로크 시대에는 모음곡으로, 고전시대에는 여러 악장으로 이루어진 음악의 한 악장으로 사용되었다. 메뉴엣을 들으면 음악의 흐름에 따라 어깨에 쌓인 무거운 것들이 가벼워지며 단순해진다.

지나고 보면 별일도 아니었는데 말이지! 바하, 베토벤의 메뉴엣도 상큼하다.

메뉴엣 들으며 기분전환하시길...

풍경스침−태풍이 지난 후, 2023

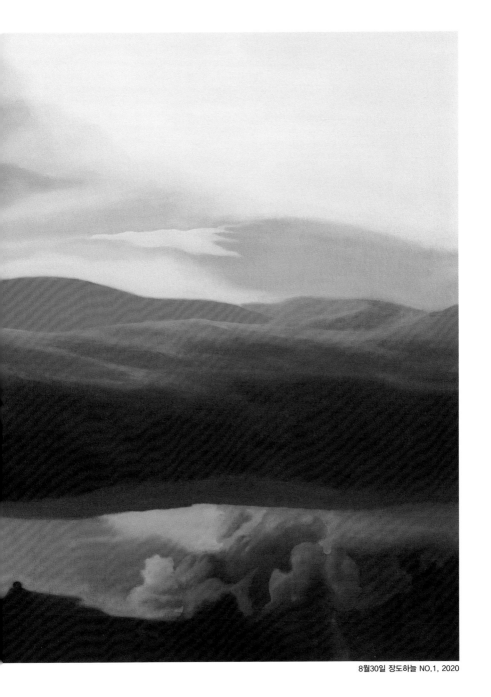

8월30일 장도하늘 NO.1, 2020

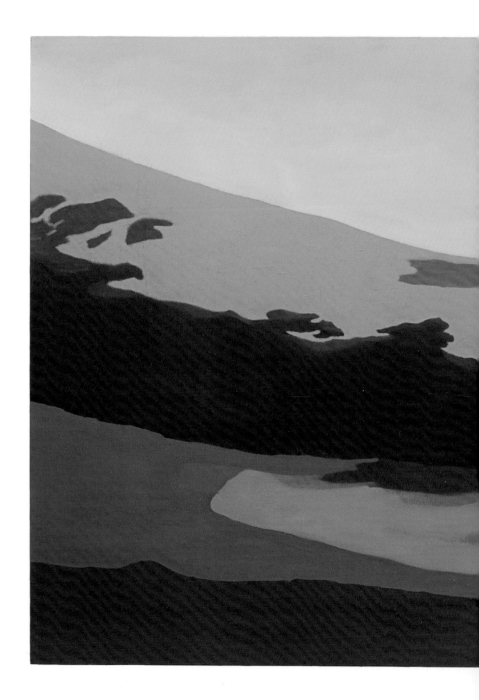

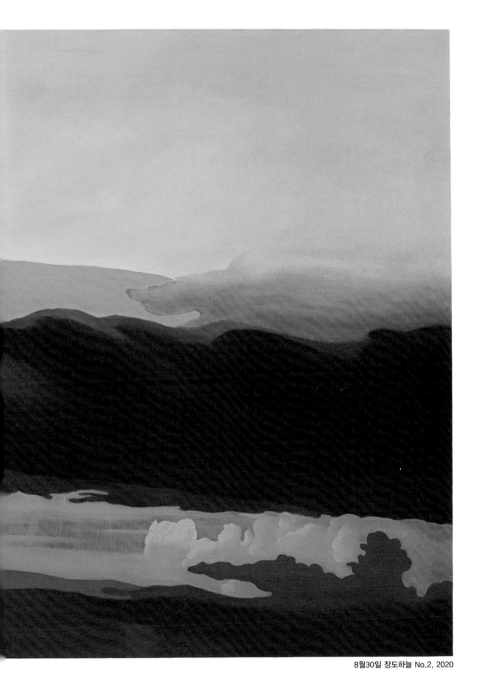

8월30일 장도하늘 No.2, 2020

장도의 맛과 멋 그리고 향기를 찾아서

한낮의 음악, 오후3시... 커피를 마시기 위해 10분을 기다리는 카페는 많지만 주문한 커피를 연주가 끝날 때까지 기다리며 음악을 듣는 카페는 흔하지 않다. 피아노 연주를 들으며 주문한 음료를 기다릴 줄 아는 사람들이 오는 곳, 편안하고 자유로운 모습으로 서서 듣기도 하며 아이들은 흥얼거리며 춤을 추다가 엄마와 눈을 마주치기도 한다. 어떤 이들은 반려견을 데리고 산책하다 바람결에 들려오는 음악을 감상한다. 참 정겨운 모습들이다. 그 자연스러움이 참 멋스럽다.

바르샤바의 쇼팽공원으로 유명한 와지엔키 공원(Lazienky Park)에서 매주 일요일 오후 연주하며 보았던 정경이 떠오른다. 벤치에 기대어 혹은 잔디밭에 아무렇게나 누워 쇼팽의 숨결을 눈을 감고 온몸으로 듣는 모습들이 얼마나 자연스러웠던지. 한 폭의 그림, 그 자체가 예술이었다.

장도를 찾아온 이들도 진섬다리를 건널 때 이미 여유로움과 넉넉함을 담고 온 멋진 이들이기에 가능한 일이겠지. 나는 이렇게 말한다. "예술의 섬, 힐링의 섬 장도에서 좋은 기운 듬뿍 받아 기쁨으로 충만하라고, 힘든 일 있어 어깨가 무거워지면 다시 장도를 찾으라고..." 그리고는 미국의 작곡가인 와이먼(A.P.Wymann, 1832~1872)의 '은파(Silvery Waves)'를 연주한다.

이 곡은 클래식에 관심이 있는 이들에게 잘 알려진 대중적인 곡으로 서정적 주제의 선율을 변형시킨 변주곡(Variation)이다. 같은 주제의 선율을 느낌이 다른 곡으로 가능하게 할 수 있음은 음악의 3요소인 선율, 화성, 리듬에

변화를 주는 것이다. 가장 기본적인 작곡 기법이라고 할 수 있는데 이 곡 '은파'는 5개의 변주와 마지막에는 행진곡풍으로 다시 한번 더 변주된 작품이다.

창밖으로 요트가 떠 있고 구름이 섬과 섬 사이로 흘러가는 바다가 보이며 진섬다리를 건널 때에는 물고기들도 싱싱하게 튀는 모습으로 온통 살아있음이 느껴진다.

두 번째 변주의 매력적인 곡을 들으면 물결에 햇빛이나 달빛, 그리고 바람의 어울림으로 반짝이는 잔물결을 뜻하는 순수한 우리말 '윤슬'이 떠오른다. 은빛 물결을 말하는 '은파'의 제목이 딱 맞는다. 물결의 움직임에 따라 우리의 마음도 다양하게 표현할 수 있는 감수성을 키워본다.

살아있는 모든 것들은 끊임없이 변한다. 바다는 여러 가지 모습으로 우리에게 다가오고 받아들이는 우리들은 그저 각자의 느낌대로 반응하면 된다. 연주자와 듣는 이들, 스텝들도 하던 일들을 멈추고 잠시 쉬어 가는 시간, 힐링의 시간이 된다. 자연도 함께 즐기는 모습이다.

요즈음 그런 곳에 어울리는 커피 맛의 향기를 찾고 있다. 장도섬에 어울리는 커피 맛, 장도에서만 맛볼 수 있는 커피 맛을 찾는 중이다. 음악의 3요소인 선율, 화성, 리듬처럼 Passion, Natural, Classical의 맛이다. 열정을 가득 담되 자연스러움이 있으며 그러면서 고전적인 맛과 멋으로 오랫동안 향기를

머금을 수 있는 장도의 커피!

항상 향수를 즐겨 하여 기분에 따라 좋아하는 향수를 뿌리곤 했었는데 어느 사이에 장도에서의 삶은 샤넬향수도, 조말론의 향수도 잊게 하였다. 참으로 놀라운 현상이었다. 커피와 자연의 향기는 이를 필요로 하지 않았던 것이다.

살아있는 모든 것들은 끊임없이 변한다. 계절 따라, 날씨 따라, 우리의 마음 따라 변화를 주는 맛의 여행을 시작하였다. 그 어느 것 하나 귀하지 않은 것이 없듯 각자의 향기를 발하는 이곳의 조화로움과 어울림이 윤슬만큼, 은파만큼 아름답다.

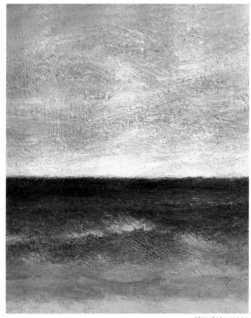

장도에서7, 2020

장도가 준 음악선물

　얼마 전 자연 속에서 살아가는 작가 부부를 만났다. 리사이클링 찰리 작가인데 그들은 예술 학교 개관 기념으로 이색적인 전시를 준비하고 있다. 전시 제목인 '랩소디(Rhapsody)'가 눈에 들어왔다. 그들의 공방에 가면 언제나 와인과 음악, 그리고 풍부한 대화로 시간 가는 줄 모른다. 다음날 아침 눈을 뜨면서 그들에게 '음악'으로 선물을 해주고 싶다는 생각이 떠올랐다.

　요즘 리스트의 헝가리언 랩소디 2번을 연습하기 위해 새벽의 장도를 만나고 있다. 이른 아침의 장도는 얼마나 매력적인지, 연습하기 전에 깊은숨을 들이마시며 장도의 신선한 기운을 온몸으로 채운다. 음악에 조예가 깊은 작가들을 만나면 반갑다. 장창익 작가는 그림을 바라보고 있으면 어떤 작곡가의 음악이 떠오른다고 했다. 바하부터 말러, 스트라빈스키 등 클래식 음악의 높은 수준임에 놀란 적이 있다. 또한 '여수 칸타타', '금오도에서 쇼팽을' 등 음악 용어를 전시 제목에 사용하는 정원주 작가도 있다.

　반면 작업을 할 때 배경음악(BGM)으로 음악을 듣는다는 작가들을 만나면 고개가 갸우뚱해진다. 글쓰기 위해 무엇인가 구상할 때, 그림을 그리기 전에 아이디어를 떠올릴 때에 음악을 들으며 무언의 대화를 끝없이 나누다가 작업에 들어가는 순간 숨 쉬는 것 말고는 모든 것을 작품에 쏟아놓게 되는데 말이다.

랩소디(Rhapsody)는 19세기 낭만주의 자유로운 형식을 가진 음악으로 각 나라와 지방의 민요나 리듬을 사용한다. 리스트는 헝가리 마자르인들의 민속음악에 관심을 갖고 19곡의 헝가리언 랩소디(Hungarian Rhapsody)를 작곡해 대중적으로 널리 알렸다.

랩소디 2번은 집시의 우울과 격정이 담겨있는 곡으로 두 개의 부분으로 이루어져 있다. 우울하고 비애감 넘치는 라싼(Lassan)과 정열적이며 화려한 프리스카(Friska)의 느림-빠름의 구성이다. 또한 이 곡은 애니메이션 '톰과 제리'에 사용되며 널리 알려졌다.

일찍부터 예술 학교에 다녀서 그런지 다양한 예술 영역과 함께하는 콜라보에 관심이 많아 그간 많은 작가들과 새로운 프로그램을 시도했는데 음악을 이해하며 음악과 친숙한 이들과 더욱 깊은 교감을 나눌 수 있었다. 이번 전시를 함께 하는 작가들도 해안통 갤러리를 운영할 때부터 지금까지 '음악'이라는 언어로 소통하고 있다. 나무를 재료로 작업하는 찰리 작가의 작품으로 따뜻하고 정겨운 분위기의 아트카페로 만들어주었다.

주말 관광객들로 장도가 북적이는 5월, 가정의 달 5월에는 노동의 즐거움에 빠져보리라. 랩소디의 집시처럼, '톰과 제리'에서 랩소디 2번을 피아노로 연주하는 톰처럼 커피를 내리며 춤을 추리라.

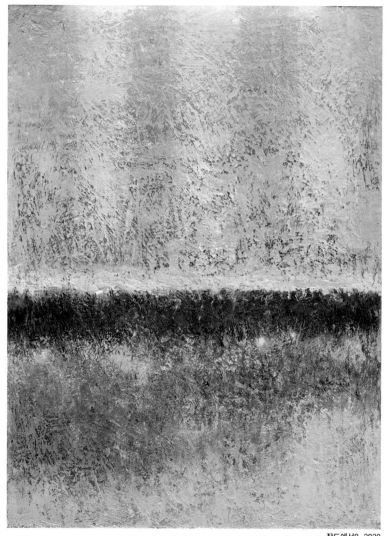

장도에서8, 2020

춤추는 오월

"Who are You?" 영화 '악마의 파가니니'에서 샬롯이 파가니니에게 질문하자 그가 말하기를, "나는 음악으로 숨 쉬는 사람이다. 가슴의 울림과 작은 움직임까지 음악에 불어 넣는다"라고 답한다.

니콜로 파가니니(N.Paganini, 1782~1840)는 전설적인 이탈리아 출신의 바이올리니스트이자 작곡가이다. 파리에서 그의 연주를 들은 리스트는 '피아노의 파가니니'가 되리라 다짐하며 하루에 10시간 이상 연습에 매진한다. 그렇게 만들어진 곡이 바로 파가니니에 의한 대연습곡(Grandes Etudes de Paganini)이다.

파가니니가 음악으로 숨을 쉰다면 나는 음악 속에 삶의 희로애락을 담는다. 나에게 일어난 모든 상황을 떠올리며 연주할 곡들을 생각한다. 맑은 아침에는 모차르트의 소나타를, 흐린 날에는 슈만을, 바람 불어 문득 외로울 때에는 쇼팽을, 복잡한 일들로 머리가 산만할 때는 베토벤의 악보를 펼친다. 그리고는 실마리를 풀어내듯 일상의 문제들, 관계의 어려움, 실존적 외로움을 있는 그대로 받아들이며 차분하게 음들의 조화를 그려낸다.

팬데믹으로 점점 주변이 조여오는 듯한 요즈음, 새벽 연습 도중 창밖을 바라보니 바람에 흔들리는 소나무가 손짓한다. "아름다운 이 계절에 춤을 추렴, 바람에게 온몸과 마음을 맡겨보렴, 지독한 이기심과 몰인정, 오해와 모순,

그리고 편견 같은 것들이 또한 지나가리니 이 순간을 너의 것으로 만들렴"

오월에는 리스트의 음악을 택한다. 그의 음악으로 에너지를 채우며 활기를 되찾는다. 6개의 곡으로 구성된 파가니니 연습곡을 순서대로 연주하며 내 안에 있는 불편한 것들을 하나씩 제거한다. 3번의 'La campanella(종)' 에 와서는 한결 가벼워진 내 영혼을 바라볼 수 있다. 이제야 마음껏 춤을 추기 시작한다. 그래, 다시 또 시작하는 거야. 마치 처음처럼 새롭게 시작하는 거야, 투명하게 춤추는 오월을 만들어 보는 거야.

예전에 읽다가 덮어버린 니코스 카잔차키스(Nikos Kazantzakis, 1883 ~1957)의 '그리스인 조르바' 가 떠올라 다시금 읽고 있다. 조르바 처럼 춤을 취야지. 자유를 상징하는 그의 악기 산토르처럼 지금은 제자에게 있는 나의 분신 'Steinway & Sons' 와 함께 할 시간들을 꿈꾼다. 늘 나에게 꽃을 선물해 주는 친구같은 제자 수련도 떠오른다. 이번엔 내가 그녀에게 한아름 꽃을 안겨 줘야지, 그리고 함께 춤을 취야지. 음악에게 길을 묻는다. 그렇게 마음의 여행을 떠난다.

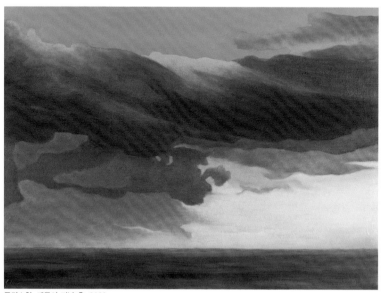

풍경스침-태풍이 지난 후, 2023

드보르작, 피아노 5중주
피아노와 3종류의 현악기가 완벽하게 어울리는 곡
지휘자 없이 연주자들이 교감하며 완성하는 하모니
이곳 장도 공동체에서 나 역시 조화롭게 어울리는지 돌아봐

장도의 하모니(Harmony, 조화로움)

하모니는 '조화로움, 어울림'을 뜻하는 단어로 음악에 많이 사용되는 언어다. 기악합주곡인 실내악(Chamber music)을 들어보면 진정한 조화로움이 얼마나 아름다운지 느낄 수 있다.

피아노 5중주(Piano Quintet)는 5명의 연주자들로 구성되는데 피아노, 바이올린 1, 2, 비올라, 첼로 이렇게 서로 다른 음색의 악기가 각자의 개성을 보여주면서도 강약과 리듬과 호흡을 곡 전체의 흐름에 맞추어 음악을 완성시켜 나간다. 드보르작(A,Dvorak, 1841~1904)의 피아노 5중주(Piano Quintet A장조 Op.81) 2번은 슈만, 브람스의 작품과 함께 '피아노 5중주'를 대표하는 곡이다. 총 4악장으로 구성된 이 곡은 체코의 민속 음악적 요소와 보헤미아의 애조가 담긴, 피아노와 현악기가 주고받는 대화가 매력적인 곡이다. 장도가 한적한 날에는 이 곡을 즐겨 듣는다. 내가 좋아하는 2악장에 와서는 눈을 감고 듣는다.

카프카(F,kafka, 1883~1924)와 알폰스 무하(A,Mucha, 1860~1939)가 있는 프라하, 카를교와 몰다우강의 야경, Kozel 맥주와 체코의 전통음식인 꼴레뉴. 이 모든 것들을 함께했던 사랑하는 이들과의 아련한 추억들이 음악을 듣는 동안 함께 어우러지며 조화를 이룬다. 내 영혼의 굳어진 부분들도 음악의 흐름으로 유연하게 풀어진다.

실내악은 지휘자 없이 연주자가 음악의 흐름을 만들어 간다. 함께 연주하는 이들은 영혼의 교감을 하며 서로의 소리를 세밀하게 듣고 혼자만의 곡선이 아닌 서로의 호흡을 맞추어 간다. 언젠가 이 곡을 연습하는 팀의 연주를 들은 적이 있었다. 그중 한 멤버로 인해 이토록 아름다운 곡이 엉망진창이 되는 것을 보며 무척 안타까웠다. 그 멤버는 오직 자신의 소리만 듣고 있으며 반면 본인이 당당하게 모습을 드러내야 할 때에는 자신감 없는 연주로 인해 그 순간의 음악을 텅 비어있게 만들었다. 다른 멤버들이 정말 힘들어하는 것은 오로지 자신의 템포로 처음부터 끝까지 고집스럽게 끌고 가는 점으로 듣고 있는 나도 가슴이 답답하였다. 열심은 있으나 주변과 어울리지 못하며 자신의 원칙만 고수하는 답답함으로 인해 공동체를 힘들게 하는 이들이 있는가 하면, 너무 날카롭고 예민하여 상대방에게 상처를 주기도 하며 오로지 자신만이 주인공이 되어야 하는 이들도 있으리라.

함께하는 공동체에서, 나의 시간을 보내고 있는 장도에서, 나 역시 조화로움을 거슬리게 하는 방해자가 아닌지 되돌아본다. 장도의 조화로움은 신(神)의 작품이다. 청명한 바람 따라 흘러가는 구름들의 모습들, 이를 바라보며 반기는 가녀린 풀들과 꽃들의 시선들 그 어느 것도 서로를 방해하는 것이 없다. 이것이 진정한 조화로움이며 아름다운 어울림이다. 각각의 색과 빛을 마음껏 발하지만 무엇보다 함께 하며 부드러운 사랑의 눈빛으로 나눈다. 매일매일 조화로움의 향기를 발하는 그들의 언어와 모습을 닮아가려고 노력한다.

이곳 장도! 바람의 소리를 듣고 꽃들의 속삭임과 새들의 노래에 귀 기울이며 피아노 연주가 그들을 방해하지 않도록 간간이 들리게 한다. 예술의 섬 장도! 이 멋진 신(神)의 작품에 방해자가 되지 않기를 두 손 모아 기도한다.

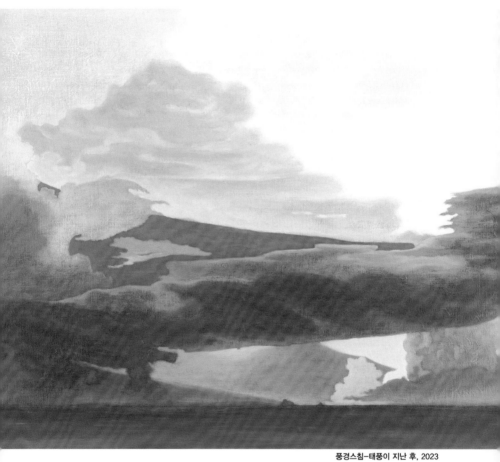

풍경스침-태풍이 지난 후, 2023

음악이 보내준 시간여행

음악과 함께 지나간 세월을 소환한다는 것은 참으로 아름답다. 쇼팽 (F.Chopin, 1810~1849)의 '즉흥환상곡(Fantasie-Impromtu)'은 누구나 좋아하는 대중적인 곡이다. 즉흥곡은 생각이나 느낌을 자유로운 형식으로 만든 곡을 말하는데, 쇼팽은 이 곡을 특히 아껴서 늘 자신의 악보에 넣고 다녔다. 4개의 즉흥곡 중에서도 환상적인 느낌이 강하여 '즉흥환상곡'이라는 제목이 붙었다. 피아노를 전공하는 이들은 거의 다 칠 줄 아는 곡이다. 왼손과 오른손이 엇갈리는 3 대 4의 폴리리듬(Polyrhythm)으로 두 가지 이상의 리듬을 동시에 사용하는 것이 특징이다. 이 곡은 실기곡이나 입시곡으로 연주하지는 않지만 곡의 앞부분에서 정확한 리듬으로 연주하는 것이 중요하며 감미롭고 매력적인 중간 부분에서는 마음껏 상상의 날개를 펴서 자신의 음악성을 키워 나갈 수 있는 자유로운 곡이다. 장도에서 한낮의 음악, 오후 3시 연주 때에 신청곡으로 가장 많이 요청받는 곡이기도 하다.

연주하면서 문득 예술 학교 다니던 중학교 시절, 함께 공부하였던 미술과 친구들이 떠올랐다. 매 학기 실기시험을 치르는데 음악을 전공하는 우리들은 시험날 그 한 번의 연주를 위해 학기 내내 그 곡을 연습한다. 평소에 잘 되었던 곡들이 시험 당일 긴장으로 몸이 굳어지면서 흡족한 연주를 하지 못했을 때 그 허무함은 말로 다 표현 못 한다. 반면에 미술과 친구들은 실기

시험 전 2, 3일 반짝 밤새워 '벼락치기'로 작품을 만들고 제출한다고 여겨 불공평하다고 투덜거리기도 했다. 또 그들은 시험이 끝나면 완성된 작품을 돌려받기까지 한다며.. 그들 역시 작품을 위해 보이지 않는 생각과 아이디어를 학기 내내 고민했다는 것은 더 나이가 들고서야 알았다.

그러고 보니 작품에 몰두하기 위해 밤을 새운 푸석한 얼굴로 나타난 키 큰 미술과 남학생의 모습이 멋있다고 생각한 것도 떠올랐다. 그들은 연습실에 슬며시 들어와서 움직이는 손가락을 바라보며 신기해하며 음악에 대하여 알고 싶어 했고 나 역시 그들의 세계에 호기심을 가지며 예술가의 꿈을 가진 우리들은 제법 진지하게 토론을 하였다. 그럴 때면 연습은 못했지만 뿌듯한 기분으로 무엇인가를 채워나갔다. 그 모든 것들은 사라지지 않았고, 단지 눈에 보이지 않았을 뿐이라는 것을 시간이 한참 지난 후에야 깨달았다. 연습하여 익힌 음악은 기억 저편에 나의 '작품'으로 소중하게 간직되어 있다. 기억 속에 켜켜이 저장되어 소장하고 있으니 시간의 흐름 없이는 절대로 만들어질 수 없는 귀한 우리들의 보석이었다.

지금 일어나고 있는 이 모든 것들도 역시 사라지지 않는다. 미래의 어느 때에 소중한 이 순간들도 '작품'으로 간직되어 아름다우리라. 장도에 올 때마다 '소녀의 기도'를 들려달라는 어르신, 나를 이곳에 불러주신 분의 시, '겨울 산, 겨울 숲'에 너무나 잘 어울리는 모차르트의 판타지, 다음에 올 때 꼭 듣고 싶다며 수준 높은 곡을 신청하는 어린 녀석도 있다. 슈베르트의 '방랑자 소나타'로 미래의 예술가에게 기쁨을 주기 위하여 짬짬이 시간을 내서 연습 중이다.

생일을 맞은 어떤 그녀에게는 슈베르트의 즉흥곡을 들려주었는데 일 년이 지난 후에 찾아와 그때의 동영상을 들려주며 가장 행복한 자신의 표정이 담겨있다고 말하기도 했다. 그녀는 장도에 올 때마다 행복해한다. 그림을 그리면서도 음악에 대한 관심으로 음악실에 드나들던 친구 화가들을 만나야겠다. 그렇게 음악과 관련된 추억 하나쯤 갖고 있는 사람과 시간 여행을 즐기는 기쁨을 만끽한다.

장도에서9, 2020

풍경스침-태풍이 지난 후, 2023

음악을 통한 삶의 기쁨과 사랑

2019년 새해 첫날.

내 인생의 제 3막을 새롭게 만들고 싶은 생각에 25년을 살아왔던 삶의 공간을 미련 없이 과감히 정리하고 트렁크 두 개에 꼭 필요한 것들만 챙겨 독일로 가는 비행기에 몸을 실었다. 둘째 딸에게 선물 받은 10년 다이어리를 잊지 않고 챙긴 것은 10년을 계획하고 떠났기에 그동안의 일들을 기록으로 남기고 싶어서였다. 10년 동안 같은 날의 사연들을 한 번에 볼 수 있는 다이어리로 지금 3년째 쓰고 있다. 기록한다는 것은 되돌아보는 것이며 앞으로의 방향성을 제시하기 위함이다. 장도에서 보내는 리스타, '피아노 치는 바리스타'의 삶도 어느덧 일 년이 지났다. 점검을 해야 할 때이다.

예감(Artistic Feeling) 6회에서 '음악에게 길을 묻다'의 제목으로 토크콘서트를 준비하고 있다. 자연스러운 프로그램이지만 세 부분의 줄기로 짜여진다. 장도에서 가장 많이 연주했던 곡으로 토크를 시작한다. 두 번째는 피아니스트로서의 정체성을 잃지 않고 늘 깨어있기 위한 곡으로 베토벤의 소나타 전 악장을, 세 번째는 예술인들과 소통했던 리스트의 음악으로 사연과 함께 풀어간다.

예술과 일상을 분리하지 않으며 음악을 통해 삶의 '기쁨과 사랑'을 표현하고싶다. 그러기 위해 무엇보다 내가 먼저 '기쁨과 사랑'이 가득해야 한다.

피아노를 시작하게 해준 파데레브스키의 메뉴엣을 '기쁨'으로 시작하며 내면 깊은 곳에 자리잡고 있는 가장 사랑하는 이를 생각나게 하는 곡인 쇼팽의 녹턴 1번(Nocturn)을 '사랑' 담아 마지막에 연주할 것이다. 녹턴은 야상곡(夜想曲)이라 불리는데 신비로운 시적 감성을 담은 곡을 말한다. 쇼팽은 그리움의 절절함을 21개의 녹턴으로 표현하였는데 그의 녹턴을 들으면 누구나 시인이 되며 부드러운 눈빛을 나눌 수 있다.

녹턴 1번의 선율을 피아노에 담아 깊은 내면의 세계로 빠져들어 가노라면 한없는 위로와 힐링을 받는다. 장도아트카페가 일상적인 삶 속에서 아름다움을 만나고, 자연 속에서 문화 예술을 느낄 수 있는 곳으로 찾아오는 이의 감성을 건드리는 공간이 되었는지, 문화 디자이너, 예술 디자이너로서의 역할을 잘 수행하고 있는지, 지역 작가 위주로 예술가들의 아트상품들이 장도를 예술의 섬으로 부각시켰는지, 장도를 찾은 이들에게 친절함과 사랑이 가득 담긴 커피를 대접했는지 되돌아본다.

새로운 일을 시작할 때는 시행착오가 있기 마련이므로 기록으로 점검하며 수정, 변경할 수 있는 유연성이 필요하다. 선진국의 기준은 중산층의 비중이라 한다. 일상에서 가까이할 수 있고 함께 참여할 수 있는 격이 있는 문화 예술을 즐길 줄 아는 애호가들이 많아야 진정한 문화도시, 문화시민이 되는 것이리라.

장도에서의 제2막에서는 지역의 예술인은 물론 누구나 참여할 수 있는 프로그램을 구상 중에 있다. 숲속에서, 야외공연장에서, 진섬다리에서 그리고 전망대에서 때로는 노래가, 때로는 악기의 연주가 자연과 함께 어우러지는 예술의 섬 장도 곳곳에서 자연스러운 예술적 분위기를 만들어 삶 속에서 문화를 향유하는 사람들의 모습을 그려본다.

장도에서10, 2020

리스트, 3개의 연주회용 연습곡
2014년 해안통갤러리를 막 오픈했을 때 만난 화가부부
그들의 갤러리전시에 함께 연주하며 가까워져
예술에 대한 대화로 해안통을 물들이던 음악, 그때의 추억이 떠올라

음악과 그림, 그리고 사랑

2014년, 지금으로부터 7년 전 지인으로부터 여수에 정착하려 서울에서 이제 막 내려온 고도현 화가 부부를 소개받았다. 낯익은 서울 말씨에서 반가움과 친근함이 느껴져 우리는 만나자마자 속 깊은 대화를 나눌 수 있었다. 그때 나는 건어물을 파는 상가들이 즐비한, 장군도가 보이는 중앙동 선착장 근처 2층에 해안통 갤러리를 막 오픈한 시점이었다. 칸딘스키(W. Kandinsky, 1866~1944)의 작품처럼 화가의 그림 속에는 언제나 음악이 흐르고 있었다.

그해 가을 무렵에 초대전을 제의, '그림과 음악이 보내는 편지'의 제목으로 전시하였는데 몽환적 색채와 부드러움으로 해안통을 물들였다. 그들 부부는 실과 바늘처럼 늘 함께 다녔으며 언제나 밝은 미소를 머금고 넉넉한 마음으로 주변의 사람들을 편안하게 해주는 매력을 지녔다. 혼자 있는 나는 그들과 자주 만남을 가졌고 현실과 아주 먼 꿈과 같은 이상과 깊은 예술에 대한 것이 우리들의 대화였다. 매년마다 화가는 전시를 하였고 그때마다 새로운 시도로 자신의 세계를 확장시켜 나갔다.

2017년 인사동 갤러리 이즈와 2018년 가평 남송미술관에서 피아노 연주와 함께하는 전시회를 시도하여 찾아온 관객들에게 놀라움을 주기도 하였고 연주하는 나 역시 작품의 일부가 되어 그들과 함께 하였다. 작가의 부인은 서울을 오가는 바쁜 와중에도 해안통에서의 문화 예술 프로그램에 동참하기도 하며 행사 때마다 스스럼없이 조력자의 역할을 감당해 주었다.

그런 그녀를 독일로 초대하여 우리의 인연은 더욱 깊어 갔다. 우리는 체코의 프라하를 자유롭게 걸어 다니며 꿈같은 시간을 보냈다.

이제 그들은 서울로 다시 돌아갔다. 그러면서 여수에서 만났던 바다를 장도 전시관에서 '물빛 Blossom'의 전시로 이곳에서의 삶을 그림으로 정리한다. 이달 30일까지 진행되는 고도현 작가 전시를 방문하는 사람들은 끊임없이 자신의 세계를 추구하는 진정한 예술가의 모습을 발견할 수 있을 것이다.

리스트(F. Liszt, 1811~1886)의 '3개의 연주회용 연습곡' 중에서 두 번째 곡인 '기쁨'을 전시 오프닝 때 그들에게 음악선물로 연주했다. 리스트는 연습곡을 많이 남겼는데 그중 '12개의 초절기교 연습곡'과 '3개의 연주회용 연습곡', '2개의 연주회용 연습곡', '파가니니 주제에 의한 초절기교 연습곡' 등은 작곡가로서 그의 치열함이 보이는 곡이다.

풍경스침-태풍이 지난 후, 2023

연습하는 동안 함께했던 그들과의 추억을 떠올리며 나의 마음속에 피어나는 새로운 기쁨을 만끽하였다. 누군가에게 나는 어떤 존재인지 스스로 질문해 본다. 헤어지고 나서 오랜 잔영이 남는지 나누었던 대화를 떠올리며 미소를 지을 수 있는지 그리고 기쁨을 나눌 수 있는 지 돌아본다.

"…..기억 속에 남는 작가는 〈자신만의 길〉을 외롭지만 의연하게 만들어 간다….."

인사동 전시회 때 작가에게 보낸 작가 평론의 일부이다. 누군가의 시선과 편견과 오해들을 작품으로 일축하며 유럽 전시를 기획하는 이들 부부와 다음에 만날 어느 길목을 기대한다. 또한 지금도 어느 길목에서 묵묵하게, 자신의 길을 올곧게 걷고 있는 이름 모를 작가들에게도 격려와 사랑을 보낸다.

쇼팽, 피아노협주곡 1번
가장 낭만적이면서 동시에 고전적인 작곡가 쇼팽
정교함과 치밀함 속에 담긴 환상적인 아름다움 보여줘
음악을 들으며 삶의 비움과 채움을 지키고 있는지 돌아봐

삶의 리듬

2021년 상반기를 지나 하반기의 시작인 7월이다.

벌써 무더위와 함께 장마의 시작이다. 새해에 그렸던 그림들이 어느 정도 구체화되어가는지, 아직 밑작업조차 시작하지 않고 있는 것이 있는지 점검한다. 음악강의를 할 때 가장 어려운 부분이 '리듬'과 '박자'이다. 강의를 듣는 이들이 이해하기 어렵고 이를 쉽게 설명하기도 또한 어렵다. 흔히 '박자를 잘 지키고 리듬을 탄다'라고 하지 '리듬을 지키고 박자를 탄다'라고 하지는 않는다.

리듬을 잘 타기 위해서는 먼저 기본적인 박자를 잘 지켜야 하며 선율의 진행을 이해하며 이에 대한 안목이 있어야 한다. 그러기 위해서는 선율의 흐름(프레이즈, Phrase)을 알며 선율의 시작과 끝을 들을 수 있어야 한다. 흔히 카덴스(마침, Cadence)라고 하는데 곡의 끝에만 있는 것이 아니다. 음악에 집중하면 매번 새롭게 변화하는 선율의 종지, 즉 마침을 알 수 있으며 이때에 선율의 흐름에 나의 호흡도 같이 쉬어준다. 이것이 리듬을 타는 것이며 클래식음악을 쉽게 이해하는 지름길이 된다.

고전시대에는 엄격하게 박자를 지켜야 했고 느린 곡에서 왼손의 박자를 정확하게 지키며 오른손의 선율 흐름에서 약간의 자유스러움을 허용하는 정도였다. 그래서 절대음악이라고도 하는데 19세기 낭만시대에 인간의 감정을

표현하게 되면서 음악의 형식이나 악식에 있어서 유연성 있게 변화를 줄 수 있었는데 그것이 바로 쇼팽의 루바토(Rubato) 주법이다. 루바토는 절대로 변덕스럽게 제멋대로가 아닌 것으로 기본적인 박자가 흔들리면 안 되는 것이다.

쇼팽과 고전주의는 양립할 수 없는 듯하지만 그는 모든 낭만주의자들 중에서 가장 낭만적이지만 또한 음악의 원칙을 고수하는 가장 고전적인 작곡가이다. 그의 매력은 바로 이것이다. 쇼팽은 피아노협주곡에서 아름다움에 대한 세계를 표현하였다. 그는 두 개의 피아노 협주곡을 작곡하였는데 제1번 e단조는 정말 사랑스러운 곡이다. 특히 2악장 로망스(Romance)는 백미라고 할 수 있는데 '절제'와 '자유로움'의 조화로움이 극치라 생각한다. 정교하고 치밀함 속에서 보여지는 꿈과 환상적인 아름다움이 어우러진다. 백발이 되어서 이 곡을 무대 위에서 연주하는 나의 모습을 그려보며 생각날 때마다 연습하고 있다.

"삶의 리듬"

음악 용어를 우리 삶에 적용해 보면 어떨까. 우리가 만들어 가는 선율들이 그저 단조로운 선율만 반복하고 있는지, 그때그때의 쉼(마침, 종지)을 만들어 가고 있는지, 나에게 주어진 삶의 빠르기(Tempo)는 어느 정도인지… 음악은 언제나 나 자신을 바라보게 한다. 내게 주어진 삶의 리듬을 잘 타며 서두르지 않으며 채움과 비움을 순리대로 하고 있는지 돌아본다.

언젠가 명상요가를 잠깐 했던 적이 있었는데 내 안에 있는 신체의 어느 부분이 이제야 나를 만지냐고, 이제야 나의 존재를 느끼냐고 아주 미세하게 속삭이는 것을 듣고 무척 놀란 적이 있었다. 아직도 만져지지 않고 내속에 방치되어 있는 감성의 어느 부분들을 비가 쏟아지기 전에 찾아오는 먹구름과 바람 속에서 내 영혼의 울림을 음악과 함께 감지해 본다.

풍경스침-태풍이 지난 후, 2023

Bach, 그 겸허함을 배우다.

바하(J.S.Bach, 1685~1750)의 작품을 연주할 때는 언제나 차분해지며 마음의 옷깃을 여미게 된다. 신(神) 앞에 기도하는 마음으로 건반 위에 손을 다소곳이 올려놓으며 호흡을 가다듬고 시선을 고정시키며 한 음 한 음을 누르기 시작한다.

키에르케고르(S.Kierkegaard, 1813~1855)의 "신(神) 앞에 선 단독자"를 떠올리며 나만이 들여다볼 수 있는 "자아"가 음악을 듣는 가운데 적나라한 모습으로 비친다. 수면으로 떠오르는 정제되지 못한 나의 모습에 때로는 괴롭기도 했고 때로는 놀라기도 했지만 그러한 나의 모습을 직면하는 훈련을 통해 자유로운 영혼으로의 길에 들어선 듯하다.

바하의 곡 부조니 샤콘느(Chaconne)가 그런 곡이다. 샤콘느는 16세기에 스페인에서 생긴 3박자의 느린 춤곡으로 바로크 시대의 대표적인 기악 변주곡이다. 바하의 샤콘느는 무반주 파르티타 제2번에서 5악장을 이루는 d단조의 곡으로 후에 이탈리아 작곡가 부조니(F.Busoni, 1866~1924)가 피아노곡으로 편곡하여 이를 '바하-부조니 샤콘느' 라 한다.

평소에 바하의 작품에서 들을 수 있는 오르간적 음향에 탐닉해 있던 부조니는 화려한 피아노의 테크닉으로 바하의 음악적 깊이를 표현하여 피아노의 본질과 개성을 담아낸다. 그는 샤콘느가 가진 음악적 상상력을 확대하였다. 바하 후대의 작곡가들은 이 곡의 아름다움에 매료되어 다양한 편곡을 시도하였는데 멘델스죤이나 슈만은 이곡에 피아노 반주를 붙이기도 하였다.

독일 유학 중에 바이올린을 전공하는 친구의 피아노 반주를 해주기 위해 레슨을 따라 갔었다. 교수님께서 베토벤 소나타 레슨을 마치고 다음번 연습곡을 주셨는데 무반주로 시작하는 바로 이 곡이었다. 연세가 지긋하신 교수님께서 비장하게 시작하는 이 곡을 직접 연주해 주시면서 "우리의 인생은 먼지와 같다. 그래서 우리는 겸허하여야 한다."라며 그런 마음으로 이 곡을 연습하라고 하셨다.

　돌아오는 길에 하이페츠(J.Heifetz, 1902~1987)가 연주하는 CD를 구입하여 독일 겨울의 춥고 긴 밤을 이 곡으로 채웠다. 그리고는 이 곡을 피아노로 연주하고 싶은 마음이 간절하여 졸업을 앞두고 연습해야 할 곡들이 너무 많아 시간이 없음에도 "바하-부조니 샤콘느"의 악보를 들여다보며 간간이 연습을 하였고 그 후에도 피아니스트 엘렌 그뤼모(Helene Grimaud, 1969~)의 연주를 자주 들었다.

　한참의 세월이 지나 큰딸의 결혼식 때 피아노 연주를 하게 되었다. 딸과 사위는 자신들이 좋아하는 곡으로 음악선물 받기를 원하였는데 사위가 원하는 곡이 이 곡이었다. 무척 더웠던 그 해 여름을 프랑크푸르트 음대에서 땀을 흘리며 이 곡을 연습하며 보냈던 추억이 있다.

　장마로 며칠 동안 비가 뿌리더니 지금은 찌는 듯한 더위로 모든 것을 내려놓고 쉼의 시간을 갖는다.

　바하의 샤콘느를 들으며 나의 수면이 맑고 깨끗하여 하늘과 구름이 투영되는지 독일의 노 교수가 했던 말을 떠 올리며 겸허한 마음이 되어본다.

장도에서4, 2020

예술가의 눈, 안목

오원배 작가는 장도에 있는 창작 스튜디오에 두 달 동안 머물며 집중한다. 그 어느 것에도 반응하지 않는 무미건조한 이들의 재미없는 삶에 비해 노장의 예술가는 스쳐 지나가는 모든 것을 자신의 눈, 안목으로 투과시켜 놀랍게 재창조한다.

연습을 위해 새벽에 장도에 들어가노라면 여지없이 창작 스튜디오에서 진섬다리를 건너 장도 밖으로 나가는 작가를 만난다. 하루의 첫 시작, 각자의 세계에 집중하여 말없이 눈인사만을 나누며 지나쳐갔다. 작가의 관심은 일상적 체험을 통해 갯벌, 해당화, 소나무 등 자연적 대상과 양식장 부표, 그물 등 인위적 대상을 관찰하는 것이다. 가장 기본인 드로잉을 통해 고도의 기법과 치밀함으로 '장도(長島)의 기록'으로 장도 전시관을 채웠고 켜켜이 쌓인 연륜의 깊이가 62점의 작품 속에서 드러난다. 노 작가에게서 베토벤의 예술세계가 오버랩되었다.

베토벤이 숲속을 거닐며 그의 예술세계를 오선지에 그렸다 지우는 작업을 할 때처럼, 새로운 조형적 속성을 파악하기 위한 목적을 달성하기 위해 장도의 안과 밖을 줌 인 (Zoom in), 줌 아웃(Zoom out) 하며 깊은 성찰의 시간들이 쌓여져간다. 작가의 약간은 굳은 표정과 날카로운 눈매는 타협점이 없는 철저함과 완벽함으로 오로지 그만의 세계에 집중하고 있음이 보여진다. 자연에서 영감을 얻는 베토벤처럼 밤바다를 테마로 한 상단의 검은색으로 점철된 화면과 하단의 검은 곡선으로 이루어진 드로잉을 통해 인간의 실존

과 소외의 문제를 묵직한 조형언어로 탐구해 온 작가의 저력이 드러난다.

그 작품 앞에서 베토벤의 현악4중주 Op.59 제7번 '라주모프스키(Razumovsky)'가 들려온다. 베토벤은 9개의 교향곡, 32개의 피아노 소나타, 그리고 16개의 현악4중주를 통해 치열한 예술혼을 불태운다. 말년의 베토벤은 연주하기 어려운 현악4중주의 양식에 집중한다.

16곡 중에서 7-9번의 라주모브스키 현악4중주는 음악의 완성도와 작품성을 보여주는데 라주모브스키는 1805년 오스트리아 빈에 머물고 있던 러시아 대사로 베토벤의 후원자인 백작 이름이다. 현악4중주는 어려운 장르임에 쉽게 들려오지 않지만 오랜 시간이 흐른 후에 생기는 음악에 대한 안목으로 현악4중주에서 느껴지는 음악적 깊이는 그 어느 장르보다 우리에게 주는 감흥이 깊다. 베토벤이 말년에 현악4중주를 통해 음악의 깊이를 더할 수 있음은 놀라운 일이라 할 수 있다.

작가의 작품 역시 압축과 간결함으로 쉽게 이해할 수 없지만 바라보는 이에게 작가의 의도를 강요하지 않는 여지를 허용한다. 드로잉으로 표현한 작품 속에서 장도의 소나무와 바람을 맞으며 삶의 고단함을 쏟아낸 이들, 오래전부터 장도에 살았던 이들의 흔적들을 통하여 장도를 스쳐간 사람들의 모습이 보이며 장도에 있는 모든 자연의 소리도 들려온다.

작가는 오래된 시간의 흐름을 두 달 동안 머물렀던 장도라는 공간에 존재하는 모든 것을 철저하게 기록했다. 작가의 '체화(體化)'로 철저하게 포착된 것들은 완전을 향한 진정한 예술가의 모습으로 바라보는 이로부터 공감을 얻는다. 끊임없는 관찰과 지치지 않는 철저함을 통하여 두 달이라는 짧은 기간이 문제가 되지 않음을 작품으로 보여준다. 어설픈 아마추어 예술가들, 온몸으로 느끼는 예술혼이 들어있지 않는 이들에게 일침을 가한다.

새벽에 또는 어두운 밤의 시간에 장도를 거닐었던 작가의 발걸음이 어디엔가 저장되어 있으리라. 라주모브스키를 들으며 작가의 작품 속에서 보이는 예술가의 '안목'을 찾아본다.

장도에서11, 2020

지친 우리 모두에게 위로를

코로나 팬데믹으로 인해 그리운 이들을 편안하게 만날 수 없고 폭염으로 잠을 이룰 수 없는 여름이다. 한낮 내리쬐는 햇살에도 겨울만큼이나 긴 터널을 지나는 듯한 공허함이 온통 주변에 퍼져있다.

마음이 통했는지 책장에 꽂혀있는 '슈베르트의 겨울 나그네'에 시선이 갔다. '노래하는 인문학자' 이언 보스트리지(Ian Bostridge, 1964~)가 쓴 책인데 저자는 철학과 역사학을 전공한 박사 출신이다. 29세에 어렸을 적 꿈이었던 성악의 길을 뒤늦게 시작하여 음악에 대한 탁월한 해석으로 독일 가곡에서 독보적인 위치를 차지하고 있다. 그는 인문학자답게 사회적, 역사적 등 다양한 시각으로 슈베르트의 가곡 '겨울 나그네'가 지니는 의미를 새롭게 해석하였다. 이 음악을 들을 때마다 한국어와 독일어로 음미할 수 있는 시를 읽으며 작가의 해박함을 통해 시대를 초월할 수 있게 해줌에 소중하게 간직하고 있는 책이다.

'겨울 나그네'는 24개의 곡으로 구성된 연가곡으로 빌헬름 뮐러의 시에 슈베르트가 작곡한 곡이다. 시인은 젊은 시절의 실연과 상실만이 아닌 삶의 절망과 슬픔을 노래한다. 또한 아픔과 상실을 치유하는 곡이기도 하다. 희망을 잃은 나그네의 길과 인생의 덧없음을 무심한 듯... 초월한 듯... 그래서 힘을 얻게 되는 매력적인 곡이다.

독일 가곡(Lied, 리트)은 바리톤 디트리히 피셔 디스카우(D.Fischer-Discau, 1925~2012)를 통해 오페라 분야와 비중이 같은 성악 장르로 자리 잡게 되었다. 베를린에 있는 도이치 오페라극장(Deutsche Oper Berlin)에서 은퇴를 앞둔 노년의 모습으로 무대에 섰던 피셔 디스카우의 목소리와 눈빛은 지금도 생생하다.

첫 번째 곡인 '밤인사(Gute Nacht)'로 시작하여 마지막 24번째 곡인 '거리의 악사(Der Leiermann)'를 듣고 나면 침묵의 시간이 한참 동안 이루어진다. 한 시간이 넘는 긴 곡을 들으며 우리도 나그네 되어 지나온 길을 돌아보며 자신의 그림자를 비춰볼 수 있는 곡이다. 지금의 이 시간과 이제 우리에게 남은 시간을 생각하게 된다. 바로 옆에 있는 이들과 사랑을 나누어야 함을 역설적으로 깨닫게 하며 듣는 이에게 살며시 건네준다. 깊이 있는 시의 언어가 사람의 목소리와 피아노 악기의 음색이 어우러지는 이중주로 인생의 비밀을 이토록 아름답게 표현함에, 화려하고 요란하지 않음에도 자연의 웅장함 앞에서 압도될 때처럼 숙연해지며 경건하여지는 곡이다.

모든 것이 낯설게 변해버린 세상의 모습으로 인해 힘들고 지쳐있는 이들에게 슈베르트는 '겨울 나그네'로 조용히 위로한다.

"주여! 저로 하여금 알 만한 가치가 있는 것을 알게 하시고 사랑할 만한 가치가 있는 것을 사랑하게 하소서..."
– 토마스 아 켐피스 '그리스도를 본받아서' 중 –

타인에게 보내는 사랑의 마음을 닫지 말기를, 나보다 더 어려운 이들을 돌아볼 수 있기를, 소중한 것들을 찾을 수 있기를, 그 아름다운 희망을 포기하지 말기를.

슈베르트의 음악을 들으며 바라본 저녁노을이 어느덧 어둠 속에 내려앉아 하나둘씩 켜지는 불빛 속에 물들어 간다.

장도에서12, 2020

눈(eye)속에 담긴 진실함

　예술의 섬 장도 전시관 내에 있는 아트카페에서 매일 오후 세 시 '한낮의 음악' 이라는 프로그램을 올해부터 고정적으로 진행하고 있다. 우연히 왔다가 듣는 이들도 있지만 음악을 듣기 위해 시간 맞춰 오는 이들도 이제는 제법 있다. 음악을 듣고 난 후에 그들의 마음결이 한결 부드러워진 것을 입가에 번지는 미소와 눈을 보면 알 수 있다. 특별히 모차르트(W.A.Mozart, 1756~1791)의 곡을 연주하면 그들의 표정은 어린아이처럼 더욱 맑아진다. 클래식 음악에 관심이 없는 이들도 모차르트의 이름과 그의 음악은 들어보았을 것인데 대중성과 작품성 양쪽에서 모두 최고의 경지에 도달한 음악이기 때문일 것이다.

　모차르트의 곡이 단순하여 쉽게 들리지만 정작 연주하기에는 어려운 곡으로 단순함 속에 진실함을 표현하는 것을 의미한다. 모든 것을 통달한 이들에게서 보이는 단순함은 복잡하고 난해한 것들 속에서 진실만을 압축시키는 것과 같다. 무대 위에서 연주할 때와 달리 하우스 콘서트에서는 같이 교감하기 위하여 연주 후에 상대방의 눈을 바라보면서 느낌을 물어본다. 강의를 할 때에도, 와인을 마실 때에도, 대화를 할 때에도, 서로의 눈(eye)과 눈(eye)을 바라보기를 좋아하는데 상대방의 눈(eye)을 직시하면 그 속에 마음이 그대로 투영되어 느껴지기 때문이다.

　'한낮의 음악' 시간에 어린 친구들이 오면 12개의 변주곡으로 모차르트가

작곡한 '작은 별(Ah,vous dirai-je,maman K.265)'을 연주한다. 전 세계적으로 유명한 곡으로 프랑스민요인 '아, 말씀드릴게요. 엄마!'의 곡인데 19세기 영국의 시인인 제인 테일러(J. Taylor)의 시를 가사로 붙여 널리 알려졌다. "Twinkle, twinkle, little star, How I wonder what you are!" (반짝, 반짝, 작은 별, 당신이 어떤 사람인지 궁금하군요!) 음악을 듣고 난 후의 느낌을 물어보면 어릴수록 눈(eye)을 똑바로 쳐다보며 꾸밈없이 대답한다.

눈(eye) 속에 맑음과 단순함의 향기가 얼마나 아름다운지, 얼른 나의 눈(eye) 속에 그대로 담는다. 똑같은 공간과 시간에 일어나는 상황에서 다양하게 반응하는 그들의 모습들 속에서 지나온 삶의 흔적들이 스쳐 지나간다.

"무엇이 보이는가!"
"무엇을 보며 살아가는가!"

밤의 해변, 2020

옆에 있는 이의 외로움이, 비 맞고 촉촉한 초록빛 풀잎들의 미소가, 그대의 눈빛속에 쌓여 그대 바라보는 이에게 작은 별 되어 반짝이는 것! 그것이 그대의 진실한 모습이다. 또한 보여지는 것들 저 너머에 있는 보이지 않는 것들의 진실을 볼 수 있는가!

모차르트의 음악을 들으며 차분한 마음으로 단순함 속에 있는 '진실함'을 찾아본다.

"How I wonder what you are! & what I am!"
(그대가 어떤 사람인지, 그리고 나 자신이 어떤 사람인지 궁금하군요!)

바다가 주는 메세지

 왜 어릴 적에 바다를 바라보며 피아노를 치는 것이 꿈이었는지 모르겠다.
왜 달빛으로 은빛 물결이 가득한 바다와 하나 되어 피아노를 치는 것이
꿈이었는지 모르겠다. 어둠 속에 촛불의 움직임을 좋아하여 촛대를 수집한
적도 있고 담배연기가 바람에 흩어지는 모습 때문에 한동안 흡연을 했던 적도

있다. 스카프를 좋아하는 이유도, 은은한 향수를 좋아하는 이유도 '움직이는 것'으로 인한 '자유함'이 연상되어서일까. 단순하며 반복적인 것을 견디지 못하는 것도, 시간과 여건만 허락되면 서슴없이 길 떠남을 즐기는 것도, 낯선 것과 새로운 것에 대한 호기심도, 이 모든 것들이 '움직이는 것'에 대한 동경이 있었던 것 같다.

과학기술의 발전으로 19세기 말 유럽은 격변의 시기를 겪게 되는데 문학의 영역에서는 상징주의로, 미술에서는 인상주의 회화로, 음악에 있어서는 기존의 음악어법에서 독창적인 어법으로의 변화가 있게 된다. 주관적 인상을 표현한다는 점으로 드뷔시(C.Debussy, 1862~1918)가 바로 대표적 작곡가이다. 즉, '인상주의 음악'을 만들어내는 데 구름, 바람, 물과 같은 움직이는 대상의 순간적 인상을 음악에 담으려 했고, 선율의 움직임보다는 음색의 미묘한 변화를 그려내고자 하였다. 그는 모네, 드가, 르느와르 등 당시 인상주의 화가들과 교류하면서 그들의 화법을 음악에 도입하였다.

풍경스침-태풍이 지난 후, 2023

그의 피아노곡인 '물의 반영(물에 비치는 그림자)'은 영상(Image) 제1권 중 1번으로 '물'이라는 주제에 집중하여 물의 움직임을 잘 표현한 곡이다.

모든 것을 정리하고 떠난 여수에 다시 돌아와 장도에 머물면서 새로운 일들을 하고 있다. 어느 때에는 커피를 내리며 테이블을 닦으며 때로는 물에 젖은 손으로 피아노에 앉아 그때그때 분위기에 맞는 곡을 기꺼운 마음으로 연주한다. 테이블을 치우다가 피아노 앞에 앉는 모습이 익숙치 않은 이들에게서 보이는 다양한 반응이 예민하게 느껴지며 또 한편으로는 재미있다. 그 속에서 언뜻언뜻 비치는 상식에 어긋나는 무례함과 거만함이 있는가 하면 사소한 말 한마디에서 느껴지는 아름다운 덕목도 보인다.

그렇게 낯선 것을 경험하며 지난 12월에 쇼팽의 곡으로만 구성된 프로그램으로 예울마루 소극장에서 끊임없는 내면의 움직임을 표현했다.
(쇼팽의 블루노트 p.116~131)

올해는 달빛 가득한 날, 장도 야외공연장에서 베토벤의 '월광소나타'와 함께 이 곡을 연주할 계획으로 장도의 새벽을 열고 있다. 그러던 중 며칠 전 코로나로 야외공연이 전면 금지되어 실내에서의 연주로 변경하라는 연락을 받았다. 온라인 중계로 무관중으로 진행하겠다는 제의도 거절, 은빛 물결과 함께하는 '달빛 소나타' 연주를 아쉽게도 접어야 한다. 태풍 오마이스로 바깥에 있는 테이블과 의자들을 안으로 집어넣고 파라솔을 접어 날아가지 않게 눕혀놓고 퇴근하였다. 파도와 바람, 태풍이 강하게 찾아와 바람으로 바닷속을 뒤집으며 혼돈 속에 요동치고 있다. 이런 날은 새벽 연습을 쉰다. 장도다리도 잠겨 정오에 출근한다.

아바도(C.Abbado, 1933~2014)가 지휘하는 드뷔시의 대표작인 '바다(La Mer)'를 '물의 반영'과 함께 들으며 실내에서의 달빛 연주를 구상한다.

이혜란의 장도 블루노트

쇼팽, 녹턴1번
몸이 영양소를 필요로 하듯 정신도 음악을 갈구해
쇼팽의 곡을 들으면 과거의 추억이 생각나
마음의 조각들로 채워진 곡은 이제 온전히 나의 것이 돼

마음의 조각들

천둥번개와 함께 쏟아져 내리는 빗줄기가 가을비라고 하기에는 너무 강하고 매몰차지만 9월이 되니 자연도 서서히 옷을 갈아입기 시작한다. 무엇인가 생각이 많아지는 것을 보면 분명 가을이 오고 있음이다. 하루의 일과를 통하여 또는 누군가와의 대화 속에서 언뜻언뜻 떠오르는 마음의 조각들, 그것들이 지금의 내 모습일진대 내가 지금 듣고자 하는 음악 속에서도 나의 정신상태가 나타난다. 마치 내 몸에서 필요한 영양소에 따라 먹고 싶은 음식이 생각나는 것처럼.

쇼팽(F.Chopin, 1810~1849)은 21개의 녹턴(Nocturne)을 작곡하였다. 녹턴은 조용한 밤의 분위기를 나타내는 서정적인 피아노곡을 말하는데 야상곡(夜想曲)이라고도 한다. 아일랜드의 작곡가 존 필드(J.Field,1782~1837)가 이탈리아 벨칸토 오페라로부터 영향을 받아 창작한 음악 장르이다. 벨칸토(Bel Canto)는 '아름다운 목소리'라는 뜻으로 이탈리아의 서정적 창법으로 선율과 가요적인 성격을 가지고 있는 오페라다. 도니제티(G.Donizetti, 1797~1848)의 오페라 '사랑의 묘약'에 나오는 '남몰래 흐르는 눈물'을 들어보면 그 성격을 알 수 있다.

녹턴은 19세기 당시에 활발하였던 화려하고 기교적인 비루투오소적인 음악과 상반되는 서정석인 곡으로, 쇼팽은 녹턴을 정교하고 세련된 피아노 작품으로 완성시켰으며 현대에 와서 프랑스 작곡가 포레(G.Faure, 1845~1905)

로 이어진다. 쇼팽의 녹턴은 클래식을 사랑하는 이들에게 사랑받고 있으며 누구나 음악으로 인한 추억 하나쯤은 간직하고 있을 듯하다.

나 역시 녹턴 중에서 제1번은 참으로 다양한 마음의 조각들로 짜여 있다. 예술학교를 다닐 때에 실기 시험곡으로 이 곡을 연주하였는데 무섭고 까칠하셨던 H교수님께서 평하시기를 '사랑이 무엇인지 느끼며 피아노를 치는 학생'이라며 지도교수도 아님에도 그때부터 특별하게 예뻐해 주셨다. 어쩌면 그 일로 지금까지 피아노와 함께 하는지도 모른다. 연주자의 길을 포기하고 싶을 때마다 교수님의 격려로 이겨내었던 이 곡은 나에게 있어 소중한 마음의 한 조각이다.

남편도 이 곡을 좋아하여 대학시절에 음대 연습실을 찾아오면 언제나 들려주곤 하였다. 결혼 이후에도 회식으로 술 한잔하고 집에 들어오면 연습에 몰두하고 있는 나를 방해하지 않고 서울 평창동 삼각산이 보이는 정원에 앉아 연습이 끝날 때까지 기다려주는 예의를 지켰다. 그가 그렇게 기다려주는 이유는 이 곡을 듣기 위해서였다. 나는 그것이 감사하여 자정이 넘은 조용한 시간에 사랑을 온몸으로 느끼며 오직 그를 위해 연주했다. 행복했던 시절의 이 곡은 사랑의 눈빛을 나누었던 아름다운 마음의 조각으로 채워졌다.

미소 지으며 연주했던 이 곡이 그가 이 세상을 떠난 후에는 뼛속 깊은 그리움으로 가득한 슬픔의 곡으로 한순간 변해 버렸다. 퍼내고 퍼내어도 줄어들지 않는 눈물이 곡의 처음부터 마지막까지 흘러내리며 음표마다 아픈 사랑으로 채워진 그리움의 조각, 슬픔의 조각이다.

어느덧 세월이 흘러 이제는 승화된 아름다움을 떠올리며 마치 나만의 경지에 이른 듯한 기분으로 칠 수 있으니 이 또한 같은 곡임에도 또 다른 마음의 조각이 새겨진다.

용기와 사랑과 슬픔, 그리움, 아름다움 그리고 초연함의 조각들이 담겨 있는 나만의 녹턴 1번이기에 다른 연주자의 연주를 듣지 않는 유일한 곡이다. 이 가을, 쇼팽의 녹턴 1번에 어떤 마음의 조각이 그려질지 두고 볼 일이다.

장도에서2, 2020

은유의 바다 24-3, 2024

베토벤, 월광소나타
한 시인의 평으로 '월광'이라는 새로운 곡 이름 더해져
청각장애를 앓는 현실에 짧은 사랑을 거치며 상처받은 자신을 위로해

낭만적 제목에 가려진 슬픔

길은, 언제나 가면서 만들어진다. 치밀한 계획으로 세웠던 길이 무산되었을 때 처음에는 당황하지만 그럼에도 가던 길을 멈추지 않고 가다 보면 늘 있기 마련인 새로운 길을 찾게 되며 그 속에서 반짝이는 보석을 만나는 행운이 있게 마련이다.

이번의 경우에도 그렇다. 보름달이 뜨는 날, 장도에 있는 야외공연장에서 베토벤(L.v.Beethoven, 1770~1827)의 '월광' 소나타를 연주하려 했는데 코로나로 인해 실내 공연만 가능해진 것이다. 봄부터 계획하여 사전답사까지 끝내고 준비 중에 있던 '달빛처럼' 행사가 예기치 않은 이 상황 속에서 모든 일정을 취소하거나 변경해야만 했다.

일단 베토벤의 음악을 계속 들으며 마음을 가다듬었다. 신분의 차이로 인하여 사랑하는 연인과의 헤어짐, 심해지는 청력장애, 그 사이에 제자와의 짧은 사랑으로 이 곡을 작곡했던 인간으로서의 베토벤을 더 생각하게 되었다. 베토벤 사후, 독일의 음악평론가인 렐슈타프(L.Rellstab, 1799~1860)는 이 곡의 1악장에 대하여 "달빛이 비치는 스위스에 있는 루체른 호수, 그 위에 떠있는 조각배를 떠오르게 한다"라고 문학적 비유를 담아 평했다. 그 결과 원래의 제목인 '환상곡풍의

소나타'와 함께 '월광(月光, Moonlight)'이라는 제목이 붙여지게 되었다. 베토벤이 직접 붙인 제목이 아니기에 그에게 있어서는 낭만적 서정보다 힘든 상황에 있는 자신을 위로하며 곡을 썼고 이 곡으로 본인 자신이 위안 받았을 것이다.

그러한 내면적인 곡이기에 듣는 이들 역시 달빛이 주는 느낌이었으리라. 다른 소나타와는 다르게 짧은 2악장을 지나 빠른 템포의 3악장에 비중을 두었다. 곡의 이해를 위해 전 악장을 듣는 것을 추천한다.

이번 행사인 '달빛처럼'으로 몇 년의 공백 기간을 거쳐 새롭게 활동을 시작하는 남해안발전 연구소의 방향을 '섬, 섬, 해양문화'로 설정하면서 베토벤의 월광을 계속 들으며 야외가 아닌 실내 공연장에서의 달빛을 생각하였다. 오랫동안 그리고 지금도 섬과 바다의 모든 것을 사랑하는 박근세 섬 사진 작가가 떠오르며 예상하지 못했던 멋진 그림이 그려지기 시작하였다.

그는 장군도가 보이는 해안통 갤러리에서의 첫 전시로 공식적인 사진작가의 길을 가게 되는데 성실함과 인자함의 첫인상으로 기억되는 작가이다. 힘들게 운영하고 있는 갤러리 상황을 파악하고 전시 작가의 작품을 구매해 주기도 하며 드러내지 않는 배려 깊음의 후원으로 격려해 주었다.

이곳에서의 삶을 정리하고 젊지 않은 나이에 새로운 길을 떠나 외국에서 가장 어려운 일인 비자와 집 구하기를 마치고 자연 속에서 예술교육을 지향하는 발도르프 학교(Waldorf Institute)에서 공부하기 시작했다. 한국을 떠난 지 5개월쯤 지난 어느 날, 마침 지쳐있는 나에게 카톡으로 보내 준 작가의 따뜻한 격려의 메시지가 얼마나 큰 위로와 힘이 되었는지 모른다. 작가님께서 흔쾌히 응해주어 함께 첫 구슬을 엮기 시작하니 어느 사이에 새로운 길이 만들어져 간다. 신병은 시인과 노성진 건축가와의 콜라보도 기대된다.

월광소나타를 들으며 은은한 달빛처럼 서로를 감싸주며 위로하며 위안 받는 보름달 뜨는 추석 명절이 되기를.

한편 14일부터 장도 전시관에서는 '섬, 바다, 달빛 소나타! 달빛처럼'을

주제로 공연과 전시가 어우러진다. 14일 오후 5시 장도 전시관에서 열리는 1부에서는 전시 중인 정원주 작가 작품을 배경으로 국악실내악단과 대금 강종화, 김영옥 명창이 공연을 선보인다. 또한 정원주 작가와 송현초 2학년 김수현 학생이 특별출연해 '바다'를 주제로 공연한다.

장도 아트카페에서 열리는 2부 공연은 '달, 시를 보다'를 주제로 클래식 기타와 피아노 연주에 맞춰, 성악가의 노래와 시인 신병은의 시 낭송이 예정 되어있다.

3부는 11월 18일 오후 7시 예울마루 소극장에서 열린다. 노성진 건축가의 섬&바다, 달빛 소나타를 피아노 연주와 함께 풀어나갈 예정이다. 박근세 사진작가의 섬, 달 그리고 바다 사진을 배경으로 베토벤의 월광소나타, 드뷔시의 물의 반영 그리고 쇼팽의 녹턴 공연을 감상할 수 있다.

장도에서13, 2020

달빛처럼...

이번 명절휴가는 둘째 딸과 함께 친정엄마가 계시는 깊은 산속에서 지냈다. 휴식을 위해 제일 먼저 내가 하는 일은 때와 분위기에 어울리는 음악을 찾는 것이다.

이번에는 슈만((R.Schumann, 1810~1856)의 음악이었다. 슈만의 피아노 협주곡 A단조를 듣고 난 후에 '어린이 정경(Kinderszenen,Op.15)' 이 들어있는 CD에 마음이 갔다. 이 곡은 어린 날의 동심을 동경하고 기억하는 어른을 위한 곡으로 어린 시절 모습을 그려보는 음악이다. 이 곡의 제목인 '정경(情景)' 은 '마음에 끌리는 경치' 라는 뜻으로 감정을 통해 어린 시절의 추억을 떠올리는 것을 의미한다. 술래잡기, 목마의 기사, 이상한 나라와 사람들, 난로 옆에서 등의 제목을 가진 13개의 짧은 곡들로 구성되었는데 그중 7번째로 나오는 곡이 바로 '트로이메라이(꿈)' 이다.

슈만은 스승의 딸인 클라라를 사랑하였으나 스승 비크가 그들의 결혼을 허락하지 않아 힘든 시간을 보내는 중에 그녀와의 행복한 미래를 꿈꾸고 싶은 희망을 담아 이 곡을 작곡해 연인이었던 클라라에게 선물하였고 마침내 그녀와의 결혼을 이루게 된다.

이 곡을 들으면 블라드미르 호로비츠(V.Horowitz, 1903~1989)의 연주가 생각나는데 그는 20세기의 위대한 음악가이며 피아니스트이다. 호로비츠가 숨을 거두기 3년 전 조국인 러시아에 돌아가 마지막으로 연주하는 모습의

영상은 무척 감동을 준다. 호로비츠는 50년간 미국 망명생활을 했다. 60년 만에 고국 연주를 하였던 그의 모스크바 실황 연주에서 '트로이메라이'를 앵콜곡으로 연주하는데 이 곡을 들으며 눈물을 흘리는 노신사의 모습이 찍힌 실황 영상은 내가 기억하는 가장 아름다운 영상 장면이다. 계속되는 앵콜곡의 요청으로 이제 그만 자야 한다는 제스처와 함께 82세의 호로비츠의 어린아이 같은 미소 또한 함께 기억되는 아름다운 장면이다.

어린이의 맑고 순수한 정서를 마치 시를 읊듯이 피아노로 표현한 트로이메라이를 들으며 친정어머니와 딸의 모습에서 어린 시절의 나를 찾아본다. 일본어와 영어, 그리고 독일어로 슈베르트의 '보리수'를 부르고 셰익스피어의 영시를 암송했던 친정엄마는 이제 어린아이의 모습으로 돌아가고 있다. 당신의 좋았던 추억만을 기억하며 금방 했던 이야기를 또 한다. 둘째 딸은 지금도 어린아이처럼 순진하여 자연 속에서 꾸밈없이 지내는 것을 좋아하며 개구리, 귀뚜라미, 새 등 생명있는 모든 것들에게 사랑을 쏟는다. 반려견 사랑은 물론 17년째 지극정성으로 키우고 있다. 늘 함께 지내왔던 딸이기에 우리는 서로를 너무 잘 알아 만나면 할 이야기가 너무 많아 오고 가는 먼 거리를 운전하는 시간이 전혀 지루하지 않다. 딸은 어렸을 때부터 연주를 위해 밤늦게까지 연습하고 있으면 피아노 옆에 있는 소파에 누워 잠을 자면서까지 엄마 옆에 있어주었다. 속 깊은 딸이 지금도 엄마를 챙기는 마음에 흐뭇하다.

우리는 서로 꼭 껴안으며 깊은 산속의 달을 바라보았다. 달 옆에 있는 유난히 밝게 빛나는 목성과 토성, 하늘에 있는 별자리도 자상하게 설명해준다. 친정엄마의 어린아이 같은 사랑스런 표정과 딸의 순진함, 호로비츠의 미소와 음악을 들으며 눈물을 흘리는 노신사의 모습이 '어린이 정경'의 한 부분이 되어 또 다른 음악으로 들려진다.

달빛에 어우러져 시간과 공간을 초월하여 몽상적인 분위기에 젖어 들게 한다. 은은한 빛으로 감싸주어 되돌아갈 수 없는 시간들의 기억들을 떠오르게 한다.

"달빛처럼..."

장도에서3, 2020

쟈크 오펜바흐, 자클린의 눈물
비운의 첼리스트 자클린 뒤 프레, 투병 중에도 악기를 놓지 않아
첼리스트 베르너는 오펜바흐의 곡에 '자클린의 눈물' 곡명 붙여 헌사

지금, 아낌없이 자신을 사랑하기

언젠가 석양을 바라보며 명상요가를 하던 중 등쪽의 어떤 부위가 "이제야 저를 만지시나요."라고 아주 나지막하고 은밀하게 원망 담긴 속삭임을 듣고 소스라치게 깜짝 놀랐고 하염없는 눈물을 흘렀던 기억이 있다. 물질에 있어서의 '단순화' 훈련은 하고 있지만 시간의 '느림' 과 '천천히' 는 아직도 미숙하다. 주어진 24시간을 촘촘하게 채우려는 욕심은 영혼 담긴 육체를 함부로 다루고 있음에서 나타난다.

나의 아킬레스건은 허리, 얼마 전 행사가 있던 날 무너져 내려앉은 허리는 이제 서서히 다리와 양팔의 저림으로 독기운이 퍼져나가듯 신경을 건드리기 시작한다. 지금까지는 없던 현상이다. 사태의 심각성이 감지되며 피아노를 치지 못하는 상황을 그려보는 순간 비운의 첼리스트인 자클린 뒤 프레 (Jacqueline Du Pre)가 생각났다. 그녀는 음악의 신동으로 세계무대에서 주목을 받았지만 25세의 젊은 나이에 다발성 경화증이라는 불치병에 걸렸고 병이 악화되는 과정에서도 끝까지 악기를 놓지 않고 연주를 계속하다가 28세에 은퇴하며 14년간의 투병생활 끝인 42세에 생을 마감한다.

클래식 애호가들이 사랑하는 '자클린의 눈물(Les Larmes de Jacqueline)' 은 쟈크 오펜바흐(J.Offenbach, 1819~1880)가 작곡한 미발표곡이다. 그는 독일 태생의 프랑스 작곡가이자 첼리스트로 자신의 젊은 시절의 고뇌와 슬픔을 표현한 매우 아름답고 애절한 곡이다. 백 년이 지난 후 독일의 첼리스트인 베르너 토마스(W.Thomas)가 오펜바흐의 곡에 '자클린의 눈물' 이라는

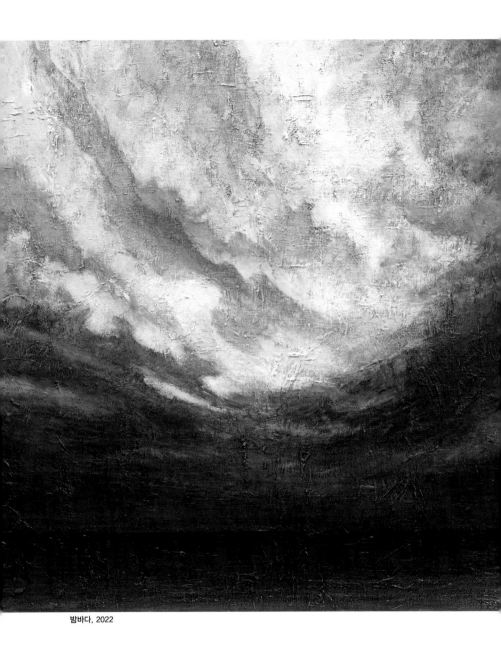

밤바다, 2022

이름이 붙여져 직접 연주하여 그녀에게 헌사하여 세상에 알려지게 되었다. 피아니스트이며 지휘자인 다니엘 바렌보임(D.Barenboim, 1942~)과의 슬픈 사랑, 삶의 존재 이유가 되는 것을 더 이상 할 수 없을 때에 오는 절망이 듣는 이의 마음을 깊은 가을 속으로 빠지게 한다.

가을밤에 듣는 첼로의 음색으로 자신의 내면으로 깊이 침잠한다. 아직 걸을 수 있을 때에 가을 낙엽을 밟으며 창조주 앞에 무릎을 꿇으며 아직 볼 수 있을 때에 이 가을을 눈에 담으며 감탄하며, 아직 누군가 마음속에 떠오르면 온 마음 다해 사랑한다 고백하려 한다. 무엇보다 나 자신을 사랑하여 이제는 쉬어가도 되며 천천히 가도 된다고 스스로 위로하며 격려하려 한다.

그림을 계속 그리기 위해, 작업 활동을 죽기 전까지 하기 위해 새벽에 돌산 바닷가를 뛴다는 노화백의 말씀이 떠오른다. 지금도 살아있는 눈빛으로 작업에 몰두하고 계실 작가님께 안부전화를 드려야겠다. 나 역시 의식이 있는 동안 피아노와 함께하고 싶다. 걷기를 시작한다. 천천히 걸으며 쉼의 시간을 갖는다. 새벽의 장도를 걸어가며 한낮의 햇살도 온몸으로 받으며 걷고 또 걸으며 저녁 즈음에는 장도 다리가 잠긴 가을밤의 모습을 바라보며 걷는다.

달님, 선한 이끌림

손현정, 그녀의 또 다른 이름은 '달님'이라 한다. 웃지 않으면 약간 차갑지만 입가에 잔잔한 미소를 띠고 있을 때에는 은은한 달빛처럼 한없이 부드럽다. 그녀는 어느 곳에나 있는 듯 없는 듯 조용하지만 그녀는 분명 존재한다. 달빛처럼...

어느 날 장도에 그녀의 손에 들려온 노란빛의 카라는 요란하지 않은 그녀에게서 받은 선물이기에 더욱 특별한 감동을 주었다. 그녀에게 리스트의 '위로(Consolasion)'으로 화답했다. 장도에서 있으면서 이루어지는 아름다운 사연을 음악으로 마음을 전할 수 있음에 감사하다. 이 작품의 작곡자는 리스트(F.Liszt, 1811~1886)로 프랑스의 시인 샤를 보들레르(C-P Baudelaire, 1821~1867)의 작품에서 영감을 받아 작곡했는데 6개의 곡 중에서 제3번이다.

리스트의 음악은 대체적으로 화려하고 에너지가 넘치는 곡들이 많은데 이 곡은 마음에 편안함을 주며 인간의 본질적인 고독을 인정하여 서로를 바라보며 위안 받는 조용한 느낌을 준다. 11월에 있을 '달빛처럼'의 토크 콘서트의 첫 곡으로 준비하고 있다. 읊조리는 듯한 오른손의 선율과 함께 왼손은 아르페지오(Arpeggio) 주법으로 화음을 이루는 음들을 동시에 연주하는 것이 아니라 연속적으로 차례로 연주하는 것을 말한다. 하프처럼 부드러운 느낌을 주어 마치 잔잔한 물결이 달빛을 받아 우리의 마음을 만져주는 듯하다. 선물 받은 카라를 집에 가져와 투명 화병에 담아 놓으니 방안의 분위기가

더없이 좋았다. 다음날 저녁에 들어와 보니 카라와 그 옆에 있는 화초가 서로를 바라보며 대화를 나누고 있는 모습이었다. 그들을 방해하지 않기 위해 조용히 앉아 한참 동안을 바라보며 '선한 이끌림'이라는 제목을 붙여 주었다.

위로받을 수 있는 누군가가 있다는 것, 또한 눈물을 삼키고 있는 누군가를 위로할 수 있다는 것은 마음의 열린 공간이 있어 타인의 마음을 담을 여지가 있는 이들이 주변에 있음에 행복하다. 물론 불편한 이들도 있지만 애써 해결하려고 노력하지 않는다. 좋은 이들과 지낼 시간들로 남은 삶을 풍성하게 채우고 싶다. 그 모습을 한동안 바라보고 있으니 마음이 한없이 무너져내려 힘들게 지내고 있는 제자가 생각났다.

아무리 바빠도 시간을 내어 따뜻한 식사 한 끼와 위로의 말을 전하고 와야겠다.... 누구에게나 한 번쯤 겪게 되는 길고 어두운 터널, 한 걸음씩 걷다 보면 터널의 끝은 있다는 것을 삶의 여정 속에 끔찍한 터널을 왜 지나야 하는지 지금은 질문하지 말고 지금까지 그래왔듯이 인내와 성실로 끝까지 가보라고 오직 초점은 내가 나를 바라보는 시선일 뿐. 그럼에도 애써 찾아보는 감사의 조건들이 있다면 터널 속에 쓰러져있는 나의 모습이 아니기에 반드시, 언젠가는 '빛'이 그대를 찾아오리라고, 어둠 속에서 빛을 발하는 그대의 모습을 그려본다고... 닿을 듯 말 듯 한 거리에서 서로를 바라보는 아름다운 모습 속에 달님과 사랑하는 제자, 그리고 문득 떠오르는 사랑하는 이들과 선한 이끌림으로 달빛에 잠기는 밤이다.

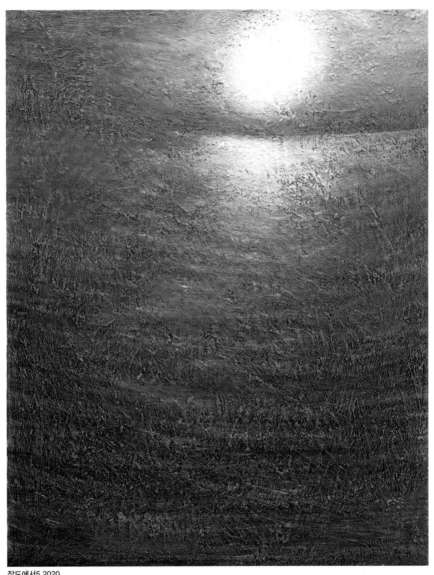

장도에서5,2020

피아노를 통하여 표현하고 싶은 것은 "그리움.그리움."이다.

내가 쇼팽을 좋아하는 이유

얼마 전 폴란드 바르샤바에서 열리는 쇼팽 국제 콩쿨이 있었다. 쇼팽을 기념하고자 만들게 된 콩쿨인데 쇼팽 서거일인 10월 17일 전후로 1017년부터 지금까지 5년 주기로 개최하고 있다. 쇼팽의 음악으로만 연주곡을 구성하며 3차에 걸쳐 본선 연주를 하며 마지막 결선에서는 쇼팽 피아노 협주곡을 협연한다. 이 콩쿠르의 우승자는 세계무대에 서게 되는데 유명한 연주자들인 마우리치오 폴리니, 마르타 아르헤리치, 크리스티안 짐머만 등이며 지난 17회에는 조성진이 우승을 하였던 콩쿨이다. 10월에 들어서면서 2주 동안 참가자들의 연주를 저녁마다 들을 수 있어서 얼마나 좋았는지 모른다.

내가 쇼팽을 좋아하는 이유는 두 가지로, 첫 번째는 그가 오직 피아노를 위한 곡만을 작곡하였다는 점이다. 첼로를 위한 곡들과 17개의 피아노와 성악을 위한 노래들 이외에 오로지 피아노라는 악기에 혼신의 힘을 쌓았다. 그렇기 때문에 누구보다 피아노라는 악기를 잘 이해할 수 있었고 그만이 갖고 있는 섬세한 표현이 가능하였다.

쇼팽은 2개의 피아노 협주곡과 3개의 피아노 소나타와 4개의 발라드와 4개의 스케르쪼, 그리고 4개의 즉흥곡을 작곡했다. 이 곡들은 자유로운 형식의 장르이며 서정적이면서도 드라마틱한 성격을 띤 곡으로 다양한 음색을 요구하는 곡이다.

쇼팽은 12개의 묶음으로 된 연습곡(Etude)을 Op.10과 Op.25에 넣어 24개의 곡과 그 외 3개의 연습곡을 썼다. 12개의 장조와 그에 따르는 12개의 단조로 모두 24개로 구성되는데 이는 바하의 장단조 구성의 원칙에서 나온

것이라 할 수 있다. 엄격한 자기 절제와 훈련을 거친 후에야 진정 자유로울 수 있음을 쇼팽의 음악을 통해서도 알 수 있다. 피아노를 전공하려는 이들은 쇼팽의 연습곡을 통하여 테크닉적인 요소들을 터득해야 하며 그런 후에야 마음껏 자유롭게 영혼의 흐름을 표현할 수 있게 된다. 기교와 정서가 하나로 조화를 이룰 수 있을 때 완벽한 예술이 된다고 믿었던 그의 의지가 연습곡임에도 지금도 많은 연주자들이 무대에서 연주하고 있다.

그의 또 다른 작품인 프렐류드(Prelude)도 24개의 곡으로 작곡하였는데 모든 조성을 사용하여 피아노라는 악기에서 보여줄 수 있는 다양함을 추구하는 쇼팽의 철저함을 알 수 있다.

그를 좋아하는 또 하나의 이유는 그의 모든 곡에서 느낄 수 있는 "그리움"이 있기 때문이다. 그의 왈츠, 폴로네이즈, 마주르카의 곡들과 그 유명한 야상곡들을 들어보면 39세라는 짧았던 삶에 흐르고 있는 "그리움"이 묻어져 나온다.

나에게 쇼팽은 아주 특별한 작곡가이다. 이곳으로 다시 돌아와 장도에 머무르면서 2020년, 쇼팽의 작품으로만 구성하여 연주회를 열었는데 나의 온 삶을 그의 음악과 함께했고 그와 많은 대화를 나누었기에 연주곡에 대한 설명을 쇼팽에게 편지를 쓰는 형식으로 프로그램을 만들었다.

"그리움!" 어려운 상황에 있는 조국, 폴란드를 떠나 예술의 본거지인 파리에서의 외로운 삶 속에서 음악을 통해 표현하며 끝내는 이겨내는 힘을 발휘한다. 그래서 지금도 많은 이들이 쇼팽의 음악을 사랑한다.

그와 공감할 수 있는 영역이다. 30년 전 낯선 이곳에서의 삶과 사랑하는 이를 떠나보내고 견뎌야 하는 그리움은 그의 음악을 듣고 연습하고 연주하면서 치유되고 회복되어진다. 그리움을 넘어 깊은 사랑을 간직하게 하는 힘이 있다. 음악의 힘이다.

지금도 여전히 쇼팽은 나의 연인이다.

장도에서14,2020

연주회가 끝난 후

몇 달에 걸쳐 준비했던 연주회가 끝난 후에는 한동안 피아노 앞에 앉을 수가 없다. 더욱이 연주했던 곡들을 한동안 전혀 칠 수가 없음은 온 맘과 정성을 다하여 연주를 하였기에 나의 육체 안에 깃들인 영과 혼이 연주와 함께 날아가 버린 것이다. 그래서 마치 종이처럼 바스락거리는 영혼 없는 육체는 한참 동안 흐느적거리며 빈 허공 속에 떠돌아다닌다. 이제는 내 영혼이 담겨 있는 육체가 많이 지친 듯하다. 병원에 입원하여 그동안 무심했던 건강을 체크하여 본다. 연주 후로 만나야 할 이들과의 약속들도 또 저만치 밀어놓는다. 주어진 시간들도 잠재우며 마냥 게을러진다.

음악이 없는 허한 마음은 갈대처럼 이리저리 흔들리며 아무 생각 없이 나의 영과 혼을 바닥까지 비우며 있는 그대로인 나의 모습으로 돌아간다. 사랑 많은 둘째 딸을 만나 엄마가 딸에게 어린 양을 부려본다. 이를 마냥 받아주는 그녀와 함께 시간 보낸다. 그러면서 피아노가 내게 주는 의미와 지금까지 피아노와 함께 해 왔던 시간들과 사람들을 떠올리며 모든 악기가 등장하는 심포니(교향곡, Symphony)을 듣는다.

'교향곡'은 관현악으로 연주되는 다악장형식의 악곡으로 18세기 후반에 형식이 갖추어지는데 기본적으로 4악장으로 이루어져 있다. 하이든과 모차르트에 이어 베토벤의 9개의 교향곡으로 고전파 교향곡으로 완성되며 낭만적 이념을 담은 자유로운 형식의 교향곡이 슈베르트, 슈만과 브람스,

시벨리우스, 차이콥스키와 말러에 이르기까지 그 범위가 다양하다.

교향곡을 듣고자 할 때에는 마치 대자연 앞에서 호흡을 크게 들이마시며 온몸으로 자연의 광대함을 느끼듯이 음량을 크게 하여 나 자신이 지휘자가 되어 마음껏 음악 속에 빠진다. 때로는 악기의 음색에 빠지며 때로는 모든 악기의 울림에 가슴이 벅차오른다. 교향곡, 즉 심포니(Symphony)의 어원이 '동시에 울리는 음' 을 뜻하는 것임에 시대와 작곡가를 초월하게 되는 데 며칠 전에는 베토벤의 운명교향곡 제5번을 여러 번 반복하여 들었고 지금은 말러의 교향곡 제9번을 듣고 있다.

이 글을 쓰는 중에 시벨리우스의 교향곡도 듣고 싶어진다. 교향곡에는 모든 감정들이 음악 속에 담겨있다. 거침없이 하고 싶은 말을 한 후의 후련함처럼 꾸미지 않은 모습을 그대로 드러내 보이는 것이 아무렇지 않은 것처럼 희로애락의 감정들이 걸러짐 없이 느껴지는 대로 전달되는 편안함이 있다. 물론 이런 생각들은 순전히 음악을 듣는 나의 개인적인 취향이다. 음악을 듣는 순간 내게 들려지는 만큼만 이해하고 싶고 나의 감정에 와닿는 대로 느끼고 싶을 뿐이다. 그래서 교향곡을 들을 때에는 음악에 나를 맡기면 되기에 한결 편안하다.

핀란드의 작곡가인 시벨리우스(J.Sibelius, 1976~1981)의 교향곡으로 음악을 바꾸며 딸이 출근한 그녀의 집에서 그녀의 손길이 닿아있는 소소한

일상들을 바라보며 오랜만에 나도 그녀의 엄마가 되어 그녀가 어릴 때 좋아했던 음식을 준비하며 우리의 행복했던 시간으로 돌아간다. 그리고 서서히 나의 일상으로 복귀한다.

쇼팽에게 쓴 편지 116-131쪽

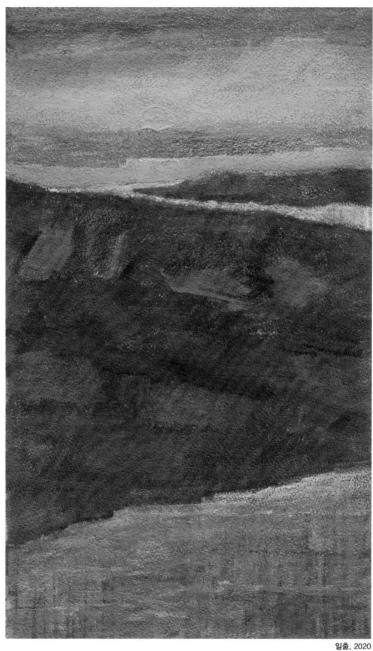

일출, 2020

096| 장도 소나타

추억, 지난 시간들을 소환하는 기쁨!

　그녀의 목소리를 듣는 순간, 갈급하게 숨 쉬고 있던 내 안의 모든 세포들이 한여름 소나기를 맞아 파릇파릇 생기를 내며 환호성을 내지르는 듯하다. 그녀는 대학에서 만난 친구로 나이는 같았지만 나보다 한 학년이 아래인 그녀를 처음 만난 것은 연습실에서였다. 연습실에 들어온 그녀는 한참 연습하고 있는 나에게 곧 실기시험을 쳐야 하니 한 번만 피아노를 칠 수 있겠냐는 부탁을 한다. 기꺼이 그녀에게 자리를 내주었고 그 이후로 우리는 친구가 되었다.

　학교에서 늦은 시간까지 연습하고는 언제나 학교 앞에 있는 '미네르바' 라는 카페에 들러 커피를 마셨다. 이란에서 한국의 대학으로 공부하러 온 디제이에게 우리가 좋아하는 음악을 녹음한 테잎을 맡기며 늘 그 테잎을 틀어달라고 부탁을 하였다. 그 테잎에 녹음한 곡이 라흐마니노프(S.Rachmaninoff, 1873~1943)의 보칼리제(Vocalise)였다.

　'보칼리제' 는 '가사 없이 읊조리는 노래' 의 뜻으로 모음창법이라 할 수 있다. 18세기 유럽에서 시작된 성악테크닉을 연습하기 위한 곡으로 피아노와 함께 연주되는 곡을 말한다. 라흐마니노프는 러시아의 대표적인 피아니스트이며 작곡가인데 교향곡 제1번의 초연 실패로 인하여 신경쇠약증과 우울증에 걸렸으나 피아노 협주곡 제2번을 완성하면서 이를 극복했다. 이후에 1917년 러시아 혁명으로 미국으로 망명하여 자유로운 연주와 창작활동을

하였다.

14개의 성악곡 중에서 마지막 곡이며 '사랑의 슬픔'이라는 부제를 갖고 있는 서정적인 보칼리제는 동료들의 죽음과 혁명에 휩싸이고 있는 격동의 시대였던 1915년 작곡되었다.매혹적인 멜로디가 너무도 아름다워 첼로, 바이올린등 다양하게 편곡되어 연주되고 있다.

우리는 이 곡을 들으며 유학을 꿈꾸며 음악을 위하여 젊은 시절을 보냈다. 대학을 졸업하자마자 곧바로 독일로 떠난 그녀는 지금까지 독일에서의 삶을 계속하고 있다. 독일에 갈 때마다 언제나 그녀를 만났고 만나면 언제나 우리는 며칠 밤을 새우며 이야기를 나누었다. 예기치 않은 인생의 큰 파도가 나에게 덮쳐 모든 것이 무너져내려 한참을 헤어나오지 못하며 파손된 배처럼 조각조각 흩어져 휘청거리는 삶을 붙잡고 있을 때에 그녀 역시 수녀원에서의 삶을 통해 더욱 깊은 은둔의 세계로 침잠했다.

어느 덧 세월이 흘렀다... 얼마전에 그녀의 꿈을 꾸었고 그녀에 대한 그리움을 장도바다에 실려 보내곤 했다. 내 영혼은 벌써 감지를 하였고 15년만에 연락이 되었으니 이 어찌 감격하지 않겠는가!

그녀와 내가 겪었던 드라마 같은 삶을 우리에게 있어 생명줄이며 호흡인 '음악'으로 채웠고 우리는 지금도 여전히 그 길을 걷고 있음을 알고는 또 한 번의 탄성이 나왔다. 어떤 상황에서도 '음악'의 길을 벗어나지 않았기 때문이다. 지난 추억들을 소환하며 벅찬 마음으로 멈추었던 시간들의 깊은 사연들을 영상통화로 나누기 위해 연말의 모임을 줄이고 있고 그녀를 직접 만날 수 있는 방법을 찾고 있다.

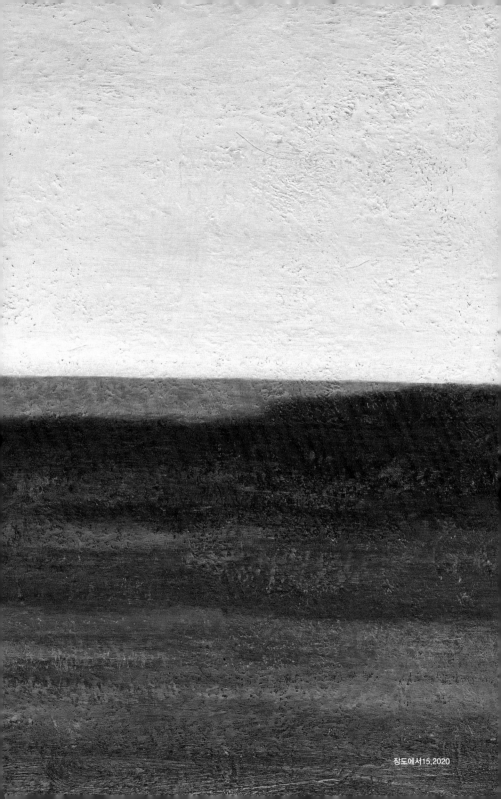

장도에서15,2020

감사함으로 한 해를 보내며

　장도에서의 한 해를 돌아 본다. 참 감사한 일들이 많았으니, 그중의 으뜸은 장도의 아름다운 자연과 함께하는 것이었다. 그 아름다움이란 '조화로움'이다. 모두가 다 주인공이며 모두가 또한 조력자로 그 어느 것 하나 소중하지 않은 것이 없으며 과하지도 덜하지도 않으며 존재 그 자체로의 빛을 마음껏 발하는 모습이다.

　조화로움의 아름다움을 보여주는 작곡가는 바하(J.S.Bach, 1685~1750)의 음악이라 할 수 있다. 음악에 있어서 작곡 방법은 크게 두 가지로 화성학적 방법과 대위법적 방법으로 나뉜다. 화성학법은 음악이론에 근거한 화성(Harmony)에 의하여 반주음형과 멜로디를 구분하는 반면 대위법(Counter point)은 두 개의 주제가 상호 연결하며 조화롭게 음악을 만들어 나간다. 그래서 바하의 음악을 들으면 모나고 거친 생각들은 부드럽게 녹여지며, 부족하여 불편한 것들은 어느 순간 여유로움으로 채워지며 과하여 부담스러운 것들은 차분하게 가라앉게 되어진다.

　바하의 골드베르그 변주곡(Goldberg Variation)의 음악을 들으며 한 해를 돌아본다. 32개의 변주로 구성된 이 곡은 제16번 변주를 중심으로 전반부와 후반부로 나뉘게 되는데 변주곡의 앞부분을 들을 때에는 올해의 상반기를, 뒷부분은 하반기를 생각하며 들을 수 있어서 좋다. 며칠 전에는 오전 물때가 있어서 햇살 가득한 사랑스런 장도의 아침을 혼자 오롯이 즐길 수 있었던

장도 앞바다가 오늘은 매서운 추위와 바람으로 인해 완전히 다른 모습을 보여준다.

2021년에도 햇살 같은 편안하고 좋았던 사연도 있었지만 흐리고 바람 많은 사건들도 있었다. 이 모두가 다 소중한 조화로움이다. 자연의 조화로움 속에서 이루어진 만남과 사연들, 이 또한 감사의 조건이다. 장도에서의 시간이 2년을 지나 새해가 되면 3년째가 된다. '음악'으로 엮어지는 부드럽고 자유로운 영혼의 만남은 미소 지으며 떠올려지는 사연들로 인해 행복해지며 마음의 부요함으로 훈훈해진다.

아름다운 것들로 채워야 할 공간을 만들기 위해 어느덧 수북하게 쌓인 내 마음속에 있는 좋지 않았던 감정들을 정리한다. 장도카페에서 크리스마스트리를 장식하며 순수한 마음으로 돌아간다.

처음처럼, 기대하며 설레는 마음으로 다시금 시작을 준비한다.

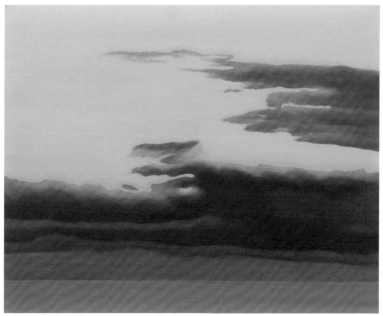

풍경스침－태풍이 지난 후, 2021

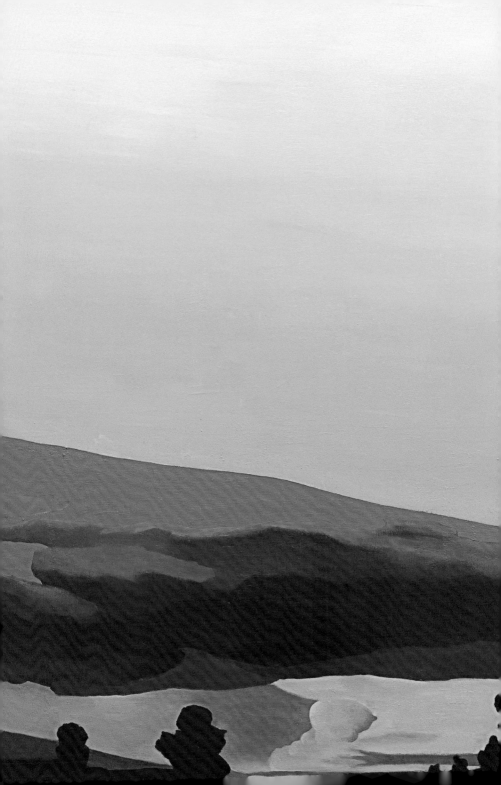

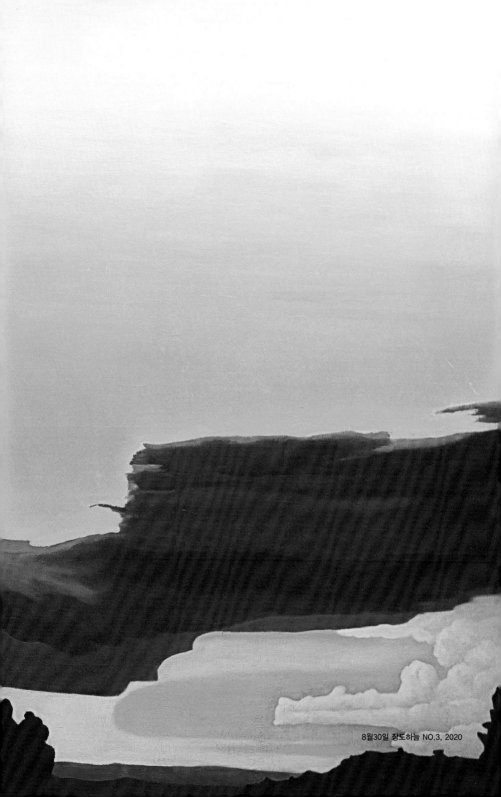

8월30일 장도하늘 NO.3, 2020

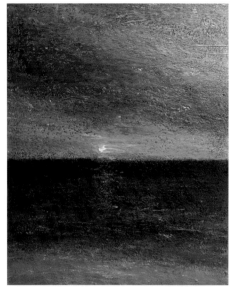

장도에서16, 2020

장도에서17, 2020

깊은 바다의 심연을 만나리

새해 첫날, 비밀스러움이 들어있는 작품집의 첫 장을 조심스럽게 열었다. 변연미 작가와의 첫 만남은 시인인 그녀의 남편과의 인연으로 장도에서 이루어졌다. 다부진 입술과 날카로운 눈매를 가진 그녀의 첫인상과 오랜 외국 생활에서 묻어져 나오는 자연스러움은 강하지만 굳어있지 않고 유연하지만 절제된 차분함이 그녀의 눈빛과 표정 속에 어우러져 그녀만의 매력을 충분히 뿜어내고 있었다.

장도의 문화 프로그램으로 진행하고 있는 예감(Artistic Feeling) 4회에서 그녀의 남편인 손월언 시인과 함께 토크 콘서트를 마치고 술 한잔 나누는 자리에 함께 하였지만 난 그녀의 작품을 직접 만나지 못했기 때문에 일상적인 이야기로 그녀의 눈을 마주치고 싶지는 않았다. 그래서 그녀와 깊은 대화를 나눌 수 없었다.

시인과 화가 부부는 지난달 파리로 들어가기 전에 장도로 찾아와 그녀의 작품세계를 담은 도록집을 나에게 선물해 주었다. 책 속에 느껴지는 진중한 무게감과 작품 속에서 보여지는 그녀를 만나고 싶음에서 함부로 뒤적거리지 않고 조심스럽게 마음에 품고 있었다. 새해 첫날부터 지금까지 그녀가 지금까지 걸어왔던 예술가의 삶 속에 들어가 초록빛 나무를 지키고 있는 '검은 숲'에 온통 빠져 그때 그녀와 나누지 못한 대화를 슈만의 음악과 함께 하고 있다.

그녀가 표현하고자 하는 '숲'은 슈만(R.Schmann, 1810~1856)의 피아노 소나타1번 f#단조의 낮은 저음들과 닮았다. 서주(Introduction)에서 들려오는 깊고 낮은 저음들의 울림이 곡 전체를 잡고 있어 30여 분의 곡이 끝날 때까지 벗어나지 못하게 하는 강렬한 힘을 갖고 있다. 사랑과 열정을 담고 있는 선율과 리듬으로 음악을 펼쳐 나가지만 본질적인 근원이 담겨있는 저음들이 때로는 아련하게 때로는 엄격하고 신비롭게 다시금 들려질 때마다 듣는 나에게 질문을 한다. 오늘도 진정 살아있는지, 삶 속에 깊은 저음들이 깔려 있는지, 그것들의 방향이 빛을 향해 나아가고 있는지...

그녀의 숲도 그렇다. 그녀는 말하기를, "나에게 숲을 그리는 일이란, 거대한 동굴의 검은 입구에 쉼 없이 생명에 대한 질문을 던지는 것과 같다." 생명으로 가득 찬 그녀의 숲, 화보집으로도 이토록 영혼을 사로잡는 힘이 있는데 언젠가 작품 앞에 서서 바라볼 때에 온몸을 휘감을 경외감, 하늘이 보이지 않는 독일의 검은 숲(Schwartzwald)에서 느꼈던 그 경외감을 그려본다.

언젠가 그녀를 만나면 검은 숲속에서 언뜻 보이는 하늘을 바라보며 우리 각자가 나무 되어 조용한 침묵으로 말이 필요 없는 대화를 나누리라. 그녀의 벵센느(bois de vincennes) 숲에서 나는 슈만소나타 1번의 저음을 연주하며 시인인 그녀의 남편은 한 줄 시를 낮게 읊조리는 정경을 그려본다. 가슴 벅찬 그 어울림으로 한줄기 빛의 생명이 어둠과 고독 속에서 함께하리라.

올해는, 바다의 심연을 바라보리라. 진섬다리가 잠길 때에 홀로 존재하는 장도 바다를 사랑하며 어둠 속에서도 살아 움직이는 바다결을 느껴보리라. 슈만의 저음 속에서 들려오는 도도한 선율의 움직임처럼, 그녀의 검은 숲속에서 비치는 에너지와 생명력처럼, 깊은 심연 속에 깃들인 빛이 주는 메세지를 들으리라.

장도에서18, 2020

만남과 만남, 사연과 사연으로 엮어지는 시간여행

프랑크(C.A.Frank, 1822~1890)는 프랑스 근대 음악의 아버지로 일컫는데 그의 음악은 내면적으로 깊이가 있다. 그의 작품은 당시의 낭만적 스타일과는 달리 고전적인 작곡법과 내용을 담고 있어 자신의 종교와 내면세계를 추구한다. 평생을 오르가니스트로 살아왔으며 오르간이라는 악기의 영향이 작곡의 가장 밑바탕에서 움직이고 있다.

프랑크가 작곡한 '바이올린소나타'는 순환 기법, 즉 구조적인 통일을 위해 앞선 악장의 동기, 주제 등을 다음 악장에 반복하는 작곡 형식으로 되어있다. 4악장의 구성으로 각 악장의 흐름은 서로 연결되어 있는데 음악적 감성이 풍부하면서도 형식 구조가 논리적인 스타일은 프랑크 바이올린소나타의 특징이다. 끊어질 듯 끊어질 듯하면서도 계속 이어지는 모티브는 한없는 침묵처럼 긴 여운을 남긴다. 1악장에서 조용하고 신비롭게 시작하는 멜로디가 시간이 흘러가면서 하나의 조각상이 만들어지듯 살을 붙여나간다. 1악장이 끝난 후에 2악장이 시작하기까지 인내심이 필요한 텅 빈 시간의 침묵도 음악의 한 부분이 된다.

어쩔 수 없이 받아들여야 하는 자신의 삶을 애잔하게 절규하지만 그 속에서 아름다움을 표현하는 2악장의 선율에 이어 봄에 뿌린 씨앗의 열매를 걷어내듯 3악장에서의 활기찬 생명력과 최선을 다했기에 결과에 미련을 갖지 않는 4악장의 당당한 결말이 모든 것에서 자유롭고 홀가분함을 갖게 한다.

곡을 다 듣고 난 후에는 마치 나 스스로가 뭔가 이루어 낸 듯한 성취감으로 만족감이 주어진다. 나는 여기서 말하는 '유기적인 관계'가 참으로 흥미롭다. 우리의 삶도 각자가 타고난 환경이나 여건이 기본 바탕이 되어 만나는 사건들과 함께 자신만의 모습을 만들어나간다. 2022년이 열렸고 365일이라는 시간이 주어졌다. 시간이라는 판에 새겨질 작은 조각들을 내 삶에 내가 주인공이 되어 디자인한다. 같은 상황에서도 서로 다른 기질과 체질로 인한 다양한 반응에 감당할 수 있는 한 수용하는 자세를 취하려고 한다. 모든 것에 원인이 있으므로 그에 따른 결과에 대하여는 전적으로 나의 책임이다.

남의 탓으로 핑계 대지 않기로 작정하며 실수를 하였다면 다시 반복하지 않게 잊지 않으려고 한다. 프랑크의 소나타처럼 이번 해에 내게 주어진 사계절을 모든 관계나 선택의 기준에 있어서 유기적으로 연결하여 마음에 담을 구체적인 그림 속에 그려 나간다. 때로 침묵의 시간을 갖도록 하며 무작정 앞으로만 나가지 않으며 나의 뒷모습을 점검하기로 한다. 편협한 고정관념 속에 나를 가두지 않도록 하며 성급하지 않은 호기심과 조심스러움으로 새로움과 낯설음의 문을 두드리기로 한다. 아침마다 장도의 첫 기운을 흠뻑 마시며 자연이 보여주는 비밀스러운 진리를 감지하여 그 속에서 깨닫는 지혜를 놓치지 않으며 더 자연스러워지도록 한다.

이은상 시, 홍난파 곡 '사랑'의 가사처럼 "탈 대로 다 타시오 타다 말진 부대마소 타고 마시라서 재될 법은 하거니와 타다가 남은 동강은 쓸 곳이 없느니라…" 타다 남은 동강을 만들지 않도록 성실함으로 모든 것에 최선을 다하지만 늘 시선을 하늘에 두는 것을 잊지 않도록 한다.

여행을 떠날 때마다 빈 트렁크로 출발한다. 필요한 모든 것은 현지에서 조달하여 해결하는 데 그 사소한 것들 모두가 어우러져 추억의 열매가 되기 때문이다. 2022년, 장도에서 이루어질 멋진 만남과 사연들을 기대하며 그 엮음의 시간 여행을 위해 내 영혼의 여백을 비워두기로 한다.

장도에서19, 2020

쳇 베이커, Broken Wing
쳇 베이커의 재즈연주와 조각가 류인의 공통점
한쪽 날개로 살아간 사람들의 애절한 읊조림
스스로 알에서 깨어나왔기에 더욱 자유로워

Broken Wing, 열정 속에 숨겨진 지독한 외로움

온통 처절함과 외로움이 작품 속에 녹아져 버린, 그래서 지금은 저쪽 세계에 있는 작가의 지나온 삶이 나에게로 그대로 전이되어 나 자신도 한때 앓았던 열병을 기억하게 한다. 장도 물때로 아침 시간의 자유가 허락되었기에 제일 먼저 달려가 그의 작품을 만났다.

조각가와 같은 시간과 공간 속에서 보낸 1980년대의 대학시절과 그때 당시의 암울했던 한국 역사의 사건들이 오버랩 되어 학교 앞 재즈카페에서 듣던 트럼펫 연주자이며 가수인 쳇 베이커(Chet Baker, 1929~1988)의 재즈 음악을 떠올린다.

재즈(Jazz)는 19세기 후반부터 아프리카 미국인 문화에서 탄생하여 20세기 초에 크게 유행한 음악으로 정형화된 음악보다 즉흥적인 면이 강하다. 논리적이며 한 치의 실수도 용납되지 않는 클래식 음악을 공부하다 지치면 학교 앞 재즈카페를 찾곤 했었다. 그곳은 지친 영혼들이 각자 자유방임의 풀어진 모습으로 흐느적거리는 음악에 잠시 이성을 내려놓고 감성의 흐름에 맡겨버린다. 짧은 삶 속에 그의 모든 것을 토설하며 불꽃을 피운 작가의 강인함 속에 감추어진 한없이 여리고 불안한 소년의 모습이 마냥 안쓰럽다. 양파 껍질 벗기듯이 손과 발의 조각에서 격렬한 삶의 흔적이 보이는 억압된 강인함을 한 꺼풀 벗는다. 어두운 시대와 자신의 내면에 양립하는 분열로 인한 모순 한 꺼풀 벗긴다. 대지 위에 두 다리를 쭉 펴고 포효하는 에너지

한 꺼풀도 벗긴다.

인정받고 싶음과 사랑받고 싶은 갈망 한 꺼풀도 벗긴다. 타는 목마름으로 입방체에 갇힌 신음 소리 한 꺼풀 또 벗긴다. 그의 작품인 사인(思人, Thinking of Human Being) 속에 아직도 내 안에 있는 얽히고설킨 억압된 심리는 무엇일까 생각하며 나를 투영한다. 우리를 옥죄고 있는 것들을 스스로가 뚫고 나왔을 때에 손에서 느껴지는 심장의 움직임을 표현한 숨소리(Breathing)는 고통을 이겨낸 생명에 대한 경외감으로 바라보는 나의 맥박이 빨라지는 것을 느낀다.

쳇 베이커의 연주곡 'Broken Wing'을 들어본다.
"조각을 보고 있으면 자연히 그 속에서 터져 나오는 느낌, 말이 있어야 한다고 믿는다." -류인-

헤르만 헤세(H.Hesse, 1877~1962)는 작품에 나오는 데미안과 싱클레어, 나르치스와 골드문트가 동일한 인물로 묵상과 행동, 순응과 저항의 상반된 인간 내면의 본질을 스스로가 주체가 되어 두 날개가 균형을 이룰 때 자유롭게 날 수 있음을 말한다.

분석심리학자 칼 융(C.G.Jung, 1875~1961)도 의식과 무의식을 포괄하는 정신의 정체성을 가진 나(자기, self)를 인식하여 생각, 감정 등을 통해 외부와 접촉하는 행동하는 주체로서의 나(자아, ego)와의 조화를 이루어야 함을 말하고 있다.

우리 안에 내재되어 있는 빛과 그림자, 신과 악마의 공존이기에 스스로 알에서 깨어(파란, 波瀾) 나옴으로 누리는 자유함을 말한다.

그의 조각들과 쳇 베이커의 재즈, 헤르만 헤세 그리고 칼 융의 약간은 어울리지 않는 듯한 조합의 만남이지만 부러진 날개를 치유할 수 있다면, 그래서 더 자유로울 수 있다면 하는 바람으로 엮어 본다.

한쪽 날개로 살고 있는 사람들이 빠져나간 어둠의 시간이다. 전시관의 문이 닫힌 후에 우울하면서도 아름다운 음색을 가진 쳇 베이커의 읊조림을 애

절한 눈빛으로 먼 곳의 세상을 바라보는 작품 속의 그와 대화하게 하고 싶다. 전시 중인 작품마다 흐르는 듯한 부드러운 트럼펫 연주로 샤워하듯이 따뜻하게 적셔주고 싶다. 그의 생명과 바꾼 절규의 분신들에게 꿈속에서처럼 몽롱한 무의식으로 달래듯이 노래하는 서정적 연주를 들려주며 소파에 기대어 쉬게 해주고 싶다.

긴 머리에 모자를 깊숙이 눌러쓴 그의 그녀에게도 쳇 베이커의 노래,
"I've never been in love before"의 울림으로 지나온 삶의 시간을 감싸주고 싶다.

장도에서20, 2020

은유의 바다 24-1, 2024

쇼팽의
블루노트

만인의 연인 쇼팽!
난 그대를 친구로 하기로 했네.
나의 온 삶을 그대와 함께하며 정말이지 그대와
많은 대화를 나누었기에 시간과 공간을 초월하여
그대를 친구라 부르고 싶네.
추상화처럼 바라보는 이에게 사유의 한 부분을 넘겨주듯이
그대의 음악을
내 삶에 비추어 해석하는 것을 이해해 주기를 바라네.
물론 그대의 뜻을
그대가 추구하는 것을 나도 같은 마음으로 지향한다네.
나는 사람과 바다의 풍경이 있는 장도의 사랑스런 카페에서
리스타라는 이름으로
"예술의 향기가 흐르는 섬"을 디자인하고 있다네.
지금까지 내게 주어진 시간 속에서 언제나 피아노와
함께 하였다는 것은 참으로 놀라운 축복이라네.
이곳에서도 하루 세 번의 연주가 있다네.
귀가 세련된 사람들을 위함이 아니라
전혀 예상치 못한 곳에서 들려오는 클래식 음악으로 인하여
가슴속 어딘가에 오랫동안 묻혀 있었던 소중한 감성을 만나

뜻밖의 선물을 받았다고 기뻐하는 사람들을 위함이라오.
음악을 들으며 사랑의 눈빛을 나누는
연인들의 모습을 바라보면 나도 사랑에 빠지지만
음악을 듣고 있는 장도의 바람과 바닷물도 춤을 춘다네.
이번 연주회를 위해
새벽마다 장도를 그대 음악으로 가득 채웠다네.
나 또한 장도의 맑은 기운으로
매일 새롭게 태어날 수 있었다네.

이제 그대가 나와 함께했던 시간들을 고백하려 하네...

Nocturn Op.55 No.1 / Op.48 No.1
Etude Op.25 No.6 / No.11
Ballade Op.23 g-minor No.1 / Op.47 A♭-Major No.3
Piano sonata Op.58No.3 b-minor
Prelude Op.28 No.23 / No.24

녹턴(Nocturn) 15번/13번

녹턴은 그대의 대표적인 곡이지.
누구나 지난 삶을 스스로 돌아볼 때
혹은 누군가의 기억 속에 남아있는 모습들이 있지 않은가.
그대 여동생 에밀리아의 죽음과
조국으로 다시는 돌아오지 못할 것을 예감한 그대의 영혼은
일찍부터 외로움과 친숙하였고
늘 절절한 그리움에 젖어있지 않았는가.

녹턴들은 그대의 모습인 그리움의 표현이기에
지금도 그대의 음악은 잠 못 이루는 이들을 위로하며
그들의 아픈 마음을 치유한다네.
나 역시 온몸이 그리움으로 가득 채워질 때면
피아노 앞에 앉아 그대의 녹턴을 연주한다네.
그러면서 나는 화가가 된다네.
감정 속에 섞여있는 미묘함을 여러 가지 색조로 표현하기도 하며
어렸을 적 첫사랑을 떠올리며 아름다웠던 순간들에 미소 짓기도 하며
때로는 석양을 바라보며 눈가를 적시기도 하는
여인의 모습을 그리기도 한다네.

녹턴15번에서의 음잔한 선율의 표현은
번잡스런 감정들을 걸러내어
마치 기도하고 난 후에 정갈함을 준다네.
섬세함과 열정은 연약한 듯한 그대에게서 늘 느끼던 것이었지.

녹턴13번은
그리움으로 가슴이 터질듯한 절규를
고상하게 표현한 열정이 가득 담겨있지 않은가.
이 곡은 나의 깊은 내면에 가득 고여있는 눈물을 쏟아내게 하였다네.
그런 후에는 정화된 맑은 고요를 선물받았고
어두운 밤이 지난 후 새롭게 뜨는 태양을 가슴으로 안을 수 있었네.
그러니 그대를 어찌 사랑하지 않겠는가.
참으로 그대와 밤을 새워 많은 대화를 나누었다네.

연습곡(Etude) 6번 / 11번

기본에 언제나 충실했던 그대,
바하(J. S. Bach)를 존경하며
그에게서 음악적 자료의 원천을 구하였던
그대는 참으로 지혜로웠다네.
그래서 더욱 단단하고 견고한 그대 음악을 구축할 수 있었지
벌써 그대는
진리가 무엇인지 알고 있었다는 것을 감지할 수 있네.
그 당시 독일에서의 낭만주의 예술의 흐름이
그대가 있었던 파리에서도 일고 있었지.
그럼에도 그대는 음악의 본질을 바하에게서 찾으려 했으니
그대의 사려 깊음이 느껴진다네.

카잘스(P. Casals)가 말한 대로
"쇼팽은 바하처럼, 바하는 쇼팽처럼 연주해야한다"
라는 것이 이해가 된다네.
바하가 12개의 조성으로 "음악적 완전"을 추구하였던 것처럼
그대도 장·단조를 합한 연습곡들을
오로지 피아노만을 위해서 만들었지.

테크닉을 위한 연습곡에서조차
그대만의 호흡 속에 한없는 낭만과 부드러움을 담아내어

지금도 많은 이들이 즐겨 연주를 하고 있다네.
진리 터득에 대한 갈급함을 음악 속에서 찾는 것!
나 역시 아직도 깨닫지 못한 '기본'에 충실하며
열심히 최선을 다해 노력했고 지금도 진행형이라네.
연습곡 6번과 11번
이 두 곡은 "바람"이 연상된다네.

6번은 두 개의 음이 3도로 끊임없이 움직이는 가운데
왼손의 멜로디가 마치 시베리아의 대륙에 부는 바람처럼
스산하게 들려온다네.

11번은 "겨울바람"이라는 표제가 마음에 들어 연습하였던 기억이 나네.
그렇게 그대는 엄격하게 그대의 연습곡으로
탄탄한 기초를 만들어 가기를 요구했지.
진정한 자유를 위해 지극히 절제됨과
엄격함의 훈련을 거쳐야 되듯 이제는 자유로운 영혼이 되고 싶다네.
바람처럼 투명하며 흐르는 물처럼 끊임없이 새롭고 싶다네.
얽매이고 싶지 않아
비워지면 채우고 채워지면 비워 가볍게 날고 싶다네.
흐르는 물을 바람만큼이나 좋아함은
자유로움이 그 속에서 느껴지기 때문이네.
한순간도 같은 모습, 같은 빛이 아닌 바다를 바라보며
피아노를 연주할 수 있으니 참으로 행복하네.

발라드(Ballade) 1번 / 3번

지난 5년 동안 선착장이 있는 바닷가 근처에
갤러리 '해안통' 을 운영하면서
음악과 미술과 문학의 콜라보를 통하여
확장된 예술세계를 만들어 보았다네.
거창한 것은 아니었고
그저 해보고 싶은 대로 했던 것이었다네.

이번 무대에서도 새로운 것을 시도해 보네.
오이리트미(Eurythmie)라는,
언어와 음악의 흐름, 높낮이, 소리의 질감, 방향과 힘, 빛깔이
공간에 드러나도록 추는 춤이라네.

지난해에 새로운 변화를 위해 25년을 살던 곳의
모든 것을 정리하고 독일로 떠났었네.
그곳에서 만난 정나란 오이리드미스트와
비텐(Witten)이라는 곳에서 공연을 했었지.
그때에도 역시 그대 작품 뱃노래(Barcarolle)였네.
뜨거운 여름 날 온 열정을 쏟으며 연습을 했던 추억이 있다네.
그 친구와 이곳에서 그대의 발라드로 공연을 함께 하니
더없이 기쁘다네.
오직 소리와 움직임만으로 나누는 침묵의 대화를
이 자리에 함께하는 이들과 나누고 싶다네.
우리는 얼마나 쓸데없는 말들을 여기저기 던져놓는가

탁하고 냄새나는 언어의 유희들 속에서 보낸
부질없는 시간들이 아깝다네.
말이 필요 없는 침묵의 시간들이
진정 소중한 것임을 느꼈으면 하는 바람이라네.

발라드에서 그대는 삶의 희로애락을 대담하게 담았지.
그대의 첫 시작은 어찌 그리 고혹적인지...
도도함과 고상함을 그 간결함 속에 함축할 수 있다는 것,
그대와 만나기 위해 피아노 앞에 앉아 첫음을 누르는 순간
난 벌써 마음이 녹아내린다네.
그러고는 그대와 끝없는 대화를 나눈다네.
한때 사랑하는 이로 인해 잠 못 이루는 밤,
갈등과 모순으로 방황하는
젊은 시절의 열정이 생각나는 곡들이라네.

발라드 1번에서 그대는
도(c)음으로 시작하여 참으로 비장한 삶을 표현하였지.
인연으로 인해 만나는 이들, 그냥 스쳐 지나가는 이들
그리고 어쩌면 만나지 말았어야 하는 악연까지
우리들의 삶 속에서는 늘 누군가가 있지 않은가.
그대 역시 그대의 성품과 다른 이들과 보낸
파리에서의 만남들이 있었지만
그럼에도 리스트(F. Liszt)를 통해
조르쥬 상드(G. Sand)를 만났고
그녀를 사랑하지 않았던가.

서로 다르기 때문에 상처받고 나 또한 나도 모르게 누군가에게
상처 주지만 그들과 함께한다는 것이 인생이 아니겠는가.
나 역시 이곳에서 많은 이들과 교제를 하고 있지만
"음악"으로 대화가 되는 친구들은 그리 많지 않다네.
그들과는 나이와 직업이 문제가 되지 않아
우리는 밤을 새워 이야기의 꽃을 피운다네.
물론 와인과 함께이지
얼마 전에도 석양이 비치는 곳에서 은밀한 만남을 가졌다네.
음악 장비를 챙겨와서는 진한 커피와 와인을 마시며
그대 이야기를 비롯하여 시간과 공간을 초월하는 대화를 나누었다네.
또한 화가들과의 만남도 있다네.
서로 다른 언어를 사용하지만 추구하는 것들이 같아 잘 통한다네.
게다가 얼마나 따뜻한지 이번에도 연주를 준비하는 나를 격려하느라
귀한 시간을 내주었다네.
그들을 만나고 집에 돌아오면 가슴이 물빛처럼 투명해진다네.

폴란드 낭만파 시인인
미츠키에비치(A. Mickiewicz, 1798~1855)의 "물의 요정"에서
아이디어를 얻은 발라드 3번은
애절함과 고통 속에서도 한 송이 꽃을 피우듯
강렬한 생명력으로 사랑을 노래하지 않는가.
사랑의 아련한 추억들과 열정이 담겨있음을 느낄 수 있다네.
우리 모두도 한때의 불타는 사랑이 있어
지금 생각해 보면 성숙해질 수 있었으며
그로 인해 깊은 영혼의 세계로 몰입할 수 있었지.

그대는 "피아노의 시인"이라는 표현이 정말 적절하네.
이 모든 것들이 발라드에 녹아 깊이 있는 울림으로
우리에게 음악을 통해 인생을 말해주고 있지 않은가.

참,
나에게 꿈이 있다네.
4개의 발라드를 딸들에게 선물해 주고 싶네.
순수를 잃지 않으며 열정을 품고 살아가라는 바람에서 말이네.
그것이 거친 이 세상에서 아름답게 살아갈 수 있는 힘이라 생각하네.
이 연주가 끝나고 CD 작업을 하기 위하여
다시금 연습을 시작하려 하네.
적어도 나의 딸들에게 엄마의 기억을 새겨놓고 싶다네.
그러니 이 또한
아직 내가 살아야 할 충분한 이유가 되지 않는가.
나의 분신인 Steinway & Sons 피아노와 지금까지 함께 했고,
바다를 바라보며 피아노를 치는 꿈을 이룰 수 있었음에 감사하고
지금도 여전히 음악과 함께 살아갈 수 있으니
날마다 축복이라네.

소나타(Sonata) 3번

한숨 돌리고 다시 시작하겠네.

정말 이 곡은 대단하네.
이 곡을 처음 들었을 때 난 알았지,
평생을 두고 이 곡을 이해해야 한다는 것을.
4개의 악장으로 구성된 이 곡에 우리 인생의 모든 것들이 다 담겨있음을
그대는 짧은 삶 속에서 인생의 비밀을 이 곡에 표현했지만
난 이제야 겨우 조금 이해한다네, 그것도 그대 덕분에.
다시 한번 감사하네, 그대.

그대는 일어나는 모든 삶을 이해하는가.
내 삶의 여정 중에 가장 슬픈 사건이 일어나고야 말았네.
그대, 역시 삶의 슬픔은 누구에게나 일어난다는 것을
알고 있었음이 분명하네.
난 도저히 믿기지 않는 이 사건으로 어찌할 바를 몰랐었네.
그럼에도 음악으로 모든 것을 이겨내고 싶었네.
그 어려운 때에 그대는 내 옆에 조용히 있어 주었네.
그래서 그대를 나의 친구라 부르기로 했다네.
나 또한 누군가에게 그런 친구가 되어주고 싶다네.
1악장에서 각자에게 주어진 삶을 예감하는 듯한
첫 시작의 울림이 왜 그렇게 비장하던지...
그대도 알 수 없는 삶을 표현할 때는
서술형의 긴 넋두리처럼 음들을 바로 해결하지 않고

여기저기 방황하며 풀어놓곤 했지.
그래서 무척 어려운 곡이 되었지만
어찌 된 영문인지 나는 그 부분이 참 좋았다네.
그럼에도 그대는 차분한 모습으로 품위를 잃지 않았고
쓰러지지 않고 가야 할 길을 인내하며 걸어갔지.
그것이 그대의 음악을 고상하게 만드는 힘이었고,
그것이 그대를 좋아할 수밖에 없는 이유가 되었다네.
슬픈 사건이 일어난 지 10년이 흐른 지금,
다시 한번 이 곡을 무대에 올려보고 싶음은
이제는 어렴풋이 삶을 감쌀 수 있기 때문이라고 감히 말하고 싶네.

2악장에서의 그대의 재치는 그대의 배려와 유머,
그리고 그대의 해학을 표현하여 1악장의 분위기를 바꾸어 주었지
톨스토이(L. Tolstoy)는 그대에 대하여 이렇게 말했네.
"쇼팽은 간결할 때에도 경박한 흔적을 찾을 수 없으며
복잡할 때에도 여전히 지적이다"라고...

2악장에서 긍정적 에너지를 담았기에
너무 슬퍼서 아름다운 3악장에서의 처연함을
객관적으로 받아들일 수 있었으며,
그대의 냉철함과 지혜로
3악장을 흔들림 없이 끝까지 관조하며 연주할 수 있었다네.
정말 갈 길이 막막할 때 모든 것을 내려놓고
잠잠하게, 망연자실하게 몇날 며칠을 무기력하게 했으며
커튼을 내리고 어둠 속에서 시간을 정지시키고
고갈된 영혼의 밑바닥을 표현하고 싶다네.

그러다가 그대는 4악장에서의 8마디 코드의 울림으로
닫힌 커튼을 걷어올리며 창문을 열었지.
마치 처음의 새 하늘이 열리듯 말일세.

이 소나타를 연주한 후에는
왠지 모를 에너지가 온몸에 축적되는 것을 감지할 수 있었다네.
슬픔을 이겨내는 힘으로 말이네.

그대 예술의 위대함이라네.

프렐류드(Prelude) 23번 / 24번

내 이야기의 마지막을 그대의 전주곡(Prelude)으로 하였네.

그대를 만나고 싶은 간절함으로 그대의 흔적을 밟았다네.
그대가 태어난 곳 폴란드 바르샤바(Warzawa)에서
46km 떨어진 작은 마을인
젤라조바 볼라(Zelazowa Wola)에도 갔었다네.
그곳에서도 역시 그대는 바람결에 있는 듯 없는듯 했다네.
쇼팽공원에서 객석 없이 벤치와 잔디밭에 발 뻗고 누워서
그대 음악 연주를 들었던 것이 얼마나 좋았는지 모른다네.
물론 오래전에 파리에 있는 그대의 묘소에도 갔었지.
생화가 끊이지 않는 그곳에 나 역시 빨간 장미 한 송이를 들고
찾아갔었다네.
그대의 심장이 안치되어 있는 바르샤바 성 십자가 성당에
"당신의 보물이 있는 곳에 당신의 마음이 있다" 라는 문구를
잠코비광장 높은 곳에 올라가서 지는 석양을 바라보며 깊이 묵상했다네.

큰딸이 스페인 세비야에서 공부하고 있을 때에
그대의 흔적을 느끼고 싶어
바르셀로나에서 마요르카(Mallorca)섬에 있는
작은마을 발데모사의 카르투하(Cartuja)수도원을 찾아갔었다네.
그대가 머물고 있을 때에는
그대의 폐결핵과 그대 연인과의 염문설 때문에
그대들을 차갑고 냉정하게 대했던 이들이

지금은 그대의 흔적으로 엄청난 관광객들로 먹고산다 하니
인간들의 얄팍한 이기심이 참으로 허망하네.
그곳에서의 요양으로 그대가 더 아프게 되었지만
작곡에 몰두할 수 있었으니
이때에 완성한 프렐류드는 정말 주옥같네.
사랑하는 이와 그곳에서 보낸 시기임에
더욱 안정되고 행복했었음을 느낄 수 있었다네.
겨울에 찾아간 수도원에 머물면서
온종일 프렐류드를 듣고 또 들었다네.
낭만주의 서정 소품의 가장 완벽한 작품인 24개의 프렐류드를
난 정말 좋아한다네.
프렐류드 23번에서는 섬세한 세련됨으로 순수를 표현했고
24번에서는 그대가 잘 사용하지 않는
가장 세게(fff)의 악상기호를 통하여
열정으로 가득 채우기를 원하지 않았는가.
단순함 속에 압축되어진 인생의 깊이를
피아노를 통하여 표현한 그대를 진정 존경한다네.

오늘도
그대에게 편지를 쓰다가 또는 피아노 연습을 하다가
이곳 장도를 한 바퀴 돌며 산책한다네.
하루에 두 번씩 다리가 잠기는 매력적인 섬으로
때로는 육지가 되기도 하며 때로는 섬이 되기도 한다네.
누군가와 적당한 거리를 둔다는 것도 필요하다 생각하네.
갤러리에서 만났던 인연들을
이곳에서 다시 만나는 재회의 기쁨도 좋지만
다리가 물에 잠길 때에 혼자의 시간을 오롯이 느끼는 외로움,
이 외로움은 정말 감미로와서
누구에게도 방해받고 싶지 않은 나만의 포즈라네.
오직 그대와 대화를 나누며 말이네.
지금도 언제나처럼 바람이 부네.
그 바람결을 타고 그대에게 갈 수 있으니 얼마나 감사한가!
이 얼마나 멋스러운가!
지금도 온통 그대 생각만 한다네.
외로울수록 더욱 그렇다네.
그대와 함께할 수 있으니
이 외로움이 너무 좋다네.
사실은...
전혀 외롭지 않다네.

순수와 열정의 경계에서
살아있는 동안 켜켜이 쌓아가겠네.
그대처럼...

Orange Note
오렌지노트

장도 2023

제2부 격인 나의 '오렌지노트'도
지난 제1부였던 '블루노트'에서처럼
쉽고 편안하게 클래식 음악에 대한 이야기를 할 것이지만,
러시아, 남미, 북유럽 등 범위를 좀 더 넓혀
다채로운 클래식에 대한 접근을 시도해 보려 한다.

이제는 꽃을 피우는 시기,
주어진 모든 것을 즐기는 여유를 갖게 되어
'오렌지빛 언어'로 음악과 함께 장도의 삶을 나누려 한다.

장도 여명

오렌지 향기는 바람에 날리고

2022년에 들어서 나의 키워드가 바뀌고 있다.
무지개, 희망, 사랑...

가슴이 뛰고 설레이는 이 느낌으로 이젠 '오렌지빛 향기'로 장도에서의 시간들을 채우려 한다. 독일에서 돌아와 피아노 치는 바리스타(리스타)의 이름으로 보낸 지난 2년 동안 지냈던 장도에서의 시간은 씨를 뿌리는 작업이었다. 모든 것이 새롭고 낯설기도 했지만 바다와 함께하는 자연과 예술의 섬을 찾아오는 이들과의 만남은 내 영혼을 기쁨으로 충만하게 채울 수 있었다.

생명의 환희!
라벨(M.Ravel, 1875~1937)의 관현악 작품인 볼레로(Bolero)의 음악으로 오렌지노트 첫 시작의 문을 연다. '볼레로'는 스페인의 춤곡으로 원래는 발레를 위한 곡이었지만 지금은 연주곡으로 공연되고 있다.

라벨은 스페인계인 어머니의 영향을 받아 스페인 문화에 대한 섬세한 감각을 갖게 되는데 드뷔시(C.Debussy, 1862~1918)와 함께 프랑스의 인상파 작곡가로 불리며 관현악법의 대가이기도 하다. '볼레로'는 그의 가장 유명한 관현악 작품이다.

작은 북(스네어 드럼, Snare drum)으로 스페인 볼레로 리듬을 연주하며 단순한 구조인 두 개의 선율이 악기가 바뀌지면서 계속되는 반복을 한다. 가장 작은 음량에서 가장 큰 음량으로 온갖 악기들이 점점 합세하여 터질 듯

한 긴장감을 준다. 멀리서 들려오는 듯한 아주 작은 소리로 시작해야 하며 각 선율을 연주하는 악기들의 솔로가 두드러지는 곡이다.

이 곡의 매력은 한 번도 쉬지 않고 거의 똑같은 리듬을 연주해야 하는 스네어 드럼의 솔로 연주이다. 마치 작은 파도가 끊임없이 밀려오다 큰 파도로 절정을 이루듯 작은 빗줄기가 쏟아지다 시원한 굵은 빗줄로 우리의 가슴을 시원하게 해주듯, 답답한 갈증을 해소시켜 준다. 땅속에서 인고의 시간을 견디어 드디어 바깥세상으로 나와 싹을 틔우며 부단한 생명력으로 만개하는 한 그루의 나무도 연상되어진다. 그 나무는 외롭지 않다. 인간의 선한 의지로 때로는 주연으로 때로는 조연으로 전체의 어울림이 아름다운 것처럼 단조로운 반복이 계속되지만 거의 모든 악기들이 등장하며 자신만의 색과 빛으로 서로 어울리며 조화를 이룬다.

라벨의 '볼레로'를 오렌지노트 첫 곡으로 택한 이유이다. 오렌지색이 우리에게 주는 기운처럼 장도를 찾아오는 이들과의 만남은 충분히 나를 흥분시키며 서로 다른 인생 여정의 대화를 나누며 밝고 사랑 가득함으로 에너지 넘치는 삶을 채워간다.

그 어느 것 하나 소중하지 않은 것이 없다. 서로에게 귀 기울이며 위로하는 조화로움(Harmony)이 아름답다. 봄의 기운이 느껴지는 요즈음, 날씨가 약간 쌀쌀함에도 장도의 햇살이 나를 유혹하여 온몸으로 바람을 맞게 한다. 땅에서 아지랑이가 피어오른다. 스네어 드럼처럼 미세한 울림이 감지된다. 멀리서부터 나에게로 향하여 오는 이 느낌은 무엇일까. 사랑이 오는 걸까, 오렌지 향기가 바람에 날려온다.

장도 해초

전심으로 사랑한다는 것

"여수의 들풀까지 사랑한 사람.."
남편의 묘비명이다.

대학 때 만난 그는 서울 생활이 고달파지면 고향 여수를 다녀오곤 하였다. 여수의 비린내를 흠씬 맡고 젓갈을 먹고 오면 다시금 생기가 돌았으며 여수에 있으면서도 장군도가 보이는 선창가 해안통을 다녀오면 그리도 좋아했었다.

여수를 사랑하는 또 한 사람을 만났다. 그는 여수의 DNA를 갖고 있는 작가다. 르뽀소설 "여수역"과 "두 소년"을 얼마 전에 출판하였다. 섬에서의 출판기념회를 작가의 지인들과 함께 다녀왔는데 첫인상은 무뚝뚝하고 약간은 거친 느낌을 주었다. 작가의 책을 읽기 전에는 그랬다. 자칫 메마르고 딱딱할 수 있는 역사소설을 읽으며 작품 속에서 보여지는 작가의 섬세함과 날카로움이 보인다. 르뽀소설을 쓰기 위해 소년 시절에 떠난 고향을 왜 찾았는지 궁금하여 예감(Artistic Feeling)에 초대하고 싶은 마음이 들었다.

어느 토요일 인터뷰를 통하여 작가에게서 많은 것을 공감할 수 있었다. 르뽀소설을 쓴다는 것, 사실에 근거하여 이야기를 만들어 낸다는 것이 얼마나 대단한 지, 작가는 사춘기 소년기에 여수를 떠나 객지 서울에서의 삶이 이어졌으며 대학로에서 연극 연출을 위한 대본을 쓰며 작가로서의 길을 걸어왔다. 사별한 후 힘든 때에 배낭을 메고 훌쩍 떠나온 곳이 고향인 여수였다

는 작가의 말이 나에게 감동을 주었다. 작가 내면에서의 알 수 없는 울림은 그의 고향인 여수의 지난 역사에 일어났던 일들을 알려야 한다는 작가정신 이었을 것이다. 그것이 바로 여수사랑이었을 것이다.

헌 책방에서 바하 무반주 첼로 모음곡의 악보를 발견하여 세계에 알린 첼 리스트 카잘스(P.Casals, 1876~1973) 역시 조국을 사랑한 사람이었다. 그는 스페인의 약소민족인 카탈루냐인으로 스페인 내전과 제1.2차 세계대전, 그리고 종전 후의 혼란기를 겪는다. 평화주의자인 그는 스페인 내란 이후 히틀러와 무솔리니의 지원으로 파시스트 프랑코 정권이 들어서자 망명자로 의 삶을 택한다.

"인간의 존엄성에 대한 모욕은 곧 나에 대한 모욕입니다. 예술가라고 해서 인권이라는 것의 의미가 일반인보다 덜 중요할까요? 예술가라는 사실이 인 간의 의무로부터 그를 면제시켜 줍니까? 오히려 예술가는 특별한 책임감을 가지고 있습니다. 왜냐하면 그는 특별한 감수성과 지각력을 가지고 태어났 으며 다른 사람의 목소리가 들리지 않는 때에도 그의 목소리는 전달될 수 있 기 때문입니다. 자유와 자유로운 탐구, 바로 그것이 창조력의 핵심입니다."
-파블로 카잘스-

그는 음악으로 "평화"를 노래한 대표적 예술가로 카탈루니아의 민요인 "새들의 노래"는 미국의 가수 존 바에즈(J.Baez, 1941~)가 카잘스에게 헌정 한 노래인데 카잘스의 첼로 연주로 잘 알려지게 되었다. 연주회 때마다 마지 막 곡으로 이 곡을 연주하며 조국 카탈루니아에 대한 사랑과 자유와 세계 평화를 추구하였다. 95세의 카잘스의 애닯은 목소리가 음악과 함께 가슴에 절절하게 스며든다.

"The birds in the sky in the space, sing, peace, peace, peaceIt is so beatiful and it is also the soul of my country CATALONIA..."

작가는 여수의 아픈 역사를 은폐도, 심판도, 보상도 아닌 순수한 소년의 시각으로 바라보며 인간의 존엄성과 지금도 일어나고 있는 전쟁에 대하여 이 야기를 하는 것이다. 작가로서의 책임감을 지키려고 하는 모습에서 고향을

사랑하는 진정성이 보여진다. '여수역'과 '두 소년'의 소설 속에서 작가로서의 치밀함과 예술가의 감성이 여지없이 드러남이 작가의 외모에서 보여지는 투박함 속에 숨겨져 있음에 놀랐지만 무용과 피아노를 전공한 누이들과 함께 어린 시절에 벌써 문화를 접할 수 있는 환경 속에서 자랐음을 대화를 통해 알았기에 이해가 되었다.

그토록 사랑했던 조국의 땅을 밟지 못하고 떠난 카잘스, 사랑하는 고향에서 뜻을 펴지 못하고 고인이 된 남편, 오랫동안의 부재 후 다시 돌아와 고향의 아픈 역사를 알리는 작가, 여운이 오랫동안 남는 진정한 사랑이 아름답다.

진실이 다른것은...
기억된 것에 대한 사실이 다른 것이 아니라,
서 있는 곳이 달랐기 때문이었다
- "여수역", 188쪽 -

장도 당산나무

살아있는 것들에게서 들려오는 속삭임

장도에서 시간을 보내면서 나에게 일어난 가장 큰 변화는 살아있는 모든 생명체를 사랑하게 되었다는 것이다. 얼마 전 촉촉한 봄비가 내리는 아침, 카페를 열기 위해 몸을 낮추어 열쇠를 꽂고 있는데 비를 맞고 있는 지렁이를 만났다. 예전 같았으면 기겁을 하고 소리를 질렀을 터인데 비를 간절히 기다리고 있었던 지렁이의 갈증이 꿈지락거리는 그 모습에서 느껴지는 것이었다. 얼마나 사랑스러운지 나도 모르게 그 녀석과 인사를 하게 되었다. 온몸으로 내리는 비를 맞으며 행복해하는 모습이 바라보는 나에게도 전달이 되는 것이었다. 좀 더 유심히 들여다보니 생명의 경이로움이 온몸을 감싼다. 숲속의 거주자들이 저마다의 언어와 향기로 이 섬을 가득 채운다. 어느 순간 나도 그 세계에 초대된 것 같은 기분이었다.

'자연의 소리'다.

계절을 노래한 비발디(A.Vivaldi, 1678~1741)의 '사계'(The Four Seasons)를 살아있는 장도의 모든 생명체와 함께 들어본다. 12곡의 협주곡집에서 1번부터 4번까지의 협주곡에 봄, 여름, 가을 그리고 겨울이라는 표제를 붙여 '사계'라 부르게 된 곡이다.

빠름, 느림, 빠름의 3악장의 구성을 취한 협주곡은 바하에게 영향을 주었는데 독주 부분과 합주 부분에 유기적인 관계를 이룬다. 현악기를 중심으로 구성된 작은 오케스트라로 연주하는 음악으로 풍성한 화음과 상큼한 선율로 우리의 귀를 사로잡는다. '사계'의 매력은 챙챙거리는 바로크 시대의

악기인 쳄발로의 음색으로 사계절의 변화를 그려낸 탁월한 묘사 능력이라 할 수 있다. 각 계절마다 14행의 시로 이루어진 소네트를 붙였다.

"…따뜻한 봄이 왔다.
새들은 즐겁게 아침을 노래하고
시냇물은 부드럽게 속삭이며 흐른다.
갑자기 하늘에 검은 구름이 몰려와
번개가 소란을 피운다.
어느덧 구름은 걷히고
다시 아늑한 봄의 분위기 속에
노래가 시작된다…" (제1번 '봄' 중에서 1악장)

꽃들이 만발한 봄의 계절, 장도 아트카페에서 전 학년이 50명 안 되는 초등생들과 감성체험의 시간을 가졌다. "자연의 이야기"라는 제목으로 그들에게 숲속의 친구들을 소개했다. 꽃이 아름답게 필 수 있는 것은 물과 햇빛과 함께 그의 친구들인 나비와 벌들의 만남이 있기 때문인 것을 음악과 함께 전해주었다.

자연의 몸짓과 자연의 소리! 자연이 말하는 것을 들을 줄 안다면, 아니 유심히 들으려고 귀 기울인다면 그는 분명 행복한 사람이다.

아직 말랑말랑한 녀석들은 산만하고 집중하지 않은 듯했지만 보내준 그림일기를 보니 그들은 듣고 있었고, 보고 있었고, 느끼고 있었다. 나 역시 뿌듯한 행복감에 젖어든다. 그 녀석들과 3회에 걸친 체험학습을 계획하고 있는데 한 달 후에 녀석들의 변해진 모습이 궁금하다. 새벽의 장도에 도착하여 제일 처음으로 만나는 새들의 인사와 사람들이 빠져나간 저녁시간 즈음의 장도에서 하루를 충만하게 보내면 이곳에 살고 있는 생명체들의 여유로움과 넉넉함 그리고 겸허함이 얼마나 좋은지 모른다.

나도 장도를 한 바퀴 돌며 그들과 이야기를 한다. 곧 여름의 계절이 오면 바닷가에서 숲속으로 나오는 게들을 만날 수 있기에 난 기다린다.

가족들과 함께 장도를 찾아오는 어린이들과 강아지들을 위한 음악도 준비하며 다음 달에 만날 녀석들과 나눌 대화를 풀잎과 꽃들에게 물어본다.

이 계절에 정말 잘 어울리는 비발디의 사계를 들으며 나에게 주어진 오늘 하루에 감사한다. 숲속의 한 가족이 되기 위하여 마음을 맑게 하며 아침이슬을 맞는다.

아침햇살 가득 담고
진섬다리 잠기는조용한 장도의 아침.
창밖의 나비가 인사하는.

장도의 아침햇살

Duo의 친밀한 아름다움

엄마가 아가에게 젖을 물리며 서로의 눈빛을 교감하는 것이 이 세상에서
가장 아름다운 모습이라고 한다. 연인들이 사랑의 눈빛을 나누는 모습, 형
제자매들의 다정한 모습 등 두 사람이 함께 있는 아름다운 모습들이 있지만
나는 어깨를 맞대고 손을 다정하게 잡으며 석양을 바라보는 노부부의 모습
이 무척 아름답다고 생각을 했고 꼭 그렇게 하리라 마음먹었었다.

음악에서도 이중주의 모습이 있다. 듀오, 듀엣(duo, duet)이라고도 하는데
피아노 이중주는 한 대의 피아노에 나란히 앉아서 연주하는 "연탄(連彈)"과
두 대의 피아노에 마주 보고 연주하는 "투 피아노(2 Pianos)"로 나눈다.
연탄곡은 '네 손을 위한 곡(One piano for hands)이라고도 하는데 슈베
르트(F.Schbert, 1797~1828)의 환상곡이 그것이다. 슈베르트는 특히
4 Hands용 피아노곡을 39곡이나 작곡을 하였는데 그의 생애 마지막 해인
1828년에 쓴 곡은 그의 삶처럼 애잔하고 내면적인 음악이다. 서정적인 선율
을 두 사람이 호흡을 맞추며 서로 내면의 세계에 몰입하여 마치 한 사람이
연주하는 것처럼 들려온다.

부부나 형제자매, 또는 연인들의 듀엣이 특별히 호흡이 잘 맞는 이유는
서로가 너무 잘 알고 사랑 담긴 음악언어로 대화를 나누기 때문이리라. 현악
기와 관악기를 하는 친구들은 합주의 시간이 있고 성악하는 친구들은 합창
시간이 있지만 피아노는 악기와 성악의 반주, 실내악이 있기는 하지만 피아
노는 거의 혼자의 시간이 많다. 연습하다 지치면 마음에 맞는 친구들과 연탄
곡을 치며 기분전환을 하곤 했었다.

듀오 연주는 무대에서의 고독을 혼자서 감당해야 하는 것이 아니기에 음악을 즐기면서 연주할 수 있고 흐뭇함과 따뜻함이 가득한 연주회장은 청중과 함께 훈훈한 기운이 퍼져 나간다.

장도에 있으면서 또 하나의 흔치않은 아름다운 듀오의 모습을 보았다. 그들은 할아버지와 손자로 전 여수지역발전협의회 정일선 이사장님과 손자 명훈이다. 노장의 어르신에게서는 젊은이의 패기가 보이며 소년에게서는 어른의 성숙함이 보인다. 연주회나 전시회가 있는 문화 예술 행사에 두 사람이 나타나면 그들에게 시선이 계속 머물게 된다.

그들은 할아버지와 손자의 관계이지만 두 사람 각자가 동등한 모습으로 서로의 의견과 태도가 의존적이지 않다. 바라보는 이로 하여금 흐뭇함과 생명의 아름다움을 느끼게 한다. 엄밀하게 말하면 수명이 늘어난 것이 아니라 노년이 길어진 지금, 경쟁하지 않고 경험으로 능동적으로 대처하는 MZ 시대와의 세대 간 격차로 인한 소통의 부재인 지금 같은 공간인 전시회와 연주장에서 서로 다른 시각과 관점을 나눈다.

이상적인 사회 공동체의 모습으로 비추어진다. 소년의 미래가 기대된다. 그 소년이 음악가나 화가가 될 거라는 생각보다는 어떤 직업이든지, 무슨 일을 하든지 감성이 뛰어나며 선한 마음 밭을 가진 소유자로 창의력이 뛰어난 사람이 될 것임은 분명하다.

5월, 가정의 달! 연휴 기간에 장도를 찾은 가족들의 모습을 보며 어버이날을 맞아 엄마를 만나러 내려온 둘째 딸에게 결혼하여 딸을 낳으면 손녀에게 피아노를 가르쳐 주겠다고 뜬금없는 제안을 했다.

할아버지와 손자처럼 소녀의 감성과 언어로 세상을 바라보는 할머니와 자기만의 세계를 만들어 갈 손녀와 함께 피아노 듀오를 연주하는 모습을 그려 보니 너무 포근하다.

그동안 어렸을 때부터 혼자서의 삶에 너무 익숙하여 아직도 모임이나 단체의 집단적 활동에 불편함을 느끼고 자유로운 혼자만의 여행을 즐기지만

이번엔 친구와의 여행을 시도해 보는 것도 나쁘지 않을 듯하다. 아직 가보지 않은 곳으로 떠나는 것도 괜찮은 듯하다. 낯선 남미로의 여행, 그곳에서 라틴 아메리카의 문화를 접해 보는 거다.

듀오의 아름다움을 즐겨보리라. Why not!

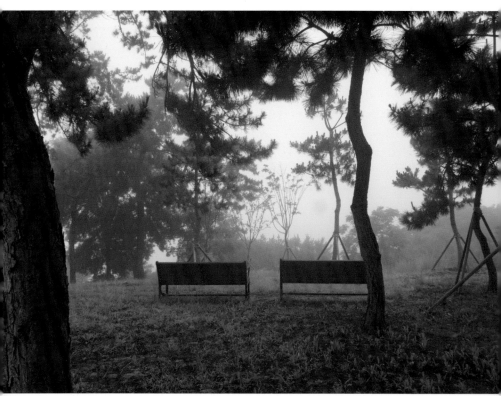

장도의 휴식

오래된 담쟁이 넝쿨처럼

지금으로부터 42년 전인 1980년에 창립한 〈여수 바로크 고전음악 감상회〉와의 만남은 여수에서 살게 된 지 얼마 되지 않을 때였다. 어느 단체나 그 모임이 깊이 뿌리내리는 역할을 감당하는 헌신적인 사람이 있는데 당시 여수공고에 근무하시는 김용석 선생님이 그런 분이셨다. 선생님께서는 감상하는 곡에 대한 해설과 탁월한 명음반과 명연주가의 연주를 선별할 줄 아는 수준 높은 음악 애호가셔서 놀랐다. 예감(Artistic Feeling)에서 '바로크 선율 산책 in Jangdo' 프로그램으로 다시 만나니 기쁘고 설렌다. 제대로 듣기 위해 진공관 엠프와 스피커, CD플레이어, 마이크와 부속장비 등 오디오 시스템을 직접 가져 오신다 하니 그 열정이 여전하시다. 장도에서 저녁 즈음 여름에 듣기에 어울리는 곡들로 선정하셨다고 한다.

모차르트(W.A.Mozart, 1756~1791)의 '세레나데(Serenade) 현악5중주' 는 그의 세레나데 13곡 중 대표작으로 제1,2 바이올린, 비올라, 첼로, 더블베이스의 현악 5부로 구성된 곡이다. 이번 감상회 때 선정된 곡들 중 또 하나 "여름밤의 작은 음악"(Eine kleine Nacht Musik)으로 잘 알려진 곡이다.

세레나데는 저녁의 음악으로 밤에 연인의 창가에서 부르는 사랑의 노래였지만 18세기에 와서는 다악장의 기악곡을 말하며 교향곡의 발전과 함께 사라지게 된다. 밝고 아름다운 선율로 감미롭고 우아하여 이 곡의 매력을 더해준다. 우리의 영혼을 건드리는 클래식의 세계는 깊은 바다처럼 음악 속에서 영혼의 보석을 찾을 수 있다. 그러기 위해서는 잘 듣는 것이 중요하다고 말할 수 있는데 아는 만큼 보이듯 아는 만큼 들린다.

"잘 듣는 것..."

연주회나 전시관을 찾아다닌다고 눈과 귀가 열리는 것은 아니다. 잘 듣기 위해서는 음악에 대한 기본적인 상식이 필요하다. 때로는 선율이나 리듬의 변화를, 때로는 악기의 음색을 구별하며 들어보는 것도 좋은 음악 감상법이라 할 수 있다. 음악사에 대한 지식과 함께라면 더없이 풍성한 세계를 누릴 수 있으며 더 깊은 수준이 되면 연주자나 지휘자, 오케스트라에 따라 음악에 대한 취향과 안목을 키워나갈 수 있다. 더욱 자유로운 사유를 즐길 수 있다. 이번에 장도에서는 늘 듣던 현악 5중주의 연주가 아닌 클라츠 브라더스와 쿠바의 퍼커션(Klazz Brothers &Cuba Percussion)의 연주로 들려준다고 한다.

바다를 바라보며 타악기로 이루어진 팀으로 쿠바의 하바나(Havana) 맘보 리듬으로 들어보면 당장 여행을 떠나야 할 것처럼 경쾌함이 더한다.

음악 감상회이니 만큼 나도 24마디의 주제를 5개의 변주로 되어있는 슈베르트의 곡을 연주할 예정이다. 주어진 주제가 어떻게 변화되는지를 곡에 대한 음악 해석으로 음악 감상하는 방법을 시도해 보려 한다.

여수의 문화적 수준은 2012년 여수 세계박람회 개최와 같은 해에 세워진 예울마루의 건립을 기준으로 큰 변화를 가져오게 되는데 클래식의 불모지였던 그 당시의 상황에 비교하면 더없이 귀한 단체이다.

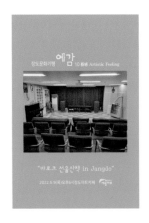

바로크 음악감상회는 2010년에는 창립 30주년 행사와 함께 유럽 음악 테마여행도 다녀왔으며 2020년에는 40주년 기념음악회를 예울마루에서도 공연하는 등 회원들의 감상회에 대한 자부심이 대단하다. 2011년 화요영상음악회에 이들과 함께했던 기록사진을 보니 그 당시의 추억도 새롭다.

　　오랜 흔적의 연륜이 가볍지 않으며 담쟁이넝쿨처럼 누구도 따라 할 수
없는 짙푸른 초록빛의 향기를 발한다. 자신이 사랑하는 한 분야에 인생을
바쳐 온 이들과의 만남 속에는 자랑과 요란함이 없는 압축된 간결함이 있다.
놀랍게도 그 간결함 속에 이해할 수 없었던 것들이 이해되며 들리지 않았던
것들이 들려오는 순간들의 향기로 인해 지금 모든 것들이 정지되어도
괜찮은 황홀한 만족감으로 취하는 순간들이 있다. 그런 만남이 있는 이번
생애의 삶에 감사한 마음 가득 담고 들려오는 음악 속에 더 깊이 빠져들어
간다.

음악으로 떠나는 여행, 스페인

여행의 계절이다.

다시금 길이 열리는 요즈음, 모두가 어디론가 떠나고 싶어 하는 이때에 클래식 음악의 중심지인 독일, 오스트리아, 프랑스가 아닌 유럽의 변방인 곳으로의 음악여행을 떠난다.

클래식 음악사에 있어서 고전, 낭만을 거쳐 후기 낭만에 들어서면서 민족음악이 발달하게 되는데 우리에게 익숙지 않은 작곡가들의 작품으로 여름을 맞이하려 한다.

스페인의 작곡가 마누엘 데 파야(Manuel de Falla. 1876~1946)는 그라나도스 (E.Granados, 1867~1916), 알베니즈(I.Albeniz, 1860~1909), 몸포우(F.Monpou, 1893~1987)와 함께 스페인 작곡가를 대표한다.

파야의 '스페인 정원의 밤(Nights in the Gardens of Spain)'은 지극히 스페인적인 요소들, 안달루시아 지방의 아름다운 정서를 극대화한 밤의 노래라고 할 수 있는데 '스페인의 녹턴'이라 부르며 무어족의 우아한 감정을 표현한 곡이다. 그는 강한 인상주의 음악에 빠져 여행으로 머무르기 위한 일주일간 파리에서의 체류 예정이 7년이 되어버린다.

드뷔시(C.Debussy, 1862~1918), 라벨(M.Ravel, 1875~1937), 알베니즈(I.Albeniz, 1860~1909) 등과 교류하여 다양한 음악적 경험을 통해 폭넓은 음악세계를 이루었으며 스페인의 민요와 춤곡을 재해석하여 클래식음악, 특히 드뷔시,

라벨의 인상주의 음악과 함께 스페인 음악의 정수를 담아낸다.

이 곡은 인상주의적인 색채를 띤 작품으로 잔잔하고 내면적인 쇼팽의 녹턴과 비교해 보면 파야의 음악은 감각적인 피아노와 관현악의 다채로운 효과로 한 여름밤에 듣기에 잘 어울리는 작품이다. 전형적인 3악장 형식으로 이루어진 작품으로 피아노의 현란함과 매력이 넘치는 1악장은 알함브라 궁전의 여름 별장인 "헤네랄리페에서(In the Generallife)"이며, 2악장은 "먼 옛날의 무곡(Distant Dance)"으로 스페인 안달루시아 지방의 민속 무곡의 리듬으로 남국적 정서가 넘치며, 3악장은 "코르도바의 시에라 정원에서(In the Gardens of the Sierra de Cordoba)"는 다양한 타악기들이 나와 축제의 분위기를 만들며 화려하게 곡을 마무리한다. 17년에 걸쳐 만들어진 곡으로 스페인 음악의 아름다움을 최고조로 이끌어 낸 수작으로 손꼽힌다.

첫째 딸이 공부하고 있던 곳, 대학 도시인 세비야(Sevilla)의 어느 골목길을 걷다 은밀한 정원을 만났는데, 숲을 감싸고 있는 가로등의 은은한 불빛이 얼마나 신비롭고 매력적이었는지 나의 발걸음을 멈추게 하였던 적이 있다. 따뜻함을 감싸고 있는 불빛 속에 많은 사연들과 추억을 떠올릴 수 있으니 카페에 앉아 시간 가는 줄 모르고 환상의 세계에 빠져버렸다. 잔잔한 불빛 속에 우거진 나무들은 실루엣을 걸친 여인처럼 자태를 드러내지 않고 향기로운 밤바람을 맞으며 숨겨진 정열을 내뿜고 있었다. 꿈에서 본 듯한 익숙한 정경, 한 번쯤 일탈을 시도해도 괜찮을 유혹, 그 모든 것들이 숲속으로 사라질 것 같은 아련함을 담고 있었다.

얼마 전 대기업의 임원으로 있다가 퇴임하고 평상시 요리와 와인에 관심이 많던 지인이 엑스포역 근처에 와인바를 오픈했다. 평상시에도 음악과 미술 등 예술 분야에 관심이 많아 대화가 잘 통하였는데 그가 직접 만들어 주는 스페인 발렌시아 지방의 파에야(paella), 뽈뽀(pulpo)를 먹으며 아직은 낯설지만 멋진 셰프의 모습으로 여행을 떠난 그의 이야기가 듣고 싶어진다. 익숙하지 않은 것에 도전하는 그의 모습이 아름답다.

여름이 오고 있는 이때에 매력적인 파야의 음악을 듣고 있노라면 한때

스쳐 지나갔던 옛 연인들이 생각나 미소 짓게 되며 또 한편으로는 앞으로 만날 사랑스러운 이들과 설레이는 마음의 여행을 떠나고 있는 나의 모습을 본다.

낯선 것에 대한 호기심! 다음에는 더 멀리 음악 여행을 ...

잔도 아트카페 앞 바다

음악으로 떠나는 여행, 남미

클래식 음악이 라틴 아메리카의 문화와 만나면서 어떤 분위기일까. 이번에는 남미, 아르헨티나로 가 본다.

독일로 유학을 결정한 것은 중학교 시절 바하, 베토벤, 슈만 등 음악가들의 자서전을 읽기 시작하면서부터였다. 바하가 지휘자로 평생을 섬겼던 라이프찌히(Leipzig)에 있는 성 토마스교회(St.Thomas Kirche), 베토벤이 청력을 상실하면서 유서를 썼던 하일리겐슈타트(Heiligenstadt), 브람스의 바덴바덴(Badenbaden), 바이마르(Weimar)에 있는 리스트하우스 등 온통 나의 관심은 독일이었다.

베를린에서 공부하던 시기에 클래식 기타를 전공하기 위해 안정된 직장을 그만두고 독일로 유학 온 사람이 있었는데 알고 보니 초등학교 동창 노익호이었다. 그 친구가 세월이 한참 흐른 후 남미에 있는 칠레의 산티아고에서 살고 있음을 SNS를 통해 알게 되었다. 다른 문화권에서 잘 살고 있는 친구와 그의 가족을 만나고 싶어 막연하게 언젠가는 여행을 가리라 마음먹었었다.

그러던 중 지난봄에 2박 3일에 걸쳐 섬 여행을 한 적이 있다. 멤버들 중에 칠레에서 살았던 육상균씨와 이야기가 통할 수 있었던 것은 음악, 특별히 남미 음악이었다. 그는 평생 IT 산업에 종사해 온 공학도 경영자이지만 음악과 인문학에도 열린 마음을 가지고 있어 대화가 재미있었다. 남미의 음악과 역사에 관심을 가지며 계속 질문을 하니 그의 후배 서울대 교수 우석균 박사가 저술한 라틴아메리카 문화기행인 『바람의 노래, 혁명의 노래』를 보내 주었고

그 책을 읽고 스페인의 지배를 오랫동안 받았음에도 예술을 통하여 희망을 포기하지 않고 삶에 감사할 수 있는 그들의 낙관주의가 참으로 아름다웠다.

남미 음악의 특징은 개성 있는 리듬, 열정적인 선율이라 할 수 있는데 탱고를 예술의 경지로 끌어올린 피아졸라(A.Piazzolla, 1921~1992)의 스승인 히네스테라(A.Ginastera, 1916~1983)는 아르헨티나의 민속적인 전통음악 어법과 고전음악 양식을 현대적 기법과 융합한 20세기 작곡가이다.

그의 작품 중 최초의 피아노 작품인 아르헨티나의 춤곡들(Danzas Argentina)은 아르헨티나의 넓은 평원인 팜파스(pampas)의 풍경과 남미의 카우보이였던 가우초(gaucho)로부터 영감을 받았고 민속음악의 요소들을 현대적으로 표현한 곡이다. 고전음악 양식인 빠름-느림-빠름의 세 악장으로 구성되면서도 아르헨티나의 민속 리듬, A-F#-E-D-B의 음으로 구성되는 잉카의 5음 음계의 사용으로 남미의 음악문화를 만들어 간다. 첫 번째 곡은 오른손과 왼손의 조성이 다르며 매우 서정적이고 아름다운 두 번째 곡에 이어 힘찬 세 번째 곡으로 마무리된다.

올해 장도에서의 상반기 마지막 행사로 예감 11번째인 "음악으로 길을 묻다, 두 번째"의 프로그램에 히나스테라의 춤곡을 넣어 보았다. 남미 음악의 분위기에 젖어보기 위하여 아르헨티나의 시인 알폰시나 스토리니(Alfonsina Storini)를 기리는 노래인 "알폰시나와 바다(Alfonsina y el mar)"를 트럼펫과 피아노 연주로 곁들인다. 트럼펫 연주는 '포용의 힘' 저자 대기업 임원 출신 정현천씨가 맡는다. 육상균씨에게 남미 문학과 그들의 정서에 대하여 5분 토크를 부탁하였더니 기꺼이 응해 주었다.

재미있는 것은 이번에도 그 책을 읽으며 가고 싶은 곳의 지명이나 관심 있는 예술 분야에 다시금 밑줄 치고 있는 나 자신의 모습이었다. 칠레에 사는 친구를 놀래주기 위하여 스페인어도 시작했다가 손을 놓았었는데 다시금 동기부여가 되었다. 책에 밑줄 친 페루와 볼리비아 국경에 위치한 티티카카호수, 스페인에서 유입된 바로크양식과 라틴 아메리카 원주민 문화와 접촉하여 만들어진 산소렌소 성당, 예술인들이 즐겨 찾는 문화공간으로

부에노스 아이레스의 문화유적으로 지정된 카페 "토르토니"에서 순수를
지향한 알폰시나 스토리니의 흔적을 만나러 갈 계획이다.

무엇보다 오랜 초등 동창 친구를 만나기 위하여~!
Hasta Pronto!!

창작스튜디오 앞 야경

음악으로 떠나는 여행, 러시아

18세 소년이 클래식 음악계를 흔들어 놓았다.

"더 깊은 세계를 음악을 통해 표현하고 싶다."라고 소년은 수줍은 표정으로 말한다. 그 순수와 열정은 클래식을 모르는 이들에게도 고스란히 전달되어 어떤 이는 사흘의 휴가 기간 동안 소년이 연주한 라흐마니노프 피아노 협주곡 3번을 100번이나 들었다고 한다.

라흐마니노프(S.Rachmaninoff. 1873~1943)는 러시아의 피아니스트이면서 작곡가다. 그는 20세기를 지나 세계대전을 두 번이나 겪으며 러시아 볼셰비키 혁명이 일어난 격변의 시기에 활동한 음악가다. 조국을 떠나 망명하여 피아니스트로 활발한 활동을 하게 되는데 24살 때에 작곡한 교향곡 1번에 대한 엄청난 비판으로 인해 신경쇠약에 걸려 3년 동안 극심한 우울증에 빠진다. 그가 이겨낼 수 있었던 힘은 결국 음악이었다.

그는 4개의 피아노 협주곡을 작곡하였는데 그중 제2번과 제3번이 유명하다. 제 2번은 슬럼프를 겪은 후의 첫 성공적인 작품이다. 전곡에 흐르는 예술성과 시적 정서, 긴장된 힘의 넘침 등으로 영화에 가장 많이 쓰이는 피아노 협주곡이며 한국인이 가장 좋아하는 클래식곡으로 선정되기도 했다.

제 3번은 한계를 벗어난 초월적인 작품으로 연주자에게 강한 체력과 초인적인 기교를 요구하는 곡이다. 1909년 라흐마니노프 자신에 의하여 초연되었고, 1928년 블라다미프 호로비츠(V.Horowitz, 1903~1989)의 연주를 듣고

작곡가인 라흐마니노프는 "그가 이 곡을 통째로 삼켜 버렸다"라고 언급했다.

개인적으로는 러시아 악파를 이어가는 니콜라이 루간스키(N.Lugansky, 1972~)의 연주를 좋아하는데 지난 2013년 바르샤바에서 들었던 그의 연주가 오랫동안 여운이 남았었다.

제3번인 이 곡으로 제16회 〈번클라이번 국제 피아노콩쿨〉에서 지난 2017년에 한국인으로 최초 우승자인 선우예권에 이어 2022년 18세의 최연소 임윤찬 피아니스트까지 2연속 한국인이 우승해 전 세계를 놀라게 하였다. 번클라이번 콩쿨은 쇼팽, 차이콥스키, 퀸 엘리자베스와 함께 세계 4대 콩쿨이면서 북미 대표 콩쿨이다. 냉전시대인 1958년, 소련에서 제1회 차이콥스키 콩쿨에 우승한 미국 피아니스트이며 지휘자인 번 클라이번(Van Cliburn. 1934~2013)을 기리기 위해 1962년부터 시작된 대회이다.

"순수한 몰입과 열정으로 음악에 다가 간 연주..."

18세 소년 임윤찬 피아니스트의 평이다. 이제 대학입시곡을 준비하는 나이임에도 인생의 모든 것들을 음악 속에 담아낸 연주를 펼쳤다. 정작 본인은 "일상으로 돌아가 자신이 좋아하는 음악을 자신이 좋아하는 순간에 하고 싶다."는 맑은 영혼의 소년이다. 더욱이 오늘날 보수적인 클래식 음악계에서 오랫동안 여자들이 오를 수 없는 영역이었던 지휘대(유리포디엄)에 당당하게 오른 여성지휘자 마린 알솝(Marin Alsop, 1956~)과의 연주에서 음악과 음악으로 교감하는 눈빛은 정말 아름다운 모습이었다. 고통을 극복하고 빚어진 작곡가의 작품을 오직 음악에 인생을 담아왔던 지휘자와 음악에 몰입하여 연주하는 연주자가 순수와 진정, 그리고 열정으로 빛이 나는 보석 같은 연주 모습은 지금까지 보았던 그 어떤 연주보다 오랫동안 감명으로 남는다.

스페인, 남미, 그리고 러시아로의 음악여행을 하고 나니 한결 마음이 가벼워지고 개운하다.

이번 음악여행이 끝난 후에는 연주자, 지휘자를 소개하는 시간들을

가지려 한다. 작곡가의 작품을 해석하며 음악에 자신의 마음을 담아내는 작업이 연주자나 지휘자에 의해 다른 느낌을 준다는 것은 신이 우리 각자에게 내려준 감성의 선물이다.

저마다의 꽃들이 자신만의 향기를 마음껏 뿜어내듯 우리도 자신만의 모습으로 당당하게 살아가는 것이 진정한 아름다움이리라.

장도 처녀바위 1

"Shall we dance?", 음악과 춤으로 위로를

"기쁘게 지내자, 친구야!"

얼마 전 여고 1학년들을 위한 감성토크 제목이었다. 주변이나 상황에 따라 기쁨이 생기는 것이 아닌 스스로가 기쁨을 만들어 가는 것에 대하여 말하는 것이다. 우리는 많이 소유하고 원하는 것을 이루었을 때 찾아오는 기쁨이 상실과 외로움과 두려움, 그리고 분노에 처하게 되면 순식간에 사라져 버리는 "기쁨"이라는 실체를 바라본다.

그런가 하면 누구에게나 가슴 한쪽에 있는 슬픔 한 조각을 떨쳐버리지 못하며 그 트라우마로 인해 평생을 찌그러진 반쪽의 기쁨으로 살아가는 이들도 있다. 물론 깊은 신앙의 경지에 도달한 이들이나 도를 터득한 이들에게는 언제나 깊은 평정심이 있겠지만 삶이 고달픈 우리들은 기쁨을 방해하는 요소들이 주변에 너무 많다는 것이다. 그런 요소들은 계속적으로 다른 모습으로 우리 옆에 끈질기게 붙어 있어 우리를 지속적인 기쁨에서 끌어내리려 한다. 내가 말하려고 하는 것은 이 시점인데 클래식 음악이 우리에게 주는 힘은 긍정적 사고와 차분함을 키워준다.

음악이 우리에게 주는 영향은 너무도 중요하다. 우울 모드로 가라앉는 날에는 어렵고 무거운 작품들이 아닌 가볍고 편안한 음악으로 분위기를 바꾸며 몸의 움직임을 끌어내어 주는 리듬 있는 곡을 선정한다. 3박자의 경쾌한 춤곡으로 모드 전환을 하는 것이다. 창문도 열 수 있으면 활짝 열고 볼륨도

키운다. 춤곡은 왈츠, 미뉴엣 그리고 탱고 등 다양하게 자신의 취향에 맞추면 되는데 음악의 힘으로 기분을 긍정적이며 밝은 기운으로 채운다. 그리고 함께 할 친구를 생각하는 것이다. 여고 1학년생들에게 감성토크에서 해 주고 싶은 메시지가 바로 이것인데 힘들 때에 함께 할 친구가 있는 이는 스스로 기쁨을 만들어 갈 수 있는 힘이 있다는 것이다.

내가 유연해야 나와 다른 타입과도 어울릴 수 있는 것이다. 그 유연성을 음악, 특히 클래식 음악이 만들어 줄 수 있음을 확신한다.

쇼스타코비치(D.Shostakovich. 1906~1975)의 왈츠 2번을 목관 5중주로 들어본다. 그는 현대 소련을 대표하는 작곡가로 20세기 음악사에 있어서 독특한 위치에 있는데 서방과 전혀 다른 음악 환경을 가진 공산주의 국가에서 활동했기 때문에 서유럽의 음악 사조와 다른 음악세계를 구축하였다.

베토벤의 교향곡 이후 15곡의 그의 교향곡은 현재까지 교향곡 분야에 있어서 최후의 대작으로 평가받는다. 그러면서 또 한편으로 재즈에 관한 관심을 갖게 되어 미국의 재즈, 서유럽의 대중적 왈츠로부터 영향을 받은 작품들을 쓰게 된다. 이 오케스트라를 위한 모음곡 왈츠 2번은 전체적 음악의 흐름은 경쾌한 3박자의 왈츠 춤곡이지만 목관악기들의 따뜻한 음색으로 어둡고 슬픈 곡조를 표현한다. 그래서 더 매력 있는 곡이다.

기뻐서 춤을 추는 것이 아니라 슬픔 가운데 있지만 그럼에도 불구하고 미소 지으며 왈츠의 리듬에 몸의 흐름을 맡긴다. 이 곡을 들으면서 어깨가 움직여지지 않는다면 그동안의 삶의 버거움으로 온몸이 무겁고 경직되어 있는 사람이다. 아마도 입가에 미소를 잃어버렸거나 아침에 뜨는 태양을 바라보면서도 감탄할 줄 모르는 사람임에 틀림없다.

리듬을 타면서 살아가는 것! 감성교육의 중요성이다. 그래서 젊은 영혼들에게 이런 프로그램을 요청받으면 무조건 오케이 한다. 학업에 지쳐있는 그들에게 기쁘게 사는 방법을 말해주고 싶다. 함께 숲속을 걷고 바람을 맞을 수 있는 친구, 비 내리는 날 우산을 같이 쓰며 따뜻한 체온을 나눌 수 있는 그런 친구와 함께 음악을 들으며 춤을 추며 기분 전환하고 조금 더 영혼의

그릇을 크게 하여 넉넉한 마음으로 세상을 바라보기를.

기뻐서 춤을 추는 것이 아니라, 기쁘기 위해 춤을!

장도 동쪽 바위 리스타 1

장도 동쪽 바위 리스타 2

함께 삽시다, 베토벤의 '전원' 교향곡

장도에 오면 진섬다리에 있는 최병수 환경작가의 작품을 만나게 된다. 태양빛이 작렬하는 한 여름, 구릿빛으로 그을린 작가의 모습을 대하면 잊고 있었던 이 지구의 환경문제, 기후 문제를 생각하지 않을 수 없게 된다.

작가를 만나면 끝없는 대화를 하게 되는데 온통 환경에 대한 것이다. 80년 대 노동 운동가로 "한열이를 살려내라."의 걸개그림으로 활동한 작가는 그 때부터 지구의 온난화에 관심을 갖게 되면서 환경문제를 예술작품을 통하여 경고하기 시작했다. 지금도 만나기만 하면 죽어가는 지구의 환경문제에 살아있는 우리가 해야 할 일들에 대하여 열변을 토하는데 번뜩이는 아이디어가 그의 머릿속에서 끊임없이 떠올라 주체할 수 없는 듯하다.

"펭귄이 녹고 있다"의 퍼포먼스를 하고 있을 때 내가 해 줄 수 있는 일은 장도카페에서 만든 시원한 음료로 작가의 입을 축이는 일과 퇴근길에도 여전히 작품을 손대고 있는 그에게 저녁한끼 대접하는 일뿐이었다. 남의 일이 아닌 지구에 살고 있는 "우리"의 일이기에 함께 할 수 있는 일들을 생각해 본다.

최 작가는 장도에서 만난 자연인으로 자연과 사람을 사랑하는 진정한 예술인의 모습이 오버랩된다. 개발이라는 명목하에 또는 편리함이라는 이유로 산을 깎고 터널을 만들며 그 오래된 숲들과 나무들을 무참히 베어버리는, 그리하여 그에대한 자연재해로 톡톡히 댓가를 치르고 있는 지금의 현실이다. 자연을 사랑하는 마음은 공존의 법칙이 아닐까 생각해 본다. 프랑스 파리 근교에 있는 바르비종이라는 곳에서 풍경화를 그린 이들은 자연을 사랑한

유파이다. 대표적 작가로 "만종"이나 "이삭줍기"로 알려진 밀레(J.F.Millet. 1814~1875)가 있는데 자연 앞에 겸손하며 자연과 함께 하려는 모습이 바라보는 이들에게 경건함과 편안함을 준다.

또한 자연을 노래한 작품을 떠 올리면 베토벤의 '전원' 교향곡 6번이다. 산책하면서 악상을 떠올리는 베토벤의 모습은 그가 얼마나 자연을 사랑했는지를 잘 보여준다. 제5번 '운명' 교향곡에서 인간의 숙명적 괴로움과 이를 이겨내기 위한 투쟁을 표현한 것과 대조를 이루는데 자연주의 성향이 강한 특징이 잘 나타내고 있다. 6번 '전원' 교향곡은 각 악장마다 표제를 붙여 자연 속에서 느끼는 평화로움을 표현하였다.

[1악장] 시골에 도착했을 때 느끼는 즐거운 감정, [2악장] 시냇가에서의 풍경, [3악장] 시골 사람들의 즐거운 모임, [4악장] 뇌우와 폭풍, [5악장] 목동의 노래, 폭풍이 지나간 후의 기쁨과 감사, 이 같은 표제를 붙였다. 이는 다음 세대의 리스트나 베를리오즈에 이르는 표제음악 작곡가들에게 영향을 끼친다. 이에 팀파니와 트럼펫, 트롬본, 피콜로 등 자극적인 악기의 사용을 절제하여 전원의 평화로움을 표현한다.

여름휴가로 독일의 남쪽에 있는 프라이 부르그(Freiburg)라는 도시에서 머물렀다. 이 도시는 시민들이 주도가 되어 만드는 환경도시로 주민들이 생활 속에서 환경을 생각하는 작은 습관들을 볼 수 있다. 에너지를 만들고 절약하고 환경을 보호하는데 이동 시 걷고 자전거와 대중교통을 이용하며 보행자 도로와 자전거도로가 잘 정비되어 있다.

독일로 유학 왔던 대학 친구는 지금까지 이곳에서 살고 있는데 그녀 역시 자연과 함께 사는 모습을 볼 수 있다. 그녀가 살고 있는 주변은 자연이 주는 신선함과 깨끗한 공기로 가득하다. 베란다에서 아침식사를 하며 자연이 우리에게 주는 선물을 만끽하며 요란스럽지 않은 아침식사를 여유롭게 누린다. 서로 배려하는 조용한 이웃들은 마치 자연과 하나 되어 교감하는 모습이 참으로 아름답다. 도착한 다음날 피곤을 풀기 위하여 사우나를 다녀왔는데 선입관 없이 바라볼 수 있다면 그곳에서도 모두가 벗은 모습들이 다양한

나무들과 꽃처럼 우리도 자연의 일부가 되어 서로를 방해하지 않으며 삶을 누리는 자유를 맛볼 수 있다.

생태 도시 프라이부르그가 보이는 성(Schuloss)에서의 저녁노을을 바라보며 밀레의 그림과 베토벤의 음악을 마음속에 담으며 베프인 그녀와 나는 겸허하게 하루를 마감한다.

장도 전시관 위 (최병수 作)

슈만, 피아노 협주곡 1번 a단조
클라라와의 사랑이야기
오케스트라와 조화를 이룬 아름다운 음색이 매력적

슈만, "가을엔, 사랑을 나누세요"

내가 아는 중년의 어느 멋진 분께서 기적 같은 사랑을 만났다. 평상시 늘 시를 암송하시던 분이라 사랑에 빠진 이 가을에 어떤 시를 가슴에 품고 계시냐 물었더니 그 자리에서 바로 나태주 시인의 詩 '아끼지 마세요'를 사랑하는 분에게 눈길을 주며 행복한 모습으로 읊조린다. 온전히 그분의 따뜻한 마음이 전달되어 바라보는 모든 이들을 흐뭇하게 한다.

"… 마음 또한 아끼지 마세요
마음속에 들어있는 사랑스러운 마음, 그리운 마음,
정말로 좋은 사람 생기면 준다고 아끼지 마세요
그러다 그러다가마음의 물기 마르면 노인이 되지요…"

가을이 되면 언제나 듣는 음악이 있다. 슈만(R.Schmann. 1810~1856)의 협주곡1번 a단조이다. 슈만은 출판업자인 아버지의 영향을 받아 문학적 재능이 뛰어났다. 〈음악신보〉의 편집장으로 음악평론가이기도 한 그는 양극성 장애를 지녔던 예술가로 그의 음악은 상당히 내면적이며 당시에 테크닉적인 기교를 부리는 음악과는 대조적이다. 낭만주의의 전형적인 음악가로 음악적 요소와 문학적 요소를 결합하여 음악에서 구현하고자 했다.

슈만과 클라라(C.Schmann. 1819~1896)의 사랑 이야기는 너무도 유명하다. 클라라 역시 재능이 뛰어난 피아니스트이며 작곡가로 슈만에게 음악적 영감을 주며 또한 헌신적 사랑을 아끼지 않았다. 슈만의 유일한 피아노 협주

곡은 낭만시대를 대표하는 작품으로 클라라의 초연으로 드레스덴(Dresden)에서 연주된다.

당시의 화려한 기교와 테크닉의 연주가 인기였지만 슈만은 독주 악기인 피아노와 오케스트라와의 조화를 통한 아름다운 음색과 내면적이며 사색적인 음악을 추구한다. 곡 전체에 흐르는 클라라를 향한 사랑이 느껴져 더욱 아름다운 곡이다.

언젠가 아주 오래전 가을, 벤치에 앉아 이 곡을 들었는데 처음 서주 부분에서 피아노가 고음에서 저음으로 내려오는 선율에 낙엽이 바람에 함께 나무에서 떨어져 내려 숲속에 뒹구는 모습이 얼마나 아름다운지 눈물이 저절로 흘렀던 기억이 있다.

조용한 가운데 이어져 들려오는 오보에와 클라리넷은 마치 지난 아름다운 추억들을 기억나게 하듯이 살며시 피아노에서 노래하였던 서정적인 제 1주제를 다시금 노래하며 평온함을 주는 음색으로 바뀐다. 곡 전체에 흐르는 클라라를 향한 슈만의 사랑이 절절하게 느껴지는 매력적인 곡이다. 이어지는 제2악장과 제3악장을 통해 비장함과 함께 가슴뛰는 설레임으로 마지막을 장식한다.

가을에 이 곡을 다시 들으며 모든 것을 아낌없이 나누고 있는지 돌아본다. 사랑하는 감정을 표현하고 사는지 혹 거절당할까 혹은 또다시 상처받지 않을까 주저하지는 않는지 돌아본다. 나태주의 시 '아끼지 마세요'는 그런 우리를 위로한다.

"....좋은 사람 있으면 마음속에 숨겨두지 말고,
마음껏 좋아하고 마음껏 그리워하세요.
그리하여 때로는 얼굴 붉힐 일 눈물 글썽일 일 있다 한들
그게 무슨 대수겠어요!"

올해 신년에 멀리서부터 내게로 온 알 수 없는 사랑의 아지랑이가 지금도 오고 있는지, 벌써 왔는지, 어느 틈에 왔다가 가버렸는지...

이 가을에 슈만과 클라라의 사랑으로 만들어진 피아노 협주곡을 들으며 사랑에 빠져 얼굴 모습이 화사한 톤으로 바뀐 중년 신사의 멋진 모습을 바라보며 나도 미소 지어 본다.

장도 야외 공연장 1

장도 야외 공연장 2

로드리고, "사랑하고 일하고 춤추라!"

책을 선물받는 계절이다. 얼마 전에 지인으로부터 받은 책, 『아직 오지 않은 날들을 위하여』(부르크네르, P.Brukner)에 나오는 정말 마음에 꼭 드는 구절이 있다.

"생의 마지막 날까지 사랑하고 일하고 춤추라!"

최선을 다하고 즐겁게 지내고 있지만 진정으로 사랑하고 살아가는지 몇 번씩 이 멋진 구절을 읊조리며 곱씹어 본다. 가을이 되니 본질적인 것들을 한 번쯤 돌아보게 된다. 사람들이 나누는 많은 대화들을 압축해 보면 자기 자랑과 타인의 험담이라고 한다. 아직 오지 않은 날들은 적어도 지금까지 지내온 날들보다 길지 않을 터인데 나에게 남은 시간들을 값지게 사용하고 싶은 마음이다. 과연 나는 누군가에게 기쁨을 주는 사람인 지, 나로 인하여 주변이 환하게 행복해지는 지 살펴본다.

가을은 색(Color)의 계절이다. 로드리고(J.Rodrigo, 1901~1999)의 아람훼즈 협주곡(Concierto de Aranjuez)을 들어본다. 로드리고는 3살 때 시력을 잃어 일생을 어둠 속에서 지낸 스페인의 맹인 작곡가이다. 이 곡은 기타와 오케스트라를 위하여 작곡한 곡으로 음량이 작아 소품 연주에만 쓰이던 기타의 영역을 주요 협주 악기로 자리 잡게 하는 결정적인 영향을 끼친 작품이 되었다. 최초의 기타협주곡으로 1940년 스페인 바르셀로나에서 초연했으며 제2차 세계대전 후에는 전 세계적으로 널리 연주되었다. 3악장의 구성으로 되어있는데 특별히 2악장은 단독으로 연주되는 유명한 곡이다.

아람페즈 궁전은 18세기 스페인 부르봉 왕가의 여름궁전으로 프랑스 베르사이유 궁전을 모델 삼았는데 유럽에 찬란한 이슬람문화의 정점을 이룬 그라나다에 있다. 아람페즈 도시는 로드리고의 이 곡으로 더욱 유명해졌다. 로드리고는 피아니스트와 결혼하여 첫아이를 유산하고 생명이 위독한 아내의 고통을 벗어나게 해달라는 기도를 담는다. 이 곡을 쓰면서 "신과의 대화(Conversaci' on con dios)"라고 적었다. 모든 화려함 속에 사라지는 덧없음을 보여주고자 하며 유한한 우리들의 인생을 기타의 떨리는 음색으로 표현한다.

"인생을 가장 멋지게 사는 방법은 가능한 한 많은 것을 사랑하는 것이다."
- V.v.Gogh -

장도 카페에서 매일 바라보는 문구로 늘 마음에 새기게 된다. 특히 이 계절엔 더욱 그러하다. 눈에 보이는 가을색은 온통 사랑스러우며 소멸되어가는 것들조차 사랑의 빛으로 가을을 담고 있다. 멋지지 않은가!

며칠 전에 또 아는 지인으로부터 김진영의 애도 일기인 『아침의 피아노』와 프랑스인 남편과 노르망디에서 전원생활을 하며 글을 쓰는 박지원의 책 『애플 타르트를 구워갈까 해』를 와인과 함께 선물 받았다. 멋진 이들로 인해 이 가을에 받은 선물로 순간 행복해지며 나도 떠오르는 이들에게 선물할 책을 생각해 본다. 그러면서 눈에 보이는 아름다운 것들과 마음으로 보이는 진실된 것들을 마음껏 사랑한다고 하면서도 얼마 전 세상을 떠났다는 화가의 소식을 뒤늦게 듣고 마지막 만남에 좀 더 따뜻한 말 한마디 건네지 못함에 미안하다.

저녁 산책길에 스쳐 지나가는 가을바람 속에 다시는 만날 수 없는 화가의 목소리가 들려온다. 가슴이 먹먹해진다. 밤바다에 말없이 떠 있는 배가 조용히 흔들거리며 말한다.

"더 사랑했어야 했는데..."
"더 사랑해야 하는데..."

이 가을, 낙엽 하나 떨어져 내리듯 일 년의 시간이 낙하하는 지금 이때에
생의 마지막 날까지 더욱 사랑하고 일하고 춤을 추리라.

예술의 섬 장도 피아니스트 2

예술가들의 '장도 사랑'
귀향한 서국화 작가, 민화에서 더 넓혀진 작품세계 기대

어둠속에서 빛나는 열정

해가 바뀌면 레지던시에 새로 입주하는 작가들을 만나게 되는데 이는 장도에서 누리는 기쁨이다.

오랫동안 장도에서 어민들이 살아왔던 보금자리에 예술의 섬으로써 매년 예술가들이 머물고 싶어 하는 창작 스튜디오가 만들어져 올해로 3기 작가들이 머물고 있다. 입주작가들은 장도에 머물며 떠나기 전 예술작품을 전시한다. 우연히 만나는 입주작가들과 언뜻 스쳐지나갈 때 순간적인 찰나의 느낌, 장도를 사랑하는 느낌이 훅하고 전해 온다.

지난해 입주작가였던 오원배 화백님과의 만남이 그랬었다. 새벽 연습으로 장도에 들어올 때 새벽의 장도를 멀리서 바라보기 위해 장도 밖으로 나가시는 화백님과 말없이 눈인사를 나누며 지나쳤지만 장도를 사랑하는 순간의 느낌을 직감적으로 알 수 있다.

이번 3기 입주작가인 서국화 작가를 만났을 때에도 그랬다. 첫 만남 때에 그녀의 눈은 차돌 같은 반짝임이 있었다. 반짝임 속에 호기심이 가득하며 그 속에서 사랑을 끌어내려는 의도가 보인다. 기분 좋은 에너지 파장이 전달되어 나도 눈인사하며 몇 번의 대화가 오갔다. 작가와의 만남은 장도의 어둠이 내릴 때 자주 만났다. 그녀가 장도에 머물면서 보낸 심연의 밤이 말하지 않았음에도 그대로 전달되었다.

어느 날엔 바닥에 구부리고 작업에 몰두하고 있는 모습, 밤늦게까지 불이

켜져 있는 작업실의 분위기는 거룩하기까지 하였다.

일찍부터 한국화를 전공으로 활동하던 그녀는 25년 전에 고향으로 회귀하여 민화작가로 노선을 변경한다. 민화에서 추구하는 복, 장수 등 원초적 소망을 추구함을 표현하며 화려함과 수려함으로 마음껏 기량을 보여주었던 그녀가 이번 장도에서의 전시가 예전의 작품들과 사뭇 달랐기에 장도에서의 삶이 그녀에게 어떤 변화를 주었는지 더욱 궁금하였다.

모차르트(W.A.Mozart, 1756~1791)가 떠오른다. 35년의 짧은 생애임에도 600개가 넘는 곡들을 작곡하였는데 특별히 놀라운 것은 기악 성악에 걸쳐 모든 형식의 음악을 다루었다는 점이다.

오페라 마술피리 중 "밤의 여왕"을 들으며 작가가 보냈던 장도의 밤을 떠올려 본다.

장도에서 머무는 시간들이 편안함과 기쁨이었지만 또 한편으로 결과물을 만들어 내야 한다는 부담감에서 오는 불안을 그녀는 이곳에서의 시간들을 "지금까지의 작업을 돌아보는 시간"으로 언제나 현실에 충실하여 마주치는 시간들을 작업하기로 마음먹는다.

희망과 절망, 빛과 어둠이 공존하는 시간과 공간 속에서 가장 기본인 선 긋기와 점찍기로 행하여지는 몰입의 경지가 밤마다 그녀에게 왔으리라. 밝고 재치가 넘치는 작품들 속에 슬픔과 기쁨이 공존하는 모차르트의 음악처럼 그녀의 작품을 바라보면서 장도에서의 머물렀던 시간과 공간 속에 채워지는 다양한 시도들, 일상의 모든 것들이 오브제가 되어 그녀의 시선 속에 들어오면 그녀를 존재하게 하는 외로움과 버무려진다. 정지된 시간과 공간 속에 박제되어 같은 결을 갖고 있는 이들에게 그 어떤 설명 없이 이해가 되어 버린다.

시계를 보고 작업을 끝내는 것이 아니라 작업이 끝나면 시계를 본다는, 마치 구도의 자세가 느껴지는 "점"으로 만들어진 작품, 장도에서 보낸 시간들을 금빛 같은 시간으로 표현한 호접몽, 압축된 어둠이 밑바탕에 베이스 되어 아침이 되면 결코 가볍지 않은 환한 미소되어 빛으로 탄생된 결과물이다.

또 한편으로는 마치 우리들의 삶처럼 오랜 시간을 거쳐 모서리가 사라진 몽돌들에게 귀하게 반짝이기를 바라는 마음을 표현한 오브제 작업들, 이런 새로운 시도가 또 한참의 시간이 지난 후 민화작가라는 근본에 덧붙여져 더 확장된 작가의 작품세계를 기대해 본다.

진섬다리 달빛 물결

장도 물결 1

영화 '바다로 간 두 젊은이'와 드뷔시

그날은 참 기분이 좋은 날이었다. 요즘 영화에 빠져 저녁 만남을 자제 혹은 거절하고 있던 중 평소 대화가 통하는 멋진 분이 그녀만큼 멋진 분과 함께 장도에 왔다.

마케팅을 가르치는 교수님으로 대학 3년 수업 시간에 영화로 강의를 할 정도로 인문학에 소양이 깊은 분임을 알 수 있었다. 어찌나 대화가 재미있던지 오랜만에 정신적 갈증이 해소되는 기분이었다. 물론 그날도 집으로 바로 귀가하여 멋진 분이 추천해 준 영화를 보았다. 시한부 두 젊은이들이 차를 훔친 이유가 "바다가 보고싶어서..." 였다. 세상과 작별할 순간에도 바다가 노을이 질 때 불덩이가 바다로 녹아드는 모습을 바라보는 장면으로 유일하게 남아있는 불은 마음의 불꽃이라는 메시지를 던져주는 영화였다.

교수님이 학생들에게 말하고 싶은 내용은 개업이 아닌 창업을 하라는, 나만이 할 수 있는 나의 브랜드를 만들기 위해서 무엇을 해야 하는지, 내 안에 있는 마음의 열정을 찾으라는 말인 듯하다. 장도에서 "한낮의 음악, 오후 3시"의 연주를 듣고 피아노 치는 바리스타인 나에게 과한 칭찬을 하기 시작했다. 어찌 바리스타가 되어 피아노를 칠 수 있는지 무척 궁금하면서도 신기하다는 것이었다. 전형적인 피아니스트의 모습이 아닌 나만의 브랜드를 갖고 있다며 내가 만난 바다를 궁금해하니 다시 한번 바다를 통하여 나 자신을 돌아보게 되는 계기가 되었다.

나에게 "바다"는 원래의 내 모습을 찾아가는 회복과 사랑과 기쁨 가득한

"빛"으로의 길이다. 모든 것을 받아주면서도 그 어느것에도 집착하지 않는 바다의 품이 참 좋았다.

드뷔시의(C.A.Bebussy, 1862~1918)의 피아노 작품, "물의 반영(Reflets dans l'eau)을 들으면 물의 속성을 느낄 수 있다.

이 곡은 영상 제1집(映像, Images)의 첫 곡이다. 장도의 바다를 바라보며 연주하면 나도 모르게 물속으로 빨려 들어가며 온몸이 촉촉하게 적셔진다. 마치 연체동물처럼 흐느적거리며 물의 흐름에 나를 맡기게 되는데 피아노의 선율이 바다로 흘러가는 것을 눈을 감고 그려 나간다. 시냇물이 모여 강으로 바다로 흘러가듯이 조용하게 시작되는 음형이 멀리 퍼져나가 확대되며 마음껏 현란하게 반짝이며 춤을 춘다. 그러면서 다시금 조용한 마무리로 본래의 모습으로 돌아간다.

인상파 회화에서 빛을 중요시하듯 인상주의 음악에서는 감각을 중시하는데 새로운 감각을 위해서는 새로운 조성이 필요했기 때문에 드뷔시는 그만의 조성과 화성을 창안했다. 지금까지의 장·단조 체계가 아닌 온음계를 사용했고 규칙 정연한 리듬의 음악을 버림으로 선이 명료하지 않고 불분명하지만 유연하고 신비스러운 기분을 시적인 흐름으로 표현한다.

드뷔시 역시 그만의 브랜드를 만들었기에 그만의 색과 향이 강하다. 이제는 바다에 머물면서 망망대해, 칠흑 같은 바다 한 군데에서 빛과 그림자가, 슬픔과 기쁨이 그리고 삶과 죽음이 매일 생성되어 소멸되는 것을 바라보고 싶다.

그 속에 담담하게 서 있는 자신의 모든 것을 있는 그대로 받아들이는 모습을 바라보고 싶다. 그 어떤 두려움이나 외로움 없이 어둠 속에 있어도 빛을 감지할 수 있을듯하다. 새로운 길, 나만의 길을 만들어 가기 위해 가슴 설레며 서서히 준비한다.

지금도 그대여, 피를 뜨겁게 하는 그 무엇이 있는가! 낙엽이 떨어져 유한한 삶을 바라보는 이 순간에도, 머지않아 주변의 모든 것들과 이별을 해야 하는 이때에도 가슴 설레이는 열망이 있는가!

장도 주변 패들보트

한 해를 마무리는 쇼팽 녹턴 21개 전곡을 들으며
넉넉함과 함께 지난 시간이 정리되며
'예감(藝感)' 참여자들께 감사선물로 마무리

예술의 섬, 장도에서의 2022년 키워드는 '기쁨'

하늘에서 펄펄 내리는 함박눈을 맞으며 12월의 남은 날들을 보내고 싶다. 눈 송이송이 감사의 사연을 담아 차곡차곡 쌓이게 하고 싶다. 그렇게 쌓인 함박눈을 다시 하늘로 보내며 감사의 기도를 하고 싶다. 년 초에 무언지 알 수 없지만 미세하게 감지할 수 있는, 마치 아지랑이처럼 피어오르는 잔잔한 기쁨이 참으로 신기한 체험으로 나에게로 다가왔었다.

장 그르니에(J.Grenier, 1898~1971)가 그의 저서 <섬>에서 표현한 "시간을 초월하는 곳에 놓인 그 무엇인가와 접촉하는 듯한..." 느낌이었다.

날씨가 갑자기 추워져 완연한 겨울의 분위기로 가득한 요즈음, 장도를 찾는 이가 뜸하여 창밖으로 보이는 청아한 바다를 바라보며 지난 시간들을 채웠던 장도에서의 아름다운 만남들을 떠 올려보는 고요한 시간들을 보내고 있다.

예술섬 장도가 주는 가장 큰 기쁨은 달이 가득 찰 때(사리)와 기울 때(조금)의 변화가 보여주는 자연의 흐름이다. 달의 변화에 따라 진섬다리가 잠기게 되면 장도에 숨 쉬고 있는 모든 생명체들이 저마다의 쉼을 갖게 된다는 것이다. 사람들이 서둘러 빠져나간 후 섬에서 살고 있는 주인들은 잠시 침묵하며 각자의 모습으로 돌아가며 휴식한다.

멈출 수 있다는 것, 비밀한 자신을 바라볼 수 있는 매력적인 순간들이다.

날마다 오후 3시에 진행하는 '한낮의 음악' 피아노 연주를 통한 만남 또한 장도에서 누리는 기쁨이다. 음악으로 단번에 교감할 수 있다는 것은 그 어떤 만남보다 진술하여 특별히 쇼팽의 녹턴을 연주하면 영혼이 맑은 이들과의 교제가 이루어진다.

녹턴은 노래하듯이 흐르는 서정적인 선율로 만들어져 형식을 벗어난 자유로운 감정을 표현할 수 있는 곡을 말하는데 쇼팽의 내면적 작품인 녹턴을 듣고 있노라면 살면서 한 번도 화를 내지 않았던 사람처럼 마냥 부드러워진다.

한 해를 정리하기 위해 21개의 쇼팽 녹턴을 듣기로 작정하고 눈을 감는다. 첫 곡부터 차분하게 듣기 시작하며 2022년에 일어났던 기쁨의 조각들을 하나씩 떠올리기 시작한다.

서서히 시간의 흐름을 잊으며 음악의 흐름과 함께 마지막 녹턴을 듣게 될 즈음이면 차곡차곡 쌓이는 음율들이 온 세상을 하얗게 뿌리는 함박눈처럼 메말랐던 영혼에 촉촉함을 만들어주며 굳어진 표정을 풀어지게 한다.

어느덧 넉넉해진다.

예감(Artistic Feeling)에서의 만남도 장도의 기쁨이다. 음악과 함께 다양한 프로그램을 진행하는데 올해의 마지막 행사에서는 2022년 한 해의 맺음을 함께 한 이들에게 자그마한 선물로 감사의 마음을 담았다. 빨간 잎으로 겨울을 알리는 포인세티아가 생기를 불어 넣으며 찾아오는 이들을 반가움으로 맞이할 준비를 한다. 모두가 살아있는 기쁨으로 장도를 가득 채운다.

좋은 에너지는 전달되는 법, 장도를 찾아주는 이들에게 좋은 기운을 보낸다. 재능 나눔으로 기쁨을 선사한 이들과 Red & 초록으로 연말의 분위기를 만들어 준 이들에게도 서로가 서로에게 온기를 불어넣어 준다.

기쁨의 작은 알갱이들은 애써 찾으려 하지 않고 눈을 조금만 크게 떠도, 마음을 조금만 확장시켜도, 빛으로 존재하여 장도의 삶으로 엮어져 간다.

다양한 모습으로 만들어지는 기쁨들은 그보다 더 크고 요란한 슬픔이나

짜증, 분노가 있는 사건들이 일어난다 해도 충분히 상쇄하는 놀라운 능력이 있다.

이 글을 쓰는 중에 은은한 향기를 품은 꽃이 배달되어 나에게도 한 해의 수고에 대한 선물이 주어진다. 멀리서 내게 보내준 이의 사랑으로 가슴 훈훈해지며 녹턴을 듣고 난 후의 여운이 향기로 다가온다. 그러면서 연초에 내게로 다가온 아지랑이 같은 기쁨의 작은 알갱이가 저 빨간 꽃잎 속에 마지막 기억으로 다가온다.

새해, 여전히 '유학생 모드'로 돌아가며 다시 바하를

추운 겨울이 오면 늘 떠오르는 기억이 있다.

유학시절, 한 겨울에 좋은 피아노로 하루 종일 연습할 수 있는 연습실을 차지하기 위해서 음대 연습실 건물 앞에서 문을 열기까지 바깥에서 적어도 30분 이상 기다려야 했다. 몇몇 부지런한 독일 학생들이 오면 난 그들보다 더 일찍 나와 유학이 끝나 졸업할 때까지 거의 첫 번째 순서를 놓치지 않았다.

추운 바깥에서 기다리는 외국인 유학생이 안타까운지 수위 아저씨가 언젠가부터는 행여 늦게 도착하면 좋은 연습실을 나를 위해 비워놓고 열쇠를 넌지시 쥐어 주기도 하였다. 토요일 저녁이 되면 한 송이만으로도 기숙사 방을 환하게 채워주는 프리지아와 비싸지 않지만 나의 취향에 맞는 와인 한 병을 마시며 한 주일을 애쓴 자신을 격려하며 나만의 주말을 보냈고 간간이 혼자만의 짧은 여행도 즐겼다.

그렇게 일주일을, 그렇게 한 달을, 그리고 유학 생활이 끝날 때까지 보냈다. 공부가 끝나고 그분께 감사의 선물을 드리기 위해 찾아갔더니 아저씨도 기억에 남는 학생이 될 거라며 예쁜 수첩을 준비하여 내게 주셨다.

유학시절 건반 위에서 바하를 자주 만났다. 피아노 전공을 하기 위해서는 필수적으로 연습해야 하는 곡으로 바하는 평균율 1권과 2권의 48곡으로 작곡하였다.

클래식 음악의 가장 기본적 바탕을 만들어 놓은 바하의 음악으로 차분하게 한 해를 시작한다.

바하의 평균율(Well Tempered Klavier)은 12개의 장조와 12개의 단조로 된 조율 체계로 즉 24개의 조성을 말한다.

각 곡은 프렐류드(Prelude)와 푸가(Fuga)로 이루어져 있는데 이 곡에서의 프렐류드는 즉흥적이며 다양한 기법을 보여주며 푸가는 한 성부에서 주제가 주어지면 그것을 다른 성부의 음역에서 모방하면서 펼쳐나가는 형식을 말한다. 양손의 테크닉적인 손가락의 훈련뿐 아니라 가슴이 아닌 머리로 음악을 이해하며 이성적으로 음악을 분석하는 훈련을 할 수 있으며 그 탄탄한 기본 위에 절제된 감성을 표현할 수 있게 된다. 각각의 음으로 이루어진 조합의 소리가 일정한 원칙에 의하여 어떻게 울리는지를 잘 구별하여 들어야 한다.

마치 무채색처럼 담백하여 정신이 맑아지며 집중력을 키워 나갈 수 있어 이는 결국 음악의 가장 기본이라고 말할 수 있는데 오랜 시간을 필요로 하는 인내심이 밑바탕에 다져진 기본이 된 후에야 인간의 내면적인 감정을 가장 자유롭게 표현할 수 있게 된다.

내가 말하는 유학생 모드의 삶은 지적 충만한 무엇인가를 추구하는 시간들로 짜여지며 가장 기본적인 것만으로 일상을 채우는 단순하고 규칙적인 생활을 말한다. 쫓기지 않는 시간의 주인이 되어 내가 모르는 다른 분야에 있는 이들과의 대화를 즐기며 그 속에서 우주의 신비와 비밀을 들여다보는 것으로 충분한 삶을 말한다.

소유가 아닌 존재의 길로 걸어가며 지금 가지고 있는 것들로 충분하여 그조차도 언제든 어디로든 길을 떠날 때에 필요한 이에게 건네주고 미련 없는 홀가분함을 트렁크에 담는 삶을 말한다.

바하의 평균율에서 느껴지는 것처럼 꾸밈없는 무채색의 삶이 좋아 세월이 한참 흐른 지금도 내가 규정한 유학생 모드로 살고 있고 새해에도 여전히 그렇게 지내려 마음먹는다.

겨울이 오면 잊혀지지 않는 기억으로 인하여 마음을 새롭게 할 수 있다. 장도에서의 삶으로 모든 것이 안정된 지금 다시금 기본으로 돌아간다. 다시금 처음의 마음으로 여민다.

창작스튜디오에 반영된 장도 앞바다

라벨 피아노 협주곡, 개성 강한 음색 속의 독특한 조화

"향기는 그 사람의 영혼이다."

어디선가 읽었던 문구가 떠오른다. 누군가를 만나면 그 사람의 기억과 함께 향기도 잊혀지지 않는다. '장도의 향기'는 어떤 것일까?

사람뿐 아니라 장소도 마찬가지로 뿜어내는 향기가 있다. 힐링의 섬, 치유의 섬으로 서서히 자리 잡혀가는 장도는 이제 관광객뿐 아니라 지역주민들이, 나이 지긋한 분들뿐 아니라 젊은이들이 즐겨 찾는 곳으로 자리 잡아가고 있다.

처음 장도에서의 일상을 '블루노트'라는 바구니에 담았고 그 일상이 익숙해지며 장도의 한 부분이 되어 젖어들기 시작하면서 '오렌지노트'로 색을 바꾸어 보았다. 추상적이며 내면적이었던 블루의 칼라가 투명하게 반짝이는 윤슬처럼 노래하며 춤추는 모습이 연상되는 오렌지색으로 장도의 일상을 표현하고 있다. 그렇게 색의 변화를 주면서 나누었던 장도와의 교감을 이제는 더 깊은 향으로 느끼고 싶다.

아트카페에서 함께 시간을 보냈었던 그녀는 다양하고 섬세함을 필요로 하는 직업을 가지고 있다. 장도에서 알게 되었는데 지금도 장도를 사랑하는 마음으로 시간을 내어 카페를 찾아온다. 어느 날 여러 종류의 향을 가지고 와서 나의 취향과 성격을 알아내 주었는데 무척 흥미로왔다. 그녀가 하는 말 중에 놀라운 것은 "좋은 향들끼리 어울려야 기분 좋은 향이 만들어 진다."는

것이었다. 여러 향들이 섞일 때 그중 질이 안 좋은 향이 섞여 버리면 다른 좋은 향들도 역하게 바뀐다는 것이다. 마치 미꾸라지 한 마리가 맑은 물을 흐리게 한다는 속담처럼 말이다. 조화로움은 개개의 향기가 자연스럽게 어우러졌을 때 아름다운 향이 만들어진다는 것이다.

그녀가 나의 고유한 향을 만들어 주는 중에 예술의 섬에서 아름다운 향기를 발하는 이들, 자기만의 향을 가지고 있는 이들과의 만남을 엮어보고 싶은 생각이 문득 들었다.

이들의 공통점은 장도를 사랑하는 마음이 있는 이들로 장도 입주작가 중 화가와 사진작가, 매일 장도를 산책하며 언어로 표현하는 시인, 지역의 향을 품고 있는 바이올리니스트와 소프라노 성악가, 물리학과 사진에 빠져있는 보헤미안 의사, 그리고 바다를 품고 살아가는 피아니스트로 단박에 머릿속에 그려지는 조합이다.

라벨의 피아노 협주곡을 들으면 특별히 관악기들의 조화로움을 느낄 수 있다. 마치 늘 먹던 음식에 색다른 소스를 넣어 전혀 다른 맛을 만들어 내는 것 같다. 개성이 강한 음색을 갖고 있는 악기는 플룻, 오보에, 클라리넷 등 관악기라고 할 수 있는데 각자의 소리를 내면서도 독특한 색채감의 조화를 이루는 매력이 있다.

라벨은 두 개의 피아노 협주곡을 작곡하였는데 그중에 G장조의 협주곡은 정말 매력적인 곡이다. 1악장의 센스가 넘치는 재치 있는 느낌이라면 한없이 멀리 퍼져나가는 이루어진 2악장에서의 몽환적 분위기는 설령 유혹에 넘어간다 해도 용서될 듯하다. 3악장에서 다시금 정신 차리며 제자리로 돌아오게 하지만 좋은 향처럼 그 여운과 울림이 오래간다.

우리는 서로 다른 시각과 각자의 감성으로 자신에게 다가오는 장도라는 공간을 바라보며 표현할 것이다. 정기적인 모임을 통해 각자의 향을 나누며 시간이 지날수록 때로는 열띤 토론도 할 듯하다. 벌써부터 기대되는 이 마음, 오직 장도에서만 느낄 수 있고 볼 수 있는 색과 향, 그것을 음미하는 날을 기다려본다.

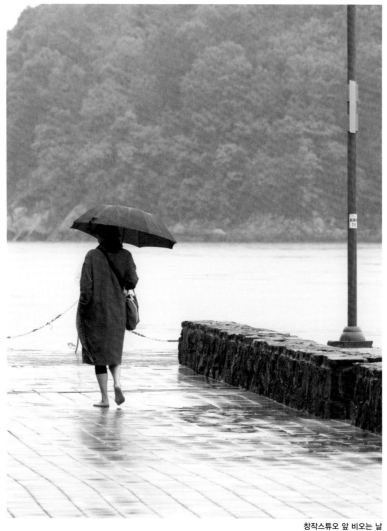

창작스튜오 앞 비오는 날

해무..전혜린과 파두의 여왕 '아말리아 로드리게스'

최근 3일 동안 해무(Sea fog, 海霧)가 장도를 감싸고 있었다.

안개 자욱하여 바다에 떠 있는 섬들의 실루엣이 아련한, 이런 날이 오면 내 안의 모든 세포들이 말을 건네온다. 그것들은 섬이 되어 내게로 다가온다. 이런 날, 늘 떠오르는 사람은 『그리고 아무 말도 하지 않았다』의 전혜린과 '어두운 숙명(Maldicao)'을 노래하는 포르투갈의 가수 아말리아 로드리게스(A. Rodrigues, 1920~1999)다.

31세로 요절한 전혜린(1934~1965)은 순수와 자유, 그리고 진리 추구를 갈망했던 여성으로 그녀가 번역한 독일 작가들의 작품들과 뮌헨에서의 유학 생활을 적은 수필집을 읽었던 것이 음악 외에도 내가 독일에 관심을 갖게 된 이유가 되었다.

아말리아는 프랑스의 샹송처럼 포르투갈의 파두(Fado)를 노래하는데, 파두는 '운명', '숙명'이라는 라틴어 'Fatum'에서 유래한다.

스페인의 지배 등 암울했던 포르투갈의 역사를 반영하며 가슴 밑바닥에서부터 끓어오르는 멜리즈마 창법으로 노래하는 포르투갈의 전통가요로 서정시와 서민생활의 애환을 담고 있다. 그녀의 삶이 묻어져 있는 애잔한 목소리에 끌려 대학시절 쉬고 싶을 때나 지쳐있을 때, 혹은 일탈의 유혹을 받을 때 듣던 음악이다.

바다를 바라보면 항상 있던 섬들이 안개로 인해 사라져 버렸다. 보이던 것들이 보이지 않으니 보이지 않던 것들이 양각으로 드러나기 시작한다. 눈에

보이는 것만이, 사실로 증명되는 것만이 존재한다고 주장하는 이들에게 일침을 가하는 것 같다.

그동안 바다로 흘려보냈던 나의 음악들이 부메랑 되어 나에게로 섬이 되어 따뜻하게 돌아오는 것이 보인다.

짙은 안개가 이틀째 계속되던 날, 장도에서 마주친 어떤 이의 눈빛과 모습이 계속 남아 있었는데 그분 역시 집에 돌아가서야 기억이 떠올라 다음날 다시 찾아와 우리는 서로를 알아보고 한참 동안 할 말을 잃었다.

떠난 이와 각별한 사이로 많은 추억을 쌓았던 분이었다. 그래서 느닷없이 홀연히 떠난 이가 간밤에 꿈에서 보였을까, 세월의 흔적에 기쁨과 슬픔의 경계에 서 있는 나를 바라본다. 바깥의 신비한 고요함에 비해 이날은 유난히 카페가 어수선하였다. 그분과 오랜 이야기들을 나누고 있는데 부산스러운 정치인들이 우르르 들어오는 모습이 마치 자신들이 주인공인 듯 요란하다.

그중 한때 의기투합하며 지냈던 이가 다가오며 악수를 하지만 부자연스러운 형식적인 눈 인사로 지나쳤다. 그래서 느닷없이 떠난 이가 간밤에 꿈에서 만났던 것임을 알게 되었다. 상실이라는 그림자와 희망 담긴 빛의 경계에 서 있는 내가 보인다.

사람들이 빠져나간 후 번잡했던 하루를 정리하기 위해 여전히 모습을 감추고 있는 안개 낀 장도의 숲속을 다시 걷고 있는데 귀한 손님들을 모시고 일부러 장도에 오신 분의 전화를 받는다. 부탁하지 않아도 되는 분으로부터 겸손한 간청을 듣는다. 연주 시간이 지났지만 기꺼이 음악을 선물한다.

다시금 과거와 현재의 경계에 서 있는 나를 바라본다. 겨울과 봄의 경계에 있는 이런 날, 지워지지 않는 기억들이 섬처럼 떠오르는 이런 날, 안개 촉촉하여 따뜻함이 그리워지는 이런 날, 이 세상에서 만날 수는 없지만 조용히 내게 찾아오는 멀리 떠난 이에게 손을 내밀며 예민했던 젊은 시절에 만난 과거의 그녀들과 함께 Maldicao(어두운 숙명)을 읊조리며 삶과 죽음의 경계에 서서 내 안의 섬으로 깊이 들어간다.

장도에서 바라본 친수해변

그리그의 '솔베이지의 노래'에 담긴 따뜻한 사랑

아주 특별한 날이었다. 둘째 딸을 만나고 내려오는 기차에서 귀한 분이 오셨다는 연락을 받고 부랴부랴 장도에 들어오니 한 번은 꼭 만나고 싶은 스님이 계셨다.

『숲속의 문』이라는 자전적 구도소설을 쓰신 스님이다. 책을 읽고 난 후에 직접 만나고 싶다는 생각이 들었던 이유는 글 속에서 맑고 꾸밈없는 성품이 의식의 깊이와 함께 따뜻함으로 가득했기 때문이었다.

연주를 하기 위해서 잠깐이라도 거울을 들여다보고 옷매무새를 다듬지만 이 날은 정말이지 아무것도 준비할 수 없는 상태로 있는 그대로의 모습이었다. 어떤 알 수 없는 힘에 의하여 피아노 앞에 앉아 나 자신도 모르게 완전 몰입하여 음악의 흐름에 빠져 들어갔다. 스님께서 "삶은 에너지로 이루어져 있으며, 우리의 생각이나 감정, 언어도 모두 에너지이며 이는 파동으로 나타나는데 연주를 듣는 동안 연주하는 행위자도 없고 듣는 청중도 없는 일체감으로 오직 리듬으로 공간을 채우는 영적 충만함으로 가득하였다"는 말씀을 해 주신다. 거기다 "음악으로 이곳을 찾아오는 이들에게 기쁨을 주는 일, 그 것이야말로 장도의 생명력"이라는 말씀도 해주셨다.

오후 세 시의 연주를 마친 후에 "여러분, 장도의 좋은 기운을 담아 가셔요. 진섬다리를 건너올 때 가지고 왔던 무거운 것들 다 비우고 장도의 바람으로 맑게 채워가셔요"라고 말하곤 했다.

이날은 유난히도 연주가 끝난 후 바라본 관객들의 모습들이 얼마나 화사하던 지, 사랑 가득한 눈빛과 미소가 얼마나 아름답던 지, 그 충만한 표정들의 쏟아짐에 얼마나 눈이 부시던 지, 카페의 온 공간이 반짝이는 별빛들로 가득했다. 그것은 좋은 파동으로 인한 동조현상이었던 것이다. 나 자신도 알 수 없는 어렸을 때의 꿈, 바다를 바라보며 피아노를 치는 모습을 늘 그려왔던 것이 어쩌면 내 삶을 이루는 에너지의 근원이 아니었을까 생각해 본다.

'해안통'에서 창밖의 바다를 바라보며 장도에서 바라보는 바다를 향하여 내 모든 감정들이 담긴 음악으로 보냈던 에너지가 쌓여 이제는 바다가 나를 부르는 것일까. 그 좋은 에너지가 나에게도 쌓인 것일까.

올해 들어서부터는 나의 무의식은 여수의 섬들을 지나 오대양을 향하고 있으며 꼭 필요한 짐만을 챙기며 떠나는 여행객처럼 차곡차곡 준비하고 있는 나 자신의 모습을 바라본다.

바다 한가운데서 펼쳐지는 우주의 광활함을 품에 안고 지구 너머 저 멀리 안드로메다까지 음악으로 전달하여 떠오르는 태양과 하늘의 무수한 영혼의 별들과 함께 자연이 우리에게 주는 감미로운 아름다움뿐 아니라 압도되는 경외감으로 창조주 앞에 겸허히 기도하며 다시 돌아갈 그곳을 바라보며 지구에서의 삶을 감사하고 싶다.

그리그(E.Grieg, 1843~1907)의 음악인 솔베이지의 노래 가사를 떠올려 본다. 노르웨이 출신의 작곡가 그리그는 필랜드의 시벨리우스(J.Sibelius, 1865~1957), 덴마크의 닐센(C.Nielsen, 1865~1957)과 함께 북유럽 음악의 3대 거장 중 한 사람으로 20세기 북유럽의 민족주의적 특성을 잘 보여주는 작곡가이다.

솔베이지의 노래는 노르웨이의 문호인 입센(H.Ibsen, 1828~1906)으로부터 시극인 '페르귄트 조곡'을 위한 음악이다. 그 중에 페르귄트를 향한 솔베이지의 영원한 사랑의 노래는 많은 사랑을 받고 있다.

이 곡은 스님께서 쓰신 책『숲속의 문』말미에 나오는 음악으로 구도자

에게도 인간의 가장 아름다운 감정의 에너지인 사랑을 그리워하는 모습이
절절하게 느껴져 애잔하다.

스님이 떠난 후의 잔영은 책을 읽었을 때의 느낌처럼 잔잔하고 따뜻하여
오랜 여운으로 남는다. 그 따뜻함을 느끼며 다시 한번 책의 첫 페이지를 조
심스레 연다.

사랑 담긴 말 한마디와 눈빛으로 서로를 격려해 줄 때 나오는 파장은 보
이지 않지만 주변을 따뜻한 에너지로 채울 수 있기에 이젠 따뜻함이 좋다.

사람도 따뜻한 이가 좋다.
나도 따뜻한 사람이고 싶다.

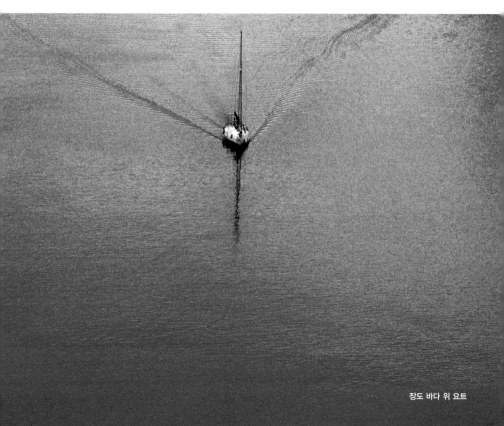

장도 바다 위 요트

입주작가로 전시를 여는 강운의 작품과 장도
유인도를 표현한 '노랑' 어린시절 노란 장화의 추억
쇼팽의 왈츠에 섞인 감정들은 강운의 색의 조화와 어울려

화가 강운의 작품 '노랑'과 쇼팽의 '왈츠'

Yellow, 3월에 색(Color, 色)으로 내게 찾아온 기쁨의 원천이다.

올해 들어 장도 전시관에서 첫 전시가 시작되었다. 지난해 가을부터 레지던시에 입주한 강운 작가의 첫인상은 마음을 수련하는 이들에게서 나오는 에너지를 느끼게 했다. 발산된 에너지와 조용한 내면의 깊이가 눈빛과 목소리에서 묻어져 나온다.

작가는 진섬다리를 오고 가며 바람과 기온, 햇빛 그리고 간만의 차이에 따라 달라지는 기운을 받아들여 서서히 장도와 인연을 맺으며 보이지 않는 것들을 시각화하는 여정을 구도의 자세로 임한다. 하늘 위와 바다 아래의 모든 것을 담을 수 있는 중요한 그릇인 하얀 종이와 캔버스가 그의 심장이라 말하며 눈과 마음으로 색을 깨운다.

구름 작가로 알려진 작가가 말하기를 장도에 머물면서 어떤 기교나 계획 없이 단 한 번에 획을 긋는 방식으로 작업을 하는 '일획속섬'으로 여수에 있는 365개의 섬들과 관계를 맺는다. 생명의 근원이며 우주의 본질인 '파랑'과 깨달음의 경지에 이른 '노랑'으로 시작과 끝인 알파와 오메가를 색으로 말해준다. 무인도의 파랑과 유인도의 노랑으로 표현한다.

전시관의 공간을 같은 기운으로 엮기 위해 복도와 카페에도 작품을 걸기로 하며 특별히 카페에 거는 두 개의 작품 중 선택권을 제안하는 작가의 깊은 배려가 있음에 감동을 안겨주었다.

가슴을 포근하게 하는 노란색으로 빛이 나는 작품에 마음이 간다고 하니 그 작품 안에 '일체유심조'의 글이 쓰여있고, 얼굴의 모습이 바탕에 있다는 작품 설명을 해 주었다. 다음 날부터 피아노를 연주할 때마다 바라볼 수 있는 특혜를 누리게 되었다. 장도의 전시실과 카페가 따뜻한 파동으로 가득할 수 있는 것은 순전히 작가의 열린 마음탓이다. 노란색의 작품이 카페에 오니 온 천지가 노란빛이다. 바라보고 있으면 마음속에도 노란빛이 가득해지며 피아노를 칠 때마다 기쁨으로 충만해진다.

노란색이 나에게 주는 기억은 행복했던 어린 시절이다. 비 오는 날을 기다렸던 이유는 노란 비옷을 입고 노란 장화를 신고 노란 우산을 쓰고 비를 맞고 싶어서였다. 그 추억이 좋아서 첫째 딸에게도 그렇게 해 주었고 지금도 비 오는 날이면 마냥 좋아 마음이 넉넉해진다.

색으로 기쁨을 준 작가에게 음악으로 선물하고 싶은 마음이 들어 전시 기간 중 작가의 작품 소개와 함께 쇼팽의 왈츠(Waltz)를 연주하기로 했다.

음악에서의 왈츠란 랩소디, 메뉴에트, 가보트 등 춤곡에서 파생된 것으로 쇼팽이 작곡한 19개의 왈츠는 경쾌하거나 슬프거나 빠르거나 느리거나 등 다양한 구성으로 이루어져 있다.

왈츠는 쇼팽의 작품 중에서도 연주자가 임의로 템포를 빠르게 했다가 느리게 하는 루바토(Rubato)기법이 많이 나타나는 장르인데, 잔잔하게 우리들의 마음속에 스며드는 곡들이다. 제7번은 많이 알려진 곡으로 마치 여러 색들이 어울려 조화를 이루듯 여러 가지의 감정들이 정화되어 잔잔하게 느낄 수 있는 곡이다.

작품을 바라보면서 이 곡을 연주하노라면 색과 음들이 어우러지는 공간에서 자연스러운 춤을 추고 있는 나의 의식과 무의식을 느낄 수 있다. 물감이 겹치면서 속이 드러난다는 의미의 시스루(see-through)기법으로 인해 작품 속으로 한없이 빠져 들어가며 시·공간을 초월한다.

눈으로 색을 바라보고 귀로 소리를 듣고 마음으로 창밖의 섬들을 담으니

이 모든 것들의 어우러짐이 얼마나 풍성하고 충만한 지 모른다. 장도를 찾아오는 이들에게 내리는 하늘에서의 축복이다. 작가에게 음악으로 선물한다고 생각하며 매일 왈츠를 연주하는데 오히려 더 큰 충만함을 받고 있으니 그 어느 것에 비할 바 없는 기쁨이다.

전시가 끝나가고 있다. 작품이 카페를 떠나는 날까지 또 하나의 장도에서의 예쁜 추억으로 가슴속에 깊이 담아 간직하고 싶다.

장도 일출

베에토벤 '비창' 소나타적인 삶, 강종열 화백 이야기

강종열 화백님과의 인연은 '남해안발전연구소'라는 비영리 민간단체의 2대 이사장으로 있을 때였다.

연구소는 남편이 고인이 된 후 문화예술 및 교육단체로 성격을 달리하면서 음악뿐 아니라 지역의 예술인들과의 교류를 시도하였다. "문화가 삶이다"라는 프로그램에서 2012년에 지역의 미술계를 대표하는 분으로 강화백을 만나게 되었다. 그 후 '해안통갤러리'를 운영할 때에도 전시프로그램에 그는 기꺼이 참여해 주셨으며 당시 갤러리의 크고 작은 행사에 격려와 관심을 주셔서 5년 동안 갤러리를 유지할 수 있는 큰 힘이 되었다.

예감(Artistic Feeling) 제15회에 흔쾌히 응해주셔서 또 한 번의 만남을 갖게 되었다. 이는 분명 작가님과는 예술로 만난 깊은 인연임에 틀림없다.

그의 삶과 예술을 들어보려 한다. "인생은 제 몫을 견디며 피어나는 것. 당신도 이제 곧 꽃이 필 겁니다." 강 화백은 처음 만난 그때나 지금이나 여전히 변함없는 모습과 예술을 향한 열정으로 내게는 진정한 예술가의 모델이라 할 수 있다. 철저한 자기관리와 새로운 것에 대한 열린 마음은 다양한 대화로 채워갈 수 있었으며 젊은이들 못지않은 멋스러움과 세련됨으로 만날 때마다 즐거운 시간을 갖게 하는 힘이 있다.

지난 3월, KBS "자연의 철학자들"에 출연하여 거의 30년이 되어가는 돌산의 작업실에서 담담하게 한평생 지나온 시간들을 돌아보는 모습은 무척

감동적이었다.

작가님과의 토크에 어떤 음악을 연주할까 생각 중에 단연코 베토벤의 피아노 "비창"소나타가 떠 올려진다.

클래식 음악에서 소나타(Sonata)라는 장르는 중요한 부분을 차지하는데 소나타는 서로 다른 3개의 악장(Movement)으로 구성된 곡을 말한다. 마치 건축물이나 소설처럼 치밀하게 짜인 구성과 함께 그 속에 예술적 역량을 발휘해야 한다. 그렇기 때문에 소나타는 전 악장을 들으면서 작곡가의 의도를 파악하고 이해해야 하는 곡이다. 그래서 시간을 두고 음미해야 하는 어려움이 있다.

베토벤은 32개의 소나타를 작곡하였는데 그중 제8번 "비창" 소나타는 잘 알려진 곡이다. 첫 악장에서 피할 수 없는 운명처럼 비장하고 냉정하지만 삶의 모든 희로애락을 예술로 승화시키는 숭고함으로 표현한다. 그런 후에 들려지는 2악장에서는 위로와 사랑으로 가득한 따뜻함으로 우리의 영혼을 감싸는 선율로 노래하며 광기어린 작곡가의 내면에 흐르는 섬세함이 돋보이는 진정 아름다운 곡이다. 마지막 3악장에서 다시금 각자에게 주어진 삶의 여정에 대해 하늘을 바라보며 걷게 하는 희망을 심어준다.

강종열 작가의 예술과 삶을 소나타 세 개의 악장에 얹어 장도의 바다와 함께 그의 토크를 관객들에게 들려주고 싶다. 처음 1악장의 음악은 평생 붓을 놓지 않았던 그의 치열한 삶과 작품세계에 관한 이야기에 잘 어울릴 것으로 보인다.

2악장에서는 오직 예술의 길을 걸어올 수 있게 해 주었던 주변의 사람들에 대한 인간적인 사연들을 작가로부터 들으며 우리 모두 또한 누군가의 사랑과 관심으로 지금의 자리에 있을 수 있음에 감사하고 또한 그런 분들을 떠올리는 시간을 만들어 보려고 한다.

또한 3악장에서는 지금까지 작가의 오랜 작업의 열매들을 후대에 알리며 모범이 되는 희망의 메시지를 듣고 싶다.

진정한 문화도시, 예술의 도시는 예술이 살아 숨 쉬는 곳이다. 모차르트가 있는 오스트리아의 짤츠부르크나 프랑스 아를르에 있는 고호의 박물관을 많은 이들이 찾는 것처럼 돌산에 있는 작가의 작업실은 주변의 자연경관과 함께 그 어느 기념관에 못지않은 곳으로 작가의 일평생을 느낄 수 있는 곳이다.

얼마 전에 활짝 핀 목련과 동백을 만나러 작업실을 찾았다. 여수를 오면 꼭 들려야 하는 명소로 만드는 방법을 강수현 매니저를 통해 듣고 싶다. 수려한 물의 도시 여수가 예술인들이 마음껏 활동할 수 있는 곳으로 활기차며 어느 곳을 가더라도 예술의 향기가 넘치는 멋진 곳으로 변화되어 가는 꿈을 꾸어 본다.

장도 숲속의 빛

'장도의 순간' 주제로 사진 전시, 피아노 연주, 비디오 아트를 동시에 펼쳐
장도의 은밀한 감미로움은 쇼팽 '녹턴 C#' 피아노곡 연상

음악과 미술의 콜라보, 장도에서 펼치는 '예술의 향기'

처음 장도에 발을 담갔을 때 '예술의 섬', '힐링의 섬' 장도를 예술의 향기가 흐르는 곳으로 디자인하는 역할을 감당하고자 피아노 치는 바리스타로 나의 정체성을 규정지었다.

예감(Artistic Feeling) 17회 주제는 '장도의 순간'이다. 전시관과 아트카페가 펼치는 콜라보인 셈인데 언젠가는 꼭 시도하고 싶은 프로그램이었다. 음악과 미술의 만남, 듣는 것과 보는 것의 어울림, 보이는 것과 보이지 않는 것들과의 소통이 장도의 자연과 어우러지며 뿜어내는 예술의 향기는 생각만 해도 즐겁다.

더욱이 지금까지 해왔던 저녁 6시가 아닌 연주시간인 오후 3시에 진행해 관객들에게 예기치 못한 우연한 만남을 제공해 주고 싶다.

임영기 작가의 진섬다리 사진을 쇼팽의 녹턴과 함께 감상하며, 베토벤 피아노 소나타 연주를 하는 구혜영 작가의 퍼포먼스, 작가 부부인 김영남 영화감독 및 미디어 작가의 「미소를 띠우며 나를 보낸 그 모습처럼」의 제목으로 사운드 및 비디오 작품을 선보인다. 이를 바라보는 이들이 어떻게 반응하는지 궁금하다.

이어서 백수연 작가의 퍼포먼스는 드뷔시의 '물의 반영'의 BGM으로 〈장도에서의 산책〉의 영상을 모니터를 통해 보여주며 전시장으로 이어진다. 이날은 부처님 오신 날이며 토요일이어서 다양한 이들이 올 터인데 그 조차

도 그대로 받아들이며 모든 진행을 자연스럽게 해 보고 싶다.

즉석에서 누군가 함께 동참하는 이 있다면 음악과 함께 그도 역시 예술인으로 자신을 표현할 수 있음에 자신감을 주고 싶다. 그 순간 모두가 하나가 되는 즐거움을 기대해 본다. 작가들뿐만 아니라 장도를 찾는 모든 이들이 예술의 섬에 들어와 모두가 자연이 되며 자신도 역시 신의 창조물로 스스로의 존재감과 그 속에 있는 영성을 발견하는 시간들이 된다면 이러한 체험이 정말 멋지지 않은가.

이번 4기 입주작가들은 특별히 장도를 사랑하는 것을 느낄 수 있으며 그

들 모두가 얼마나 부지런한지 모른다. 새벽에 벌써 한 바퀴 돌고 온 막내동생 같은 임 작가는 만날 때마다 붙임성 있는 멘트로 인사하며 모닝커피를 나누곤 하는데 어느 날은 장도에서 새벽에 만난 금계국에 대하여 시를 썼다며 소년 같은 환한 미소를 띠우며 사진과 함께 읽어준다.

진섬다리에서 자주 만나는 백 작가는 장도 바다의 매력에 대해 한참을 이야기하고 지나간다. 그들의 모습이 싱싱하다.

단기작가로 머물고 계시는 정현 조각가는 깊은 연륜에도 젊은 작가들을 편안하게 해주며 그 역시 장도사랑에 빠져 새벽마다 장도에서 만나는 모든 것들을 마음껏 음미하고 있다.

그들 모두가 자신들의 시선으로 장도를 포착하고 있기에 작가들이 모이면 서로 다른 장도의 순간에 대하여 열띤 토론을 벌인다. 듣고 있는 나도 덩달아 신이 나며 질세라 장도 예찬을 아끼지 않는다.

나를 늘 새롭게 하는 이곳 장도. 한 번도 같은 모습, 같은 향기가 아닌 이곳 장도. 눈길 가는 곳마다 사랑스러운 이곳 장도. 일상의 고민을 내려놓고 신선한 공기로 채우는 장도의 오솔길... 언젠가는 떠나 이곳을 생각할 때 가슴 가득할 그리움이 벌써부터 애틋하다.

　영화 '피아니스트'에 나왔던 녹턴 c#단조! 폴란드 출신의 피아니스트가 눈을 지그시 감고 전쟁이 일어나려는 불안하고 어수선한 때지만 마음을 가다듬며 애잔하게 연주했던 곡이다. 매일 아침, 쇼팽의 녹턴 c#단조로 연인에게 사랑을 고백하듯 감사의 마음을 담아 장도에 살아있는 모든 것들에게 음악을 들려주는데 나에게는 장도의 바람결이 그리울 때마다 이 곡도 함께 떠올려질 것 같다.

　은밀하고 감미롭게 쇼팽의 음악으로 오늘도 그들의 새벽잠을 깨운다.

진섬다리의 소리

장도에서의 '감사한 인연' 에 대한 나의 선물은 '음악'
감사함속에 담긴 축복과 설레임으로 늘 피아노앞에 앉아 길을 묻는다

언제나 길을 물었지, 음악에게

길을 걷노라면...

함께 가는 이들이 있다
오늘도
하늘을 바라보며
길을 걷는다

어린 시절부터 지금까지 음악의 길을 걷는다. 나에게는 음악 속에 사람의 향기를 담고 있다. 과거와 현재와 미래가 어우러지는 이 순간들이다.

소중한 이들에게 내가 선물할 수 있는 것은 '음악' 이다. 음악은 나에게 어렵고 힘들 때에 숨을 수 있는 도피처였고 안식처였다. 그 속에서 숨을 쉴 수 있었고 이겨낼 힘을 얻었으며 그로 인해 나 자신이 치유되었기에, 이제는 진정한 마음을 담아서 연주할 수 있기에 듣는 이들에게 위로와 희망과 기쁨을 전할 수 있다.

장도에 있는 동안 예감 7회, 11회로 매년 음악선물을 준비했고 그리고 올해도 17회로 계획하고 있다. 작년 23에 두 번째로 했던 11회 때에는 멀리 있는 손월언 시인이 릴케(R.M.Lilke, 1875~1926)의 "사물위에 번지는"를 보내주며 마음을 함께 해 주었다.

"사물 위에 번지는 성장하는 연륜 속에 나는 나의 인생을 산다.
마지막 연륜을 성취할지는 알 수 없지만
그것을 위해 온 힘을 다하리라.
나는 신의 주변을 돌고 있다.
태곳적 탑을 돌고 있다.
수 없는 세월을...
그러나 나는 내가 매인 지, 폭풍인 지,
위대한 찬가인지를 아직 모른다."

"사물"에 각자의 모습을 적용시켜본다.

나에게는 "피아노에 번지는"음악은 나에게 또 다른 신의 모습이다. 길 위에 사람이다. 일보다 만나는 인연이 귀하다. 새로이 저장되는 또 하나의 아름다운 기억이다.

큰 딸이 결혼할 때에도 아파트나 지참금 대신 딸과 사위를 위한 음악회를 통하여 엄마의 사랑을 전하였고, 얼마 전 한국에 왔던 손녀 루이제에게도 작은 음악회를 열어 선물했다.

장도에서 지내며 좋은 인연을 가진 이들에게 감사의 마음을 음악으로 선물한다. 그러면서 여전히 음악에게 길을 물으며 걸어가고 있다. 벌들과 나비들이 여기저기 피어있는 꽃들을 찾아다니는 모습과 부지런히 아침을 여는 새들의 지저귐, 장도에 살고 있는 고라니 가족들의 아침 산보를 바라보는 것은 이곳 장도의 자연이 나에게 주는 잔잔한 기쁨과 행복이다. 사계절 동안 함께 지내고 있는 그들에게 무엇보다 제일 먼저 음악을 들려주고 싶다. 오늘도 나에게 주어진 하루 하늘도, 새들도 음악과 함께 춤을 춘다. 이 모든 것들이 어우러져 바다로 흘러가는 듯 신비한 순간들을 만난다.

이런 자연 속에서 지내면서 늘 내 마음속에 감사하는 분들이 계시는데 이승필 예울마루 대표님과 서석주 전 노동부 지청장님 내외분이다. 나를 이곳 장도에 불러준 이 대표님과의 인연은 건어물을 파는 곳에서 운영했던 '해안통갤러리'에서부터 시작되었다. 바쁜 와중에도 시간만 되면 찾아오셔서

격려와 지지의 관심으로 응원해 주시며 내게 용기를 잃지 않게 해 주셨다. 규모가 작은 갤러리를 운영하는 내가 무척 안쓰러웠을 것이다. 시인의 감성을 가진 분이기에 더욱 그러했으리라.

쇼팽의 발라드(Ballade)로 제일 먼저 정성스럽게 포장해 놓았다. 삶의 희로애락이 들어있어 일생이 담겨있는 듯 서사적인 이 곡은 사랑과 열정이 가득 담겨있어 그 에너지가 그대로 전이되어 어떤 상황 속에서도 이겨낼 내성이 생긴다.

나를 '장도의 눈동자'라고 불러주는 서석주 내외분도 고마운 분들이다. 한낮의 음악 오후 3시에 시간을 맞추어 오셔서 연주를 들어주신다. 지금도 변함없이 오시는데 음악 연주 시간에 가장 많이 찾아주신 분들이다. 음식이 육체의 양식이라면 예술은 영혼의 양식이라며 연주를 듣고 난 후에는 언제나 일어나셔서 큰 격려의 박수를 보내주시며 사모님은 때를 거르지 말라며 지금까지도 먹을 것을 챙겨주신다.

카페 직원들도 내가 장도에서 예술의 향기가 흐르는 곳으로 디자인하는 역할을 잘 감당할 수 있도록 해주는 이들이다. 이제는 오후 3시의 연주시간이 되면 연주할 곡을 물어보기도 하며 듣고 싶은 곡을 요청하기도 한다. 그들에게도 감사한 마음의 선물을 음악으로 전하고 싶다.

장도의 3시를 기억하고 있는 이들에게도 감사한 마음이다. 시간 맞추어 오느라 땀 흘리며 카페에 들어서는 이들에게 한낮의 더위로 시들었던 풀들이 시원한 물줄기를 받아 다시금 싱싱해지듯 음악을 듣고 난 후의 밝은 표정들을 바라 본다. 참 좋다.

그들을 위하여 어떤 음악 선물을 드릴 지 생각하며 새벽 장도길을 걷는 길은 사랑하는 사람을 위한 선물을 사기 위해 백화점에 갈 때처럼 가슴 설레며 발걸음이 기쁘다. 선물에 어울리는 포장지와 한 줄 엽서를 쓰는 마음으로 곡 선정을 위해 연습하며 떠오르는 단어는 "감사함"이니 장도에서의 삶이 축복이며 이곳이 바로 천국이다. 모든 것들이 그저 감사할 뿐이다.

오늘도 장도의 살아있는 생명체들과 새벽인사를 나누고 신선한 바람과 햇살을 온몸으로 맞은 후 연습에 들어간다.

비오는 날의 장도 아트카페

그동안 묻기만 하였다
이제는
가만 멈추어 듣는다
그리고,
바람결에 들려오는 메세지를
노래한다...

음악으로
시간과 공간을 채우는 길,
그 충만한 길에
"감사"가 깃들여진다

예술의 섬 장도 피아니스트 3

장도 물결 2, 장도 물결 3

"내 자신을 위해 연주한다. 청중보다 곡에 집중한다"
리히터 연주기록 『음악수첩』엔 음악에 대한 그의 태도 표현

'음악의 수도승', 피아니스트 스비아토슬라브 리히터

외길을 걸으며 아름다운 발자취를 남긴 사람들의 삶을 만나면 진한 감동을 주는 한편의 영화를 보는 것처럼 가슴이 벅차오른다. 그들이 추구하는 곳을 향한 열정은 너무도 강렬하여 때로는 극단으로 치닫기도 한다.

어떤 이들은 짧은 인생으로 뜨거운 불꽃을 태우지만 생명력을 갖고 있어 지금까지도 잊혀지지 않고 기억되고 있으며, 또 어떤 이들은 장수하면서 시대에 한 획을 그으며 다음 세대에 지대한 영향력을 끼친다.

바하전문 연주자인 피아니스트 글렌 굴드(G.Gould, 1932~1982), 비운의 첼리스트 자클린 뒤 프레(J.Du Pre, 1945~1987)가 전자의 경우이며, 카잘스(P.Casals, 1876~1973), 호로비츠(B.Horowitz, 1903~1989)가 후자에 속한다.

리히터(S.Richter, 1915~1997) 역시 장수하면서 우리들에게 많은 것을 남겨주었다.

현대 클래스 음악계의 거장들에 대한 영상물 제작자이며 바이올린 연주자였던 브뤼노 몽생종(B.Monsaingeon, 1943~)이 리히터와의 대담을 통해 회고담과 970년부터 1995년까지의 연주 기록을 담은 『음악수첩』에서 리히터의 개성과 음악을 대하는 태도 등을 알 수 있다. 특별히 일기 형식으로 남긴 『음악수첩』은 예술가의 내면과 동시대의 연주자들을 만날 수 있는 훌륭한 기록이기도 하다.

오직 연주활동만 해 왔던 그의 삶, 그래서 '음악의 수도승'이라 불리우는

리히터를 몇 년 전 처음 이 책을 통해 만났고, 음악과 삶에 대하여 귀한 깨달음에 얼마나 기뻤는지 모른다. 타성에 젖는 마음가짐을 새롭게 하고 싶을 때 다시금 읽는 책으로 내가 좋아하기에 음악을 사랑하는 이들에게 선물해주곤 한다.

20세기 최고의 피아니스트로 인정받는 리히터는 2차대전이 끝난 후 서방에 알려지게 되었는데 그는 어느 작곡가의 작품을 연주하든 그 작곡가의 특성을 가장 잘 살려내는 연주가로 평가받는다.

리히터의 연주는 바디감 있는 와인처럼 깊이가 있다. 매번 들을 때마다 새로우며 신선한 이유는 그의 완벽한 테크닉을 바탕으로 자신만의 색채를 자연스럽게 표현하고 엄격한 자기규율로 악보에 충실하여 음악 해석의 자의성을 통제한다.

리히터는 말한다. "내가 연주를 하는 것은 청중을 위해서가 아니다. 나는 나 자신을 위해 연주한다. 내가 내 연주에 만족하면 청중 역시 만족한다. 청중의 반응이나 성공에 아랑곳하지 않으며 오직 작품에만 집중하기에 청중에 관심을 갖지 않을수록 연주를 더 잘할 수 있다." 이는 연주자보다 음악 그 자체에 몰두하는 것이야말로 진정한 음악에의 교감이라 할 수 있다. 열정적 눈빛의 시선으로 철두철미한 완벽성을 보여주면서도 신비한 자유스러움이 그의 연주에 나타난다.

리히터가 연주한 프로코피에프(S.Prokofisv, 1891~1953)의 피아노 소나타 7번은 정말 감동으로 지금도 명반으로 인정받고 있다. 프로코피에프는 작곡의 주요 악기인 피아노곡에 불협화음의 난타, 복잡한 조바꿈, 대담한 화성 진행 등 피아노가 타악기라는 점을 부각시킨다. 낭만성과 거리가 먼 타악기적인 울림, 선율 대신 음향과 구조에 주력하는 피아니즘을 구사하여 라흐마니노프와 함께 러시아 음악 사상 뛰어난 작품을 남긴 작곡가로 인정받고 있다.

그가 작곡한 9개의 피아노 소나타, 그중에 6번, 7번, 8번은 '전쟁' 소나타라 하는데 모차르트, 베토벤, 쇼팽 그리고 리스트의 피아노 소나타 이후 가장 중요한 소나타로 평가받고 있다.

"작곡가의 작품들과 만나는 것은 곧 그를 만나는 것이다." 프로코피에프와 세 번의 만남이 있었지만 그의 음악을 연주함으로써 관계를 맺는다고 리히터는 말한다. 참으로 멋진 만남이다.

어렸을 때 책과 음악으로 만났던 슈만과 브람스 그리고 쇼팽이 있었기에 음악을 통해 그들과 교류를 하고 있다는 것, 이제는 성향이 다른 예술가들의 만남을 위해 마음을 열어놓는다.

비오는 밤 장도의 가로등

자유스럽고 꾸밈없는 개성이 돋보이는 피아니스트 엘렌그뤼모
강한 개성만큼 늑대보호 환경운동에도 열성적으로 참여

늑대 보호 운동하는 피아니스트 엘렌 그뤼모

특수층들만이 아닌 클래식의 대중화를 위해서 많은 변화가 다양한 연주자들의 모습에서 보인다. 특히나 여성 연주자들의 개성이 돋보이는데 중국의 유자 왕(Yuja Wang, 1987~)과 조지아의 카티아 부니아티쉬빌리(Khatia Buniatishvilli, 1987~)가 대표적이다.

물론 80이 넘은 나이임에도 활발한 연주를 하고 있는 피아노의 여제, 아르헨티나의 마르타 아르헤리치(Martha Argerich, 1941~)나 얼마 전 한국에서 베토벤 소나타 전곡 연주회를 했던 오스트리아의 피아니스트 루돌프 부흐빈더(R.Buchbinder, 1946~)의 연주를 좋아하지만 개성이 강한 여성 연주자들에 대한 이야기를 하고 싶다.

유자 왕은 뛰어난 테크닉으로 카리스마 넘치는 연주를 하면서도 원숙한 모습으로 무대를 압도하여 그녀의 개성을 보여준다. 카티아 역시 컬 있는 머리카락을 휘날리며 매력적인 모습으로 연주를 하는데 지난 2022년 러시아의 우크라이나 침공 때에 자신의 SNS에 우크라이나를 지지하는 메시지를 올리는 등 적극적인 사회참여를 하고 있다. 특히 그녀들은 화려한 의상과 미모로 인해 뛰어난 연주 실력에도 불구하고 폄하되는 경우가 없지 않지만 일반 대중이 클래식에 대한 접근을 쉽게 하는데 큰 역할을 감당한다. 양극단의 의견이 있지만 모든 것을 긍정적으로 받아들이면 좋을듯하다.

우리나라에서도 그녀들과 같은 세대인 피아니스트 손열음 역시 개성 있는 연주와 함께 대중들과의 만남을 시도하며 공감대를 형성하려 하는 모습이

보기에 아름답다.

'늑대를 키우는 피아니스트'로 알려진 엘렌 그리모(H.Grimaud, 1969~)는 자신만의 세계를 구축하고 있는 피아니스트로 프랑스에서 태어나 미국으로 이주하여 멸종 위기에 있는 늑대들의 보존을 위해 사진가와 함께 비영리 교육단체인 늑대 보호 센터를 설립하여 환경운동활동에 참여하고 있다. 그녀의 모습은 무대 위에서도 무척 자유스럽고 꾸밈없어 그 또한 그녀만의 개성이 돋보인다. 그녀가 연주하는 모차르트의 피아노협주곡 20번을 들으면 내 영혼이 차분하게 정화되며 그러한 마음으로 나의 삶을 돌아보게 한다.

이 곡은 많은 피아니스트 연주자들이 즐겨 연주하는 곡으로 모차르트가 남긴 27곡의 피아노 협주곡 중에서 24번과 함께 단조 작품이다. 1악장에서 극적인 긴장감을 보여주며 2악장에서의 우아한 선율, 3악장에서 활기차며 역동적으로 마무리하는 곡이다. 맑은 눈빛으로 오케스트라와 교감하며 연주하는 그녀의 모습이 모차르트의 음악과 함께 잘 어우러지며 음악을 듣는 이들에게 잔잔한 기쁨을 전해준다.

"자유"는 그리스어에서 "개성"을 뜻한다고 한다. 남들의 기대에 맞추어 사는 것이 아닌 나의 모습대로 사는 것, 그래서 상대방의 독특함을 인정할 수 있는 것이다. 오늘도 창밖의 바다를 바라보며 나 역시 지금도 나만의 개성을 찾아가며 기쁨의 시간들을 피아노와 함께 보내고 있다.

누구에게도 속하지 않는 바다처럼 찾아오는 이들에게 나만의 방식으로 들려주고 싶은 음악을 전하고 있다.

"바다는 자신을 그대로 내보인다. 필요 이상으로 숨길 필요도, 꾸밀 필요도 없다. 그저 있는 그대로나 자신을 보이며 나아가면 된다"
　-L.Devillairs '모든 삶은 흐른다'에서-

장도 물결 4

마리아 칼라스의 삶과 음악, 그리고 '진정한 행복' 이란

20세기의 대표적 소프라노이며 오페라 최고의 디바로 불리는 마리아 칼라스(M.Callas, 1923~1977)의 삶은 과연 행복했을까, 아니면 불행했을까를 생각해 본다.

그리스계 미국인으로 그녀를 떠올리면 벨리니(V.Bellini, 1801~1835)의 오페라인 노르마(Norma) 1막에 나오는 카스타 디바(Casta Diva, 정결한 여신이여)의 노래와 그리스의 선박왕이라 부르는 부호 오나시스(A.Onassis, 1906~1975)와의 사랑과 배신, 그리고 프랑스에서의 은둔생활 이후 말년의 우울증과 불면증에 시달리며 결국은 고독으로 인해 55세의 나이로 세상을 떠난다.

"카스타 디바", 이 노래는 소프라노 음역의 제어력과 유연성이 필요하며 배역에 있어서도 국가와 개인의 삶 사이에서의 갈등을 표현해야 하는 어려운 역할의 곡이다. 칼라스의 카리스마와 강렬한 목소리로 너무도 잘 표현하여 지금까지도 많은 사랑을 받고 있는 노래이다.

오페라 작곡가인 벨리니는 도니체티(D.Donnizetti, 1797~1848)와 로시니(G.Rossini, 1792~1868)와 함께 벨칸토 오페라의 중심적인 작곡가이다. 벨칸토(Bel canto)는 이태리어로 '아름다운 노래' 라는 뜻이다. 19세기 이태리 오페라에 쓰였던 기교적 창법으로 아름다운 소리를 위해 목소리를 악기처럼 최대한도로 활용하고 제어하는 유연하면서도 화려한 기교를 요한다.

그녀가 부르는 이 노래를 들으며 문득 '진정한 행복'이란 무엇을 말하는 것일까 생각해 본다. 그녀의 삶처럼 우리의 삶도 들여다보면 우리가 말하는 행복과 불행이 씨줄과 날줄로 엮어져 있는데 말이다. 그녀는 떠났지만 그녀의 노래는 많은 사랑을 받고 있음에 "인생은 짧고 예술은 길다"라는 격언이 실감이 난다. 그녀의 목소리는 지금도 살아있기에 그녀의 삶은 행복했다고 말할 수 있지만 사랑받고 버림받으며 결국 외로움과 고독 속에서 죽어간 그녀의 삶을 바라보면 불행하다고 말한다.

그럼 그녀의 삶을 행복했다고 말해야 할까 불행했다고 말해야 할까. 누구는 행복한 삶을 살았고, 누구는 불행한 삶을 살았다고 말하는 것이 과연 올바른 판단인가? 또한 나는 지금 행복하다고 또는 불행하다고 말하는 것이 맞는 말일까?

얼마 전 특별한 사역을 하셨던 성직자가 장도에 오셨다. 캐나다에서 사시며 매년 고국을 찾으시는 분으로 몇 년 전에 한국에 오셔서 음악과 만찬으로 당신과 인연을 맺었던 이들을 초대하며 당신이 살아계실 때 장례식 대신에 '이별파티'를 하셨다.

석양을 바라보며 모두가 한 번쯤 자신의 삶을 돌이켜 볼 수 있는 시간들이었고 삶과 죽음이 결국 하나가 되는 것임을 체험하는 기쁨으로 충만했었다. 93세로 이젠 허리가 굽으셨지만 삶에 초연한 모습을 뵈니 행복하다 또는 불행하다는 표현이 경박하다는 생각이 든다. 그저 주어진 오늘을 살 뿐인데 말이다. 그냥 모든 것은 스쳐 지나가는 것뿐인데 말이다. 거기에 내 삶을 투영해 본다.

3시 연주를 듣고 난 후 말씀하시기를 "바다를 바라보며 음악과 함께 사는 것 자체가 하늘의 축복으로 충분히 지금 이 순간 행복할 수 있다." 라고 말씀하신다. 그래도 구태여 '진정한 행복'에 대하여 말하라 하면 "나답게 사는 것"이라 답하고 싶다. 그런 나이가 되어서 일까? 적어도 이제는 내 삶을 들여다보며 슬픔과 기쁨, 행복과 불행, 허무라는 감정 없이 모든 것에 감사와 겸허함으로 삶을 받아들이고 싶다.

이별 파티로 이 세상 떠남을 받아들이는 노 성직자가 자신의 삶을 자기답게 살아가는 모습을 바라보며 나 또한 나답게 살아가는 진정한 행복을 위해 오늘도 새벽길에 만나는 가을바람을 온몸으로 휘감으며 걷는다.

또다른 음악세계 지휘자, 클라우디오 아바도

지난번에 스페인, 남미, 러시아의 음악을 소개했는데 이번에는 지휘자에 따른 음악의 변화를 나누려 한다. 음악과 함께 사람에 대하여 더 비중을 두고 나누고 싶다.

이제 조금 더 깊이있는 클래식 음악에 대한 전반적인 이야기를 해도 될 듯 싶다. 뜨거운 여름과 가을의 분위기에 들떠 있었던 감정들을 차분하게 가다 듬고 클래식 음악이 우리에게 주는 깊은 명상의 시간들을 갖고자 한다. 같은 작곡가의 음악이라도 어떤 음악적 해석을 했느냐에 의해 지휘자, 혹은 연주자에 따라 다른 느낌과 분위기를 만들 수가 있다.

제일 먼저 소개하고 싶은 지휘자는 클라우디오 아바도(K.Abado, 1933~2014)로 음악가 중에 카잘스(P.Casals, 1876~1973)와 함께 내가 존경하는 인물로 그의 삶과 인격이 음악을 대하는 태도에서 보여진다.

베를린에서 유학 당시에 만났던 지휘자이기에 더욱 그를 가까이서 만날 수 있었고 그의 음악에 심취될 수 있었다. 저녁마다 음악회에 가기 위하여 새벽부터 연습을 시작해야 했다. 한 시간 이상 줄을 서서 무대 앞쪽에 있는 좌석(코아석)을 구하는 이유는 가격이 싼 티켓을 구하기 위함도 있었지만 지휘자와 단원들의 표정을 가까이서 볼 수 있어 현장감이 있다는 점이 더욱 좋아서이기도 하였다. 특별히 어느 해인가 아바도가 지휘하는 말러 교향곡 전곡 연주를 들을 수 있었음은 유학 기간 중에 얻은 선물이며 큰 행운이었다.

아바도는 1989년에 독일 베를린 필하모닉 오케스트라에서 33년간의 종신 지휘자였던 카라얀에 이어 상임지휘자로 있게 된다. 카리스마 넘치는 카라얀과 완전히 다른 성향인 아바도는 그가 리허설 때 가장 많이 쓰는 단어는 "들어라(hear)"로 단원들의 개성을 존중하면서 소통과 경청의 리더십으로 이끌어갔다.

아바도는 밀라노를 대표하는 음악 명문가 출신으로 인문학적 소양을 갖춘 신중하고 온화하며 과묵한 성품을 가진 지휘자이다. 이태리 출신의 피아니스트 폴리니(M.Pollini)와 작곡가 노노(L.Nono)와 함께 뮤지카 레알타(musica/realta)를 결성하여 반파시즘 운동을 하였다.

유연성 있는 음악을 추구하여 경계를 허무는 공연을 시도하여 병원이나 교도소, 소년원 등 사회참여에도 적극적으로 참여하여 클래식 음악의 문턱을 낮추며 음악을 통하여 열린 마음을 갖게 하였으며 또한 예술가로서 미래 세대에 기여해야 한다는 책임감을 갖고 청소년 오케스트라 창단에도 힘을 쏟는다.

그 후 스위스의 아름다운 도시 루체른에서 2003년부터 루체른 페스티벌 오케스트라 예술감독을 맡으며 그는 말년을 보냈다. 그 당시 원숙한 음악 세계를 보여주어 '진실의 음악', '영혼의 음악'이라는 평을 들었다. 특별히 이 페스티벌은 각지의 유명 오케스트라에서 수석으로 활동하고 있는 단원들이 아바도와 함께 음악세계에 참여하고자 여름휴가를 반납하고 모이는 아주 특별한 축제였다고 베를린필에서 자신의 뒤를 이은 사이먼 래틀(S.Rattle, 1955~)에게 고백한다.

"내 병은 끔찍했어. 그러나 결과가 꼭 나쁘지만은 않았지. 내 안쪽으로부터 들려오는 소리를 듣게 되었으니 말이야. 마치 위를 잃은 대신 내면의 귀를 갖게 된 것 같았다네. 그 느낌이 얼마나 놀라운 것인지 설명할 수는 없지만 난 그때 음악이 내 삶을 구했다고 느낀다네"
–아바도평전, '조용한 혁명가'에서–

이제 클래식 음악을 들을 때에 작곡가가 누구인지, 그 곡을 연주하는 연주

자가 누구인지, 관현악 작품이라면 지휘자가 누구인지 알고 듣는다면 더 깊은 클래식 음악세계로 빠져 들어갈 수 있을 것이다.

진섬다리 물결 3

'20세기 최고의 지휘자', 헤르베르트 폰 카라얀

클래식 음악을 듣는 사람이라면 눈을 감고 카리스마 넘치는 표정으로 지휘하는 모습의 지휘자 카라얀(H.v.Karajan, 1909~1989)을 모르는 사람이 없을 듯하다. 19세기가 슈만, 브람스, 쇼팽, 리스트 등 피아니스트의 시대라면 20세기에 들어서면서 오케스트라의 확대로 인해 지휘자의 역할이 커지게 되는데 전문 지휘자들이 필요하게 되는 '지휘자의 시대'라 할 수 있다.

카라얀은 1940년대 LP 시대가 열릴 때에 레코드음악의 무한한 가능성을 보여 주었으며 1980년대 CD라는 새로운 매체를 알아본 사람으로 남들보다 앞서가는 시대감각을 갖고 있었다. 특별히 영상물 제작을 직접 기획하여 예술과 마케팅을 이상적으로 결합하여 대중들에게 클래식 음악을 가까이 접할 수 있게 한 클래식 대중화의 선구자라 할 수 있다.

모차르트의 고향인 오스트리아의 짤츠부르그에서 태어난 카라얀은 어렸을 때부터 음악적 소양을 갖게 되었으며 철저한 리허설을 통하여 눈을 감고 춤을 추는 듯한 무대 위에서의 자연스러움을 만들 수 있었다. 지휘자의 역할은 악기의 구성에 따라 만들어지는 소리의 색깔을 통솔력을 갖고 연주자들을 이끌어내어 음량의 세기나 표현의 정도를 끌어내야 한다. 음악사와 화성학, 대위법을 잘 알아야 하며 작곡가의 특징까지 잘 파악하고 있어야 곡을 잘 표현할 수 있다. 특히 모든 악기의 특성을 잘 파악해야 한다. 지휘자에 따라 서로 다른 음악이 나오게 되는 이유라고 할 수 있는데 카라얀의 음악은 매끄러운 음색이라 할 수 있다. 카라얀은 완벽주의적 성향이 있어 개성이

강하며 정확성과 객관성을 중요시하는 음악을 추구하였다.

뚜렷한 자신의 음악관에 따라 오케스트라와의 완벽한 연주를 끌어낸다. 그의 음악은 리듬과 음색에 중점을 두며 곡에 대한 연구와 철저한 연습을 통한 완벽함의 추구라 할 수 있다.

음악적으로 뛰어난 업적에도 불구하고 2차 세계대전과 체제의 변화 등 20세기의 급변기에 적응함에 대중들과 비평가로부터 칭송과 비난을 동시에 받기도 하였다. 무엇보다 그의 큰 업적은 인재 발굴이라 할 수 있는데 47세에 베를린 필하모닉의 상임지휘자가 되어 34년 동안 종신 음악감독으로 클래식 역사를 새로 쓴 그는 흑인, 여성, 아시아인 등의 편견 없이 탁월한 기량을 가진 연주자들을 발굴하였다.

흑인 최초의 프리마돈나 레온타인 프라이스(L.Price, 1927~)를 주역으로 무대에 세우기도 했다. 지난 제8회 오렌지노트에서 말한 바와 같이 보수적인 클래식 음악계에서 여성 지휘자가 오를 수 없는 영역인 지휘대에 마린 알솝(Marin Alsop, 1956~)이 지금에서야 여성 지휘계의 선두주자로 지휘를 하게 된 것처럼 당시 유럽의 오케스트라 단원들은 거의 남자 연주자들로 구성되었다. 이런 사회적 상황에서 카라얀은 클라리넷의 자비네 마이어(S.Meyer, 1959~)를 수석으로 앉혀 베를린필 최초의 여성으로 입단이 되었는데 단원들과의 갈등으로 인해 마이어는 결국 9개월 만에 오케스트라에서 나오게 되며 이 사건으로 인해 지휘자와 오케스트라의 불화가 가속된다. 그리고 그의 나이 80세 만난 한국의 소프라노 조수미의 가창력을 극찬하였다.

"카라얀은 음악에 시각적 편집의 개념을 도입한 최초의 아티스트"라고 문화심리학자 김정운은 그의 저서 "에디톨로지"에서 말하였는데 새로운 예술의 경지를 모색했음을 보여준다. 어린시절, 아침이 되면 집안의 모든 창문을 열고 카라얀이 지휘하는 베토벤의 교향곡을 들으며 눈을 뜨게 했던 아버지와 대학시절에는 서울 명동의 〈필하모니〉, 종로의 〈르네상스〉라는 클래식 음악감상실을 자주 들렀던 기억이 난다. 그곳에 걸려있는 카라얀의 모습을 바라보며 음악의 꿈을 품었던 시절이 아득하다.

징검다리 2

작곡가, 피아니스트, 반전 운동가로 활약한 번스타인,
20세기 대표 지휘자로
무너진 베를린 장벽에서의 1989년 지휘는 명장면

경계없는 자유인, 지휘자 레너드 번스타인

번스타인(L.Bernstein, 1918~1990)은 미국의 지휘자, 작곡가, 피아니스트로 독일의 카라얀과 함께 20세기를 대표하는 지휘자 중 한 사람이다.

대학 강연과 저술활동, 인권운동 참여 등 여러 분야에 걸쳐 많은 활동을 하였던 그는 인종차별과 베트남 전쟁에 대한 미군 참전 반대운동 등 경계없는 음악의 자유인으로 우리 사회에 많은 영향력을 끼쳤다.

클래식 지휘자이지만 같은 시대를 지낸 당시의 지휘자들과 대조적으로 대중적인 인기가 많은 소통의 리더십을 가진 지휘자였으며 뉴욕 필하모니의 상임지휘자가 되기까지 실내악과 관현악은 물론 뮤지컬 "웨스트 사이드 스토리(West Side Story)"등 영화음악에까지 작곡을 하였다. 활동 무대를 유럽으로 확장하여 빈 필하모닉을 지휘하게 되었고 교육자로서 청소년들에게 클래식 음악을 알리기 위한 "청소년 음악회"에서 피아노 연주 및 지휘와 함께 해설자로서 진행하는 모습을 보여주었다.

번스타인이 지휘하는 모습 중에 가장 기억에 남는 것은 1989년 독일의 베를린 장벽이 무너진 것을 기념하는 콘서트에서 자유를 기원하며 영국의 런던 심포니, 레닌그라드의 키로프 극장 오케스트라, 독일 드레스덴 슈타츠카펠레, 그리고 파리 오케스트라의 단원들과 함께 동서베를린 장벽에서 지휘하였던 연주이다.

그는 베토벤의 교향곡 제9번인 "합창"교향곡의 마지막 악장가사인 "환희

(Freud)의 송가"를 "자유(Freiheit)의 송가"로 가사를 바꾸어 연주하였던 자유로운 발상과 영혼을 가진 음악가이다. 또 하나의 기억은 미국의 현대음악의 거장이며 클래식의 새로운 패러다임을 제시한 조지 거쉰(G.Gershwin, 1898~1937)의 작품인 랩소디 인 블루(Rhapsody in Blue)를 그가 직접 피아노를 연주하며 오케스트라를 지휘하는 모습이다.

이 곡은 그의 대표적인 작품으로 거쉰 역시 클래식의 역사가 짧은 미국에서 지금까지 들어왔던 유럽의 음악과는 상당히 다른 가장 미국적인 색채를 만들어 내었다. 이 곡에서 가장 인상 깊은 부분은 클라리넷이 도입부인데 글리산도 주법으로 이는 음에서 음으로 미끄러지듯이 연주하는 방법을 말한다.

예술중학교에 다닐 때에 일주일에 한 번씩 음악회와 미술 전시회에 다녀와 감상문을 작성하여 제출하는 과제가 있었다.

음악회 프로그램 리플렛을 보며 연주자의 연주평 이외에도 연주복의 스타일이나 컬러 등이 음악과 조화를 이루는지, 연주하는 음악과 어울리는 화가의 작품이 어떤 것인지, 연주를 들으며 떠오르는 시구들을 적기도 하면서 상상력을 키워나갔다. 과제를 어느 정도 하고 나니 유럽과 미국에서 공부하고 돌아온 이들의 차이를 구별할 수 있었다.

독일이나 프랑스에서 공부한 이들은 연주복이 화려하지 않고 오직 음악에만 집중하는 경향이 있었고 반면에 미국에서 공부하고 온 이들은 무대매너가 뛰어나며 화려한 의상과 악세서리로 음악을 돋보이게 하는 경향이 있었다.

나는 유럽에서 공부한 이들의 음악에 대한 진지한 모습이 좋아서 독일로 유학 가리라 결정하게 되었고 그러다 보니 번스타인의 밝고 쾌활한 분위기의 연주보다는 카라얀이 지휘하는 진지한 연주를 좋아하였다.

지금 되돌아보면 음악에서도 편식이 심했던 것 같다. 기악곡을 좋아했고 성악도 오페라보다는 슈베르트의 "겨울나그네", 슈만의 "시인의 사랑" 등 독일의 가곡(Lied)을 더 좋아했다.

정신분석학자인 칼 융(Carl Gustav Jung, 1875~1961)이 말하는 중년 단계에 일어난다는 에난티오드로미아(Enantiodromia)의 현상일까? 이제는 음악뿐 아니라 취향이나 성향이 다른 사람이나 그 어떤 것에도 거부감 없이 대할 수 있게 되었다.

지나치게 편향되어 있었던 것들이 반대편의 방향으로 향하였을 때에 발견하는 것들로 인하여 지금의 자유함을 누리고 있다. 클래식이 가장 우월한 음악이라고 말하는 이들에게 "음악은 그 어떤 장르도 나름대로의 아름다움이 있다"라고 말한 번스타인이 모든 장르의 음악을 사랑한 것처럼 때로 가요를 들으며 가사를 음미하며 노래를 부르기도 하며, 며칠 전에는 뮤지컬 "킹키부츠(Kinky Boots)" 공연에 가서 탄성을 지르며 음악과 함께 신나게 춤을 추는 즐거움을 누렸다.

세계적인 한국의 지휘자, 정명훈

1970년대에는 카퍼레이드(car parade)가 많았다. 개발도상국인 당시의 한국은 미국 대통령이 한국을 방문하면 도로에서 태극기를 흔들며 환영해야 하는 때였다.

한국인이 세계적으로 두각을 나타내는 것이 드물었기에 외국에서 한국을 빛낸 이들도 공항에서 시청 앞까지 금의환향하였는데 초등학교 다닐 때의 기억을 떠 올려보면, 세계 챔피언을 획득한 27세의 홍수환 권투선수가 그랬고, 세계 3대 콩쿨 중 하나인 모스크바 챠이콥스키 콩쿨에서 한국인으로 최초로 2등을 했던 21세의 피아니스트 정명훈도 그랬다.

피아노의 신동이라 불렸던 정명훈은 7살 때 서울 시향과 협연했고 자신이 좋아하는 것을 하며 살아야한다는 어머니의 교육철학으로 8살 때 미국 시애틀로 이주하게 된다.

누나들인 바이올린의 정경화, 첼로의 정명화와 함께 세 남매로 구성된 정 트리오의 실내악 연주로 음악적인 분위기에서 10대의 시절을 보냈다. 이후 뉴욕에서 피아노와 지휘를 공부하였고 그의 나이 21세에 챠이콥스키 콩쿨에서의 우승 소식을 들었을 때, 음악을 전공하는 이들에게 큰 기쁨과 함께 동기부여를 부어 주었다.

LA필의 부지휘자를 맡으며 지휘자의 길을 가게 되는데 1989년 36세의 나이에 지금의 파리 국립 오페라인 프랑스 바스티유 오페라의 초대 음악

감독으로 10년을, 2000년에는 프랑스 방송 교향악단에서 활동하였고, 독일의 베를린 필, 영국의 런던 필, 이스라엘 필 등 객원지휘로 다양한 경험을 쌓으며 음악적 깊이를 더해갔다.

2005년 서울시향 예술감독 겸 상임지휘자로 오면서 한국의 음악계에 헌신하며 많은 영향력을 끼치게 된다. 음악에 있어서 철두철미함은 단원 평가제라는 시스템을 통하여 단원들의 체질 개선을 혹독하리만큼 훈련시켜 국내 오케스트라의 수준을 아시아 정상급 오케스트라로 성장시켰다. 외국의 뛰어난 연주자들을 객원으로 오게 하여 질적 향상을 꾀했으며 아직 한국에 알려지지 않은 작곡가들의 연주로 레파토리를 다양하게 하였다.

연봉 문제 등 공인으로서의 책임감에 대한 논란이 있었지만, 세계적인 지휘자들만 영입하는 독일의 음반 제작사인 그라머폰(Deutche Grammophon)과의 계약 등 그가 이루어놓은 성과는 국제적인 지휘자 정명훈, 아시아 최고의 지휘자 정명훈임을 인정해야 할 것이다. 그가 지휘하는 스트라빈스키(I.Stravinsky, 1882~1971)의 발레곡인 봄의 제전은 최고의 찬사를 받았다.

무용과 가장 밀접한 관련한 음악을 작곡한 스트라빈스키는 러시아 출신의 피아니스트며 작곡가로 다양한 스타일의 작곡으로 현대음악에 영향을 끼친 작곡가이다. 그의 대표작인 제1작인 불새(The Firebird), 제2작인 페트루쉬카(Petrushka)와 함께 제3작인 봄의 제전은 대규모 오케스트라를 요구하는 발레음악이다. 혁신적인 리듬과 관현악법에 의한 색채감으로 그의 예술에 대한 탐구와 열망은 그로 하여금 파블로 피카소(P.Picasso, 1881~1973)와의 예술적 교류를 갖기도 했다. 피카소는 스트라빈스키의 초상화와 "클라리넷을 위한 음악 스케치"가 있다.

70년대 한국의 모습에서 50년이 흐른 지금, 시대가 바뀌었다. 유학을 가지 않아도 세계무대에서 뛰어난 기량을 보이는 예술가들이 배출되며 이제는 한국으로 유학을 온다.

세계적으로 영리한 민족으로 유태인과 함께 한국인이 인정받고 있다. 피아노에 임현정, 조성진, 임윤찬. 바이올린의 정명화, 장영주, 양인모, 첼로의

장한나, 최하영 등 예술분야뿐 아니라 다양한 분야에서도 너무나 많은 한국인들이 눈부신 활약을 하고 있다.

진섬다리 4

천재적 소질로 두각, 최연소 LA필하모닉의 음악감독 취임
음악불모지 베네수엘라에서 '엘 시스테마(El Sistema)' 기적 일궈

음악으로 희망을 노래하는 지휘자, 구스타보 두다멜

지휘자 구스타보 두다멜(G.Dudamel, 1981~)은 베네수엘라 출신의 젊고 패기왕성한 클래식 지휘자이다.

그의 표정은 천진스럽고 장난기가 넘치는 눈빛으로 음악에 취해서 지휘를 한다. 점잖고 카리스마 있는 기존의 지휘자들과는 완전하게 다른 분위기로 그가 지휘하는 모습을 처음 보았을 때 생소하고 파격적이라는 느낌이 들었다. 자유분방함 속에서도 눈을 뗄 수 없는 그만의 개성이 있었으며 그 속에서 절제와 정확함이 있었다.

그는 청소년 무료 음악 교육 프로그램인 엘 시스테마(El Sistema)에서 바이올린을 배우기 시작하였다. 트럼본을 하는 아버지를 통해 어린 시절부터 음악의 세계를 만날 수 있었고 작곡에 이어 본격적으로 지휘를 공부하였다. 음악적 천재성은 일찍부터 두각을 나타내어 17세에 음악감독이 되었으며 독일에서 개최하는 말러 국제 지휘콩쿨에서 우승하였고, 2009년 그의 나이 28세 때 최연소 LA필하모닉의 음악감독에 취임하여 세계적 주목을 받기 시작하였다.

클래식 지휘 활동 외에도 영화음악 작업 등 다양한 모습을 보여주며 라틴 아메리카 출신답게 정열이 넘치며 개성이 강한 음악으로 많은 인기를 갖고 있는 지휘자다.

성격과 지능은 부모로부터 선천적으로 받은 유전자와 어린 시절의 환경에

의해 결정된다고 한다. 어떤 생각을 갖고 사느냐에 따라 사람마다 기운이 다른데 이곳에서 많은 사람들을 만나다 보면 긍정적인 에너지와 부정적 에너지를 갖는 두 부류로 나눌 수 있다.

힘들고 어려운 일이 있어도 그 무게에 짓눌리지 않는 사람, 몸이 아파 견디기 힘들어도 그루터기에 새 생명으로 움트는 싹을 바라보며, 절망 속에서도 희망의 줄기를 찾아내려 하는 사람, 슬프고 우울할 때에도 이 또한 지나가리라 받아들이는 사람, 자신이 알고 있는 지식이나 경험이 깊음에도 전혀 다른 세계를 받아들일 줄 아는 호기심 넘치는 사람, 억울하고 화가 머리끝까지 치밀어도 대화를 나누는 중에 풀어지며 자리에서 일어날 때에 나쁜 기운을 떨쳐 버리는 사람....

그런 사람들이 좋다. 만나면 즐거운 사람이 좋다. 다시금 새로운 힘으로 자신의 삶을 대하는 사람이 좋다.

지휘하는 손가락 끝에서 희망을 전달하는 두다멜은 밝은 미소와 생기 있는 표정으로 인간이 갖고 있는 모든 감정을 꾸밈없이 그대로 표현한다.

그의 음악은 살아 움직이며 그 모든 것들의 어우러짐이 절묘한 조화를 이루어 혹 비장한 곡일지라도 마지막은 해피엔딩으로 끝나는 소설처럼 희망을 품게 되며 빛을 발하는 에너지를 발산한다.

두다멜이 어린 나이에 감독이 되어 지휘했던 시몬 볼리바르 오케스트라 (Sinfonica Simon Bolivir Orchestra)와의 연주는 그의 삶을 보여주는 모습 그 자체이다.

클래식 음악의 불모지이며 범죄와 빈곤에 시달리는 베네수엘라는 한 사람으로 인하여 이제는 음악의 나라로 불리기 시작한다.

"마음껏 희망하라"

음악을 통하여 누군가에게 희망을 심어준다는 것, 베네수엘라의 수도 카라카스의 빈민가에서 11명의 아이들에게 음악을 통하여 사회를 긍정적으로

변화시키는 것을 목적으로 시작한 "엘 시스테마"가 지금은 30만 명이 음악을 배우는 곳이 되었으니 그 선한 영향력이 얼마나 아름다운가!

4월! 이 산 저 산을 황홀하게 물 들이고 있는 꽃들을 만나러 가는 계절, 장도가 조용한 이때에 겨우내 땅속에 있다가 이제 막 세상빛을 만나려 움트는 싹들과의 만남을 위해 고개를 숙인다.

사진작가를 통해
새롭게 발견하는 '장도'의 모습에 뭉클

장도의 제4기 입주작가인 임영기 사진가를 새벽에 만나면 하루가 활기차다. 젊고 부지런한 작가의 모습을 장도의 모든 살아있는 것들이 반기고 있다. 그들은 자신들의 숨은 속살을 보이듯 장도를 사랑하는 이에게만 보여주는 비밀스러운 곳을 작가에게 오픈하고 있음을 알 수 있다. 장도에 4년째 있는 나에게도 작가를 통해 함께 누리는 특혜를 누리고 있다.

어느 날, 작가를 따라 바닷가 아래로 내려가 만난 소나무를 바라보고 받은 감동은 놀라웠고 사진으로 담긴 그 모습을 보는 순간 먹먹해지는 가슴과 함께 내 눈 속에 저절로 고이는 눈물 또한 나를 너무도 놀라게 하였다. 그리고 걷잡을 수 없이 떠오르는 생각들이 순간 슬프지만 또한 아름답다.

하늘의 소식과 바다의 소식을 전달하는 메신저, 바닷물에 자신을 적시고 있는 가지들은 짠 기로 인해 누렇게 변해가고 있다. 위로 향하지 않고 아래로 가지를 뻗게 된 자신의 운명을 불평하지 않으며 주어진 상황을 묵묵히 받아들인다. 자식들 키우느라 힘겨운 우리네 부모님들처럼 주름살이 늘어지듯 점점 누렇게 변하며 볼품 없어지고 있지만 자신의 소명이라 감당하며 아무도 알아주지 않는 그 자리를 지키고 있다.

멀리서부터 장도까지 흘러온 바닷물이 세상의 소식들을 가지고 와서는 바닷물에 담긴 가지들에게 밤새워 들려준다. 온갖 이야기들을 듣고는 하늘을 바라보고 있는 가지들에게 세세하게 전한다. 이번엔 하늘의 소식들을 그들로부터 듣고는 다시금 바다에게 전해준다. 메신저 역할을 잘 감당하기 위해

귀 기울여 듣는다. 바다도 하늘도 전해 들은 소식들로 때로는 기뻐하기도 때로는 슬퍼하기도 한다.

서로 다른 세계에 있지만 공감할 수 있다는 것, 그럼으로 마음이 넓어지며 풍요로워진다는 것, 메신저 역할을 하는 보이지 않는 선한 손길들의 수고로움과 사랑이 짜디짠 바닷물에 몸을 담그고 있는 소나무 가지들에 투영된다. 어쩌면 우리가 그들에게 배워야 하는 덕목일 듯하다.

배고파 보지 않은 자가 굶주린 이의 고통을 모르듯, 아파보지 않은 자가 죽음을 향한 이의 마음을 모르듯, 그러니 나의 사연에 집중하기보다 주변의 메세지를 더 많이 들어야 함을 배운다.

이번에는 오직 자연의 소리를 들어본다. 작가가 그들에게 방해되지 않게 다가가서 바닷물과 언제 떠날지 모르는 가지들의 대화를 그 어떤 음악보다 아름다운 자연의 소리를 들으며 너무 알팍하고 너무 가볍고 너무 경박스러운 모습인 부끄러운 나의 거울을 비추어본다. 장도에 머무는 시간이 오래되어도, 그들을 닮아보려고 노력해도 변하지 않는 나의 본성이 장도의 생명체 앞에 더욱 또렷해질 뿐이다.

그래, 인정하는 것 자체도 대단하다 했지. 숨이 멎을 때까지도 깨닫지 못하는 이들도 있다고 했지! 그렇게 스스로를 위안하면서 또 고개가 뻣뻣하게 세워진다.

만날 때마다 더욱 거만해지는 유명한 사진작가의 작품에서도 감동되지 않는 나의 가슴이 깊이 숨겨진 나의 심연을 들여다볼 수 있게 하는 사진, 바닷물에 자신을 담그고 있는 작가의 작품을 바라볼 때마다 가슴이 적셔진다.

요즈음 잠깐씩 해가 떠오르는 순간들을 제외하고는 비가 내리거나 안개가 쌓이는 날들의 연속이다. 모든 것들이 아련한 실루엣으로 적나라한 모습이 보이지 않아 다행이다. 비가 내리고 바람이 불 때에는 자연의 소리에 귀 기울일 수 있는 절호의 기회이기에 스피커를 통해 나오는 음악을 켜지 않는다.

임영기 작가가 이번에는 장도에 있는 전망이 가린다고, 사람들이 걷는

길에 방해가 된다고, 사정없이 베임을 당한 그루터기에게 미안함을 가지며 속상해한다. 그들의 역사를 기록하기 위해 작가는 오늘도 부지런한 발걸음을 옮긴다.

장도 소나무

여름 휴가때 함부르크서 만난 브람스

이번 휴가는 지금까지의 여행과 다르게 아주 특별하게 보냈다.

나에게 여행의 의미는 새로운 곳으로의 장소 이동과 함께 좁은 안목과 시선을 넓히며 편견과 오만을 벗어나려 노력하는 것이었다. 그곳에 있는 이들과의 만남을 갖는 경우가 대부분이었고 어느 곳에 있던 근본적인 문제들을 안고 단지 새로운 숨으로 호흡하는 것이다.

지난봄에 한국을 찾아온 큰 딸이 이번에는 아무도 만나지 말고 손자 손녀와 시간을 보내며 그들에게 할머니의 추억을 만들기 위해 그녀가 살고 있는 독일의 함부르크에서 오직 그녀의 가족하고만 시간을 보내주기를 제안하는 것이었다. 흔쾌히 수락을 하고 그들이 지내는 삶의 방식대로 지내기로 하였다. 모든 SNS를 닫고 오로지 아이들과 함께하는 '지금 이 순간'에 충실해 보기로 했다.

두 자녀를 키우는 딸은 국제 경영학을 전공하여 잘나가는 커리어 우먼의 경력을 미련 없이 과감히 던지고 아이들과 온종일 함께하며 행복해한다. 워킹맘으로 정신없이 살아왔던 나의 육아 방식과 상당히 다른 모습이었다. 정호승의 시집 『슬픔이 택배로 왔다』를 챙겨온 것이 너무나도 적절하였다. 모든 통신을 의도적으로 두절한 상황에서 이제 막 떠오르는 어린 영혼들의 '일출'을 바라보는 경이로움은 "나에게도 발을 씻어야 하는 슬픈 시간이 찾아왔다..."로 시작하는 '일몰'이라는 시와 잘 어울려 머무는 동안 암송하기로 작정했다.

휴가의 반 토막이 지났을 때 아이들하고만 지내는 것에 미안했는지 엄마가 하고 싶은 것을 물어보는 딸에게 브람스를 만나고 싶다고 하여 독일의 항만도시 함부르크(Hamburg)가 고향인 브람스(J.Brahms, 1833~1897) 뮤제움을 찾았다.

브람스는 바하, 베토벤에 이은 3B (Bach, Beethoven, Brahms)로 클래식에 있어서 고전음악의 정통으로 이어지는 작곡가이다. 평생을 독신으로 살면서 스승인 슈만(R.Schmann)의 부인인 클라라와의 플라토닉 사랑은 모두가 잘 알고 있는 음악가들의 러브스토리다. 그는 2개의 피아노 협주곡을 작곡했다. 그중 제2번은 말년의 곡인데 노대가의 관조적인 모습을 담고 있다.

이 협주곡은 일반적인 3악장이 아니라 4악장으로 구성되어 있고 솔로 악기인 피아노의 기량을 과시하지 않아 마치 교향곡의 분위기를 준다. 첫 시작에서 멀리 아련하게 들려오는 혼(Horn)의 음색은 정말 매력적이다.

마치 이제 떠날 준비를 알리는 듯하다. 오랜만에 내면적이고 관조적인 브람스의 음악과 여름휴가임에도 일찍 찾아온 독일의 깊은 가을, 정호승 님의 시와 에너지 넘치게 움직이고 있는 아이들의 사랑스런 목소리의 조화로움을 느끼면서 딸의 제안을 받아들이기를 잘 했다는 생각이 든다. 슬프지만 전혀 슬프지 않은 슬픔이 택배로 와준 여름휴가를 화려하지 않지만 북독일의 영향을 받은 순수함과 소박함이 담겨있는 브람스의 음악을 가슴에 담으며 걷는다.

아이들과 함께 호숫가에서 수영을 할 때에도, 조랑말을 타며 숲속을 걸을 때에도 핸드폰 속의 세상을 들여다보는 대신에 이제는 점점 더 암송이 어려워지고 있지만 정호승의 '일몰'을 계속 입안에 담는다.

"나는 사라질 때까지 사랑하는 것을 두려워하지 않는다...."

여행에서 돌아와서도 그 여운은 남아있어 "일생에 단 한번 일몰의 아름다움을 위해 두 팔을 벌린다."의 시구를 장도에서 읊조리고 있는 나를 발견한다.

얼마 전 사랑하는 아내를 떠나보낸 친구에게 선물해 주고 싶은 마음이 들어 주문하려는데 주변에 자신의 발을 닦으며 멋있는 노년을 보내고 있는 이들도 생각나고 곧 환갑을 맞이하여 멋진 파티를 준비하고 있는 이들 또한 떠오른다. 주변에 '일몰'의 순간이 아름다운 이들과 함께함이 감사하다. 떠오르는 이들에게 시집을 선물하며 이 가을을 맞이한다.

일 몰

정호승 詩

나에게도 발을 씻어야 하는 슬픈 시간이 찾아왔다
깨끗이 발을 씻고 새 옷을 갈아입고
당신이 찾아오기를 기다려야 하는 시간이 찾아왔다
그동안 해가 지면 기쁜 마음으로 당신의 발을 닦고
당신의 발에 입을 맞추었으나
오늘은 나의 발을 닦고 고요히 당신을 기다린다
해는 지고 노을 속으로 새 한 마리 날아간다
나는 사라질 때까지 사랑하는 것을 두려워하지 않는다
일몰의 순간에 굳이 일출의 순간을 생각할 필요는 없다
일몰의 아름다움이 없으면
일출의 아름다움 또한 존재하지 않으므로
일생에 단 한번 일몰의 아름다움을 위해 두 팔을 벌린다
오늘도 당신을 기다리는 일몰의 순간은 찬란하다

장도 처녀바위 2 일몰

칠레에서 온 친구

　친구가 오기 일주일 전부터 하루하루가 설레는 마음이었다. 그는 초등학교 동창이었지만 정작 그 시절에는 만난 적이 없었다. 친구는 클래식 기타를 전공하기 위해 독일에 왔는데 그의 가족들이 오기 전에 몇 달 동안 같은 집에 살았었다. 나는 당시 유치원에 다니는 큰 딸과 둘째를 임신하고 있어 친정 엄마가 와 계셨다.

　비 오는 어느 날, 큰 딸이 장화를 신고 물장난을 치는 모습을 보고 초등학교 때 나의 모습이 연상되어 혹시나 해서 물어보았단다. 그의 예민함으로 놀랍게도 그때 우리는 초등학교 동창인 것을 알았다.

　유학 생활이 끝난 후 우리는 각자의 길을 걸어갔고 그를 삼촌이라고 불렀던 아이들이 그의 소식에 대하여 궁금해했다. 성악을 전공한 그의 누이를 통하여 그의 소식을 듣게 되었다. 가족 모두가 칠레 산티아고로 이민을 갔던 것이다.

　세월이 흘러 30년 하고도 3년이 지났다. 아니 벌써 그렇게 흘러가 버렸다니, 그 세월이라는 녀석의 정체를 만나고 싶었다. SNS를 통해 연락을 하기 시작하였는데 그가 한국을 온다는 소식에 가슴 설레었다. 치열하게 살았던 삼십대에 만나 한참의 공백 후에 만나는 것이기에 확연하게 구별될 것들이 궁금하였다. 간간이 들려오는 소식들도 있었지만 친구의 모습을 바라보며 지난 33년의 흐름이 어떻게 짜여졌는 지 말이다.

그리고 만났다. 며칠 동안 그와 함께한 시간들 속에서 함께 한 이들과 들었던 음악은 놀랍게도 한국의 가요들이었다. 유학시절 추적추적 비 내리는 날이면 모여 고향이 그리워지면 대학 남자 동창과 후배들은 조용필(1950-)의 노래를 부르곤 했었다. 클래식을 전공하는 이들이 가요를 부르는 모습이 약간은 낯설었지만 어느 정도의 공감하는 부분이 있었던 것 같다. 이번에 그때와 비슷한 상황이 연출되어 의아스러웠다. 함께한 이들과 우리 모두는 가요의 노랫말에 흥얼거리며 지난 세월의 흔적들을 더듬고 있었다. 함께한 나흘 동안 '세월'의 모습은 덧없음과 유한함, 그리고 냉정함이었다.

얼마 전만 해도 친정엄마께 그에 대하여 이야기를 꺼내면 참 재미있고 친절하며 유머 있었던 사람으로 보고 싶어 하셨다. 그를 바라보며 반가워 하시며 기쁨의 눈물을 짓는 엄마를 바라보며 세월의 덧없음을 느꼈다. 누구도 비껴갈 수 없는 젊음의 노화와 기억력의 쇠퇴로 인한 삶의 유한성, 그리고 순서가 정해져 있지 않지만 머지않아 우리 모두 이 세상 떠남을 인정해야 하는 냉정함이 눈물 속에 담겨있었다.

이렇게 나이가 들어 만나니 참 좋다. 예술에 대한 끊임없는 대화에 시간 가는 줄 모르며 즐거워하였다. 더욱이 강종열 화백님과의 만남과 그 분의 작업실 방문은 친구를 무척 기쁘게 해 주었다. 부와 명예와 권력 등 서로가 가진 것들에 휘둘리지 않고 결국 돌아가는 길은 누구나 빈손으로 가야함을 알 때가 되어 만나니 참 좋다. 그저 다시 만날 수 있음에, 아픔 있었던 지난 시간들도 무심하게 나눌 수 있음에 감사하다.

얼마 전 사랑하는 아내를 떠나보낸 친구의 슬픔을 리스트의 음악으로 마음을 나누었다. 나흘 동안 과거와 현재를 넘나들며 이제 남은 시간들을 기쁘게 보낼 수 있는 일들에 대하여 더 많은 이야기를 나누며 다시금 각자의 길로 걸어간다.

조용필의 '바람의 노래' 가사처럼 "내가 아는 건 살아가는 방법뿐이야... 이제 그 해답이 사랑이라면 나는 이 세상 모든 것들을 사랑하겠네"

친구여! 다시 만날 수 있기를 기대하며 잘 가시게.....

창작스튜디오 앞 요트

장도입주작가 임영기의 '사람'이 담긴 사진전을 보고

작가의 시선은 '사람들'이었다. 지난주 4기 입주작가 임영기 사진작가의 오프닝이 있었다. 지금까지의 입주작가 중 가장 많이 대화를 나누었고 장도의 곳곳마다 더 깊이 알게 해 주었기에 축하하는 마음으로 기꺼이 오프닝 사회를 맡았다. 작가는 작업 정신이 투철하여 어느 때는 진섶다리, 어느 때는 소나무를 또는 바위를, 장도의 바람과 구름을 카메라에 담느라 새벽이고 밤이고 장도의 자연과 사랑에 빠진다. 그러나 결코 그는 잊지 않고 있다, 그 안에 사람이 있다는 것을.

오며 가며 만나는 장도의 사람들, 경비실의 아저씨들과 청소하시는 미화원님들, 무엇보다 장도의 주인들이었던 분들에게 다가가는 모습들이 그 어떤 작품들보다 감동을 주는 장면들이다.

언젠가 보았던 SF 영화 그녀(Her)가 생각나 쉬는 날, 다시 보았다. 메마른 인간성으로 살아가는 지금의 때에 AI와 사랑에 빠지는 내용이다. 대필 작가인 주인공은 타인의 마음을 전해주는 일을 하고 있지만 정작 본인은 아내와 별거 중이며 외롭고 공허한 삶을 살고 있다. 자신의 말에 귀 기울이고 이해해 주는 인공지능 사만다에게서 행복을 찾으며 그녀를 사랑하게 되면서 깨닫게 되는 것은 결국 아내에게 향한 미안함과 감사함의 마음이다. 그녀에게 사랑의 메시지를 보내는 것으로 영화는 끝을 맺는다.

낙엽이 뒹구는 이 계절에 나의 주변의 사람들을 돌아본다. 아침 창가에 이제는 차가워진 바다를 바라본다. 떠오르는 이들이 있는지, 그들을 사랑

하는 지, 우리는 모두 외로운 섬, 무엇을 해도, 아무리 과학기술이 발달해도 결국은 사람이다.

이제는 장도 전시관에서의 전시 내용에 따라 야외 음악뿐 아니라 카페 내의 음악, 그리고 한낮의 음악, 3시의 연주도 서로 연관성이 있게 선별할 수 있는 디테일도 갖게 되었다. 어떤 이들이 오느냐에 따라 연주할 곡목이 달라진다. 나 역시 사람에게 관심을 가지려 노력한다. 임작가는 작업을 하다 머리를 식힐 때에는 카페에 와서 한낮의 음악, 오후 3시 음악을 들을 줄 아는 감성을 가졌기에 그의 작품들은 한층 더 따뜻하다.

장도 사랑의 결과물이 전시관에서 지금 전시 중이다. 예울마루 이승필 관장도 그 하나하나의 작품을 꼼꼼하게 바라보느라 관람하는 데 두 시간이 걸렸다고 하면서 다시 관람한다. 이 관장에게서도 역시 장도에 관한 관심과 사랑이 전해진다.

독일의 국민가수인 헬렌 피셔(Helene Fischer, 1984~)의 아베 마리아 (Ave Maria)의 가사가 와 닿아 외로울 때 마다 들었던 노래이다. 바람이 겨울이 다가오고 있음을 알리고 있는 이 때에 그녀의 노래를 들으며 가슴을 넓게 열어본다.

아베 마리아
오늘날 외로운 사람들이 참 많지요.
이 세상엔 참 많은 눈물들이 있지요.
외로움에 충만한 밤들도.
모든 이가 다정함이 충만한 꿈을 꾸길 바라지요.
그리고 가끔 몇 마디 말이면 충만하지요.
더 이상 그렇게 외로워하지 않고
낯선 이가 친구가 되고 커다란 근심은 작은 것이 되지요.
아베 마리아
밤새 가는 여행은 멀지요.
별들에게로 가는 길은 아주 많이 있지요.
모든 이가 자신을 지탱할 손 하나를 찾지요.
어쩌면 모든 사람이 그대처럼 슬플지 몰라요.
이리 와서 그 사람에게 다가가 보세요.
오늘 밤 그대의 문을 닫지 말아 주세요.
그대의 가슴을 아주 넓게 열어 보세요.
그리고 다른 사람의 온기를 느껴보세요,
이 추운 계절에.
아베 마리아

장도 창착스튜디오 100인 인물 프로젝트

진섬다리 물결 4

진섬다리 물결 4 재해석 작업 만다라

피사체에 대한 무의식적인 교감에 따른 재해석을 만다라로 표현.

*만다라 : "깨우침"

한주연 출판기념회
글과 그림으로 만난 또 다른 '도성마을 애양원'
에그갤러리의 '도성비가' 전시 후편으로 펴낸 책

한주연 작가의 '물없는 바다를 건널 때'

비가 온다는 예보가 있었지만 회색빛 하늘에 묵직한 구름이 머물고 있어 장도에 있는 모두가 한 번 쯤 진지해지고 싶은 그런 날, 아직은 비 내리지 않는 차분하고 바람 부는 날, 그녀를 만났다.

지난달, 바쁘게 진행한 행사를 끝내고 이제 좀 쉬려했지만 하늘은 늘 깨어 있으라 한다.

작가의 깊은 눈빛을 바라보며 대화를 나누는 중에 10년 만에 세상의 빛을 보게 된 책, 그녀의 삶이 오롯이 담겨 있는 책을 예감(Artistic Feeling) 19회에서 알리고 싶어졌다.

그녀가 가자마자 조심스레 첫 장을 열어 본다. 창밖에 보이는 섬들이 그녀의 그림 속에 버무려지며 나에게로 다가온다. 이제는 옅어져버린 오랜 슬픔이, 마음의 동요가 없는 무심함이, 소리 없이 잊혀진 기억 속으로 안개처럼 퍼져 나간다. 작품 '비'에 "움직일 수 없어서 비를 맞고 있었지"라고 쓴 그녀의 글과 그림에 나의 시선과 마음은 멈추고 만다.

그림을 읽고 또 읽는다.

그랬었지. 어찌할 바를 모른다는 것. 그저 나에게로 쏟아지는 엄청난 무게의 슬픔에 짓눌려 꼼짝할 수가 없었던 적이 있었지. 그냥 하염없이 비를 맞을 수밖에 없었던 나의 모습이 그녀의 작품 속에 스친다.

『물 없는 바다를 건널 때』라는 제목을 가진 그녀의 책은 1부에는 '도성마을 풍경', 2부에는 '야생의 심장 가까이'로 구성된 그림이 있는 책이다. 그녀가 말한 바 "지극한 슬픔을 견딘 단독자의 삶"이 글과 그림 속에 녹아 있다. 침몰된 배에서 오랜 세월 묵혀있던 보물처럼.

작가는 13살 어린 시절에 애양원에서 만난 한센인들을 기억 속에 떠올리며 오랫동안 떠나 있었던 고향에 발걸음을 내딛기 시작했다. 주기적으로 한센인들이 정착하고 있는 도성마을에 머물면서 그들의 처절했던 시간들을 아픈 마음으로 함께 하였다.

지난봄, 그곳에 있는 에그 갤러리에서 '도성비가'의 전시를 열었다. 그리고 이번에 출판하게 된 것이다.

몇 년 전, 애양원을 지나 도성마을에 있는 도성교회에서 짧은 몇 개월 동안 주일예배 반주를 했었던 기억이 있다. 예배가 끝난 후에 그곳에 사는 아이들 모두에게 피아노 레슨을 해 주었는데 그들 스스로가 예배 반주를 할 수 있도록 하기 위함이었다. 천진스러운 아이들에게서 나오는 희망과 웃음소리 속에서 소외된 저들이 결코 버려지지 않는다는 것을 마음속에 간직하기를 교회 십자가를 바라보며 기도했었다.

"창고"와 "마이 룸"의 작품에서 보여주는 소외와 단절 속에서도 도성마을에 보이는 아마린스(Amaranth)의 꽃말처럼 불멸과 영원을 염원하며 오랜 세월 동안 피고 지었으리라.

그림과 글, 그리고 음악이 함께 한 토크 콘서트는 그녀가 떠난 후에도 진한 여운이 남아 있었다.

작품 "고래"에서 그녀가 쓴 시에서 작가의 삶이 보인다.

매일 그림을 그리는 일은
석류 속에서 익고 있는 심장을 찾아보는 일.
네가 두고 간 옷을 입어보는 일.
모래에 발을 적시고 머리끝부터 젖어보는 일.
매일 그림을 그리는 일은
선과 면이 소환하는 기억을 따라가는 일.
한 명을 이해하기 위하여 열 명을 만나보는 일.
거미와 시냇물이 다르지 않다는 것을 아는 일.
그리하여 한 곳에 모인 침묵들이
저녁의 뒷골목을 완성하는 일.
매일 그림을 벽에 채우는 일은
하루씩 낭떠러지나 급류에 빠져보는 일.
아찔한 낭떠러지에 수많은 문을 만드는 일.
그 낭떠러지를 열고 나가는 일.
그리하여 매일 그림을 그리는 일은
돌 하나를 앞에 두고
돌의 침묵과 돌의 악천후와 잠재력을 믿는 일.

이 시를 나에게도 적용해 본다.

매일 새벽 피아노 앞에 앉는 일은
어제 만난 그녀의 긴 손을 건반에 올려 보는 일.
그녀의 고래 등에 업혀 포르투갈 대서양 끝 데카 곶까지 가는 일.
오는 길에 박혀있는 슬픔 한 개 바다에 던지고 오는 일.
매일 쇼팽의 곡을 연주하는 일은
움직일 수 없어서 비를 맞고 있었던 때를 기억하는 일.
누르지 않은 건반에서 들리지 않는 음들을 찾아내는 일.

라흐마니노프(S.Rachmaninoff, 1873~1943)의 보칼리제(Vocalise)가 그녀의 그림에 얹혀진다. 보칼리제는 무언가(無言歌)로 가사가 없는 노래이다. 이 곡은 14개의 노래로 푸시킨(A.Pushikin, 1799~1837) 등 19세기 러시아의 시인들의 시에 붙인 곡인데 마지막 14번째 곡만이 피아노 반주와 함께 가사 없이 모음으로만 부르는 성악곡이다. 저 가슴 밑바닥에서 나오는 신음의 소리로, 말이 없는 언어로 모든 것을 함구하며 '물 없는 바다'를 건너간다.

작가가 그림과 글로 던지는 파문은 다시금 나를 곧추세운다. 의식을 명료하게 하며 내게 다가오는 죽음을 잘 맞이할 준비를 하게 한다.

오늘도 피아노 앞에 앉아 누르지 않은 건반에서 들리지 않는 음들을 찾는 작업을 멈추지 않으려 한다.

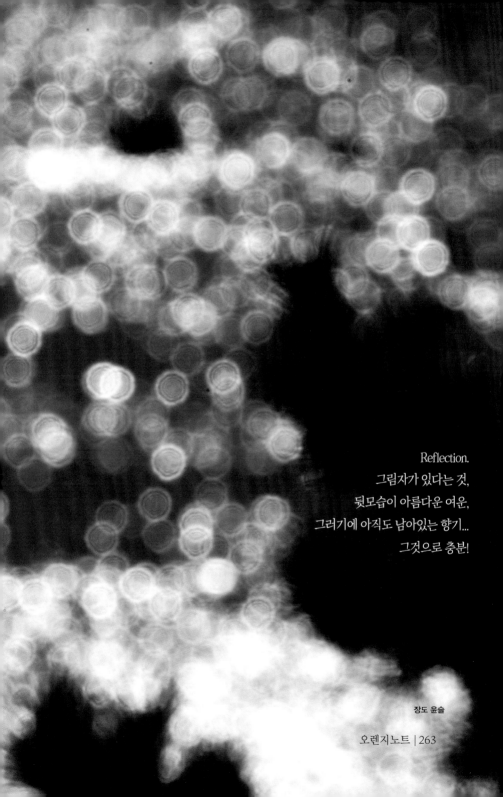

Reflection.
그림자가 있다는 것,
뒷모습이 아름다운 여운,
그러기에 아직도 남아있는 향기...
그것으로 충분!

장도 윤슬

4년을 함께 보낸 '소년' 장도가 이젠 청년의 섬으로

한낮의 음악, 오후 3시... 커피를 마시기 위해 10분을 기다리는 카페는 많지만 음악을 듣기 위해 10분을 기다리는 카페는 특별하다.

겨울 햇살이 카페 깊숙이 자리 잡고 있는 날, 월요일 휴무 후 첫날. 이시간과 공간이 나를 위한 듯 오전내 장도가 약간의 나른함과 함께 조용하다. 청소하시는 여사님들도 내려가시고 장도 전시관의 전시도 끝나 아무도 없는 이때 장도가 나에게 은밀하게 말을 걸어온다.

어떤 이끌림에 의해 아무도 없는 조용한 이 시간에 다시 피아노 앞에 앉아 새벽에 연습했던 "방랑자 환상곡(Wanderer Fantasie)"중 2악장의 첫 음을 햇살에 얹혀 놓는다.

울려 퍼지는 화음들이 관객으로 앉아있는 햇살들과 하나가 되어 잔잔한 미소를 짓고 있다.

겨울엔 슈베르트의 가곡을 자주 듣게 되는데 4악장으로 이루어진 이 곡중 2악장은 그의 가곡 '방랑자(Der Wanderer)'의 주제 선율을 사용하였기에 '방랑자 환상곡'이라 불린다.

그는 낭만주의 초기에 활동한 작곡가로 고전주의에서 만들어진 형식들 속에 낭만주의 음악의 특징인 서정성과 자유로움과 환상적 감성을 넣으려는 시도를 하였다. '환상곡'이라는 이름이 붙어있지만 전통적인 소나타 형식이며 전 악장에 걸쳐 단일 주제가 순환형식으로 되어있다. 이 조용한 아침에

특별히 2악장의 선율 속에 노래 속의 주인공이 황량하고 허무한 세상을 홀로 살아가는 외로운 모습이 그려진다.

"이곳의 태양은 내게 너무 차갑게 느껴진다
꽃은 시들고 삶은 오래되고,
그들이 하는 말은 공허하게 울린다.
나는 어디서나 이방인이다."

시와 음악을 통해 표현되는 깊은 사고와 고상함을 보여준다. 이 곡의 아름다움에 빠진 리스트가 말하기를 "이곡의 2 악장은 심오한 마음으로 매우 느리고 애절하게, 감상적으로 쳐야 한다"라고 말했다.

이어 나오는 3악장과 4악장에서는 슈베르트의 꿈과 희망이 담겨있어 긍정적이며 역동적으로 마무리한다. 짧은 방랑을 통해 한 단계 성숙해진 모습으로 곡이 마무리 된다. 쓸쓸하고 자조적인 마무리가 아닌 긍정적이고 진취적인 모습이 좋다.

장도에 처음 왔을 때의 모습은 소년이었다. 새로 구입하여 놓인 피아노도 낯설었고 카페에서의 문화행사도 여러 방향으로 시도하며 진행해 왔다. 피아노치는 바리스타로 실무적인 일도 이제는 익숙해졌고 직원들과의 소통에서도 큰 문제는 없다. 이제 4년이 지나고 보니 장도가 어느덧 청년의 모습처럼 건강하고 활기차다.

장도에서의 삶은 감사이며 축복이다. 이곳을 기억할 때 입가에 미소 지으며 이곳에서의 추억을 기분 좋게 되돌아볼 것이다. 그래서 지금 이 곳에 머무는 이 때가 참으로 감사하다. 음악을 통해 생명 살리는 일에 동참했음에 또한 감사하다.

"난 내 예술로 사람들을 어루만지고 싶다.
그들이 이렇게 말하길 바란다.
마음이 깊은 사람이구나.
마음이 따뜻한 사람이구나."

고흐(V.V.Gogh, 1893~1890)가 한 말이다.

나도 그렇게 기억되기를 원한다. 장도에서 피아노 연주를 들었던 이들에게 위로가 되었기를 바라며 아침 연습 때에 산책을 하는 이들이 지나가며 음악을 들었던 순간들을 기억하기를 바란다.

인생이 홀로 가는 방랑자이지만 열정을 품고 새로운 것들을 꿈꾸며 이 한 해도 활기찬 마무리를 하려 한다. 장도가 나에게 은밀하게 말을 걸어온다.

또 한 해가 지나간다고, 올 한 해도 장도에서 잘 지내고 있는지, 장도에서 받은 따뜻한 사랑을 누구에겐가 아낌없이 나누어 주고 있는지...

슈베르트의 '방랑자 환상곡'을 들으며 힘찬 마무리를 위하여 오늘도 연습한다.

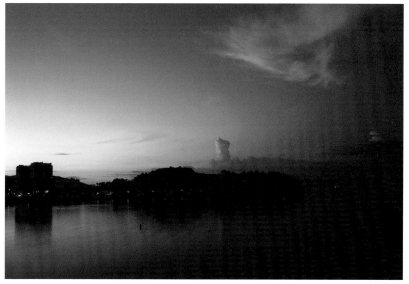

소년 섬 장도

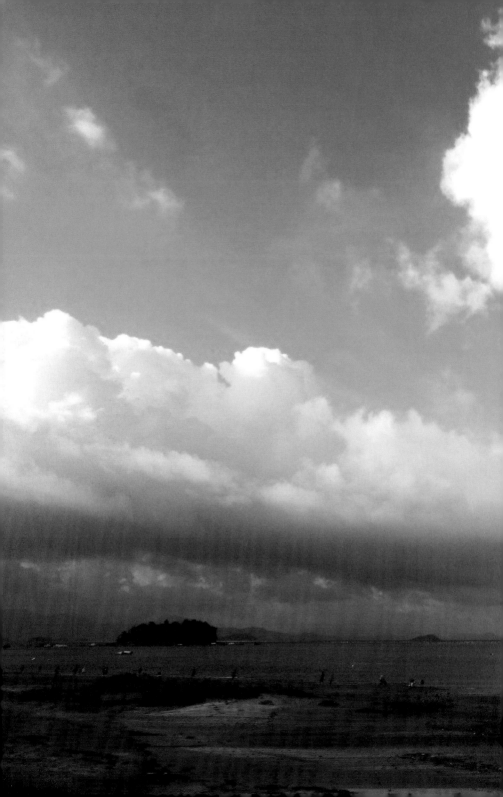

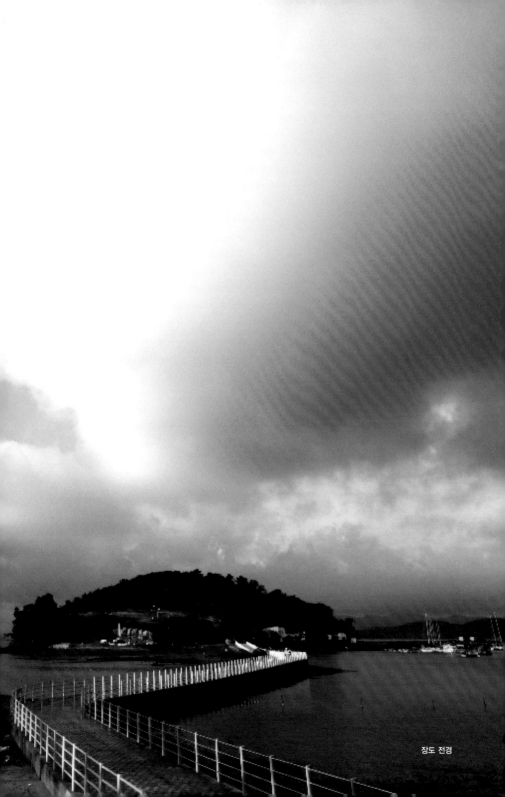

장도 전경

7회에 걸쳐 장도의 본질 3H(Healing, Hope, Happy) 추구해
섬 어르신들과 함께한 '복지' 주제 프로그램 감명
소외된 섬 주민 위한 문화예술복지 필요성 절감

'바람이 전하는 음악' 이 있는 가을 장도

매년 맞이하는 가을바람이 다른 것은 바람을 맞는 대상인 내가 달라졌기 때문이리라. 봄바람이 생명의 호흡을 가져온다면 가을바람은 생명의 존재 이유를 생각하게 한다.

장도아트카페에서 지난 8월부터 시작한 "3H in Jangdo" 프로그램이 7회에 걸쳐 석 달 동안 진행되었다. 3H는 예술의 섬 장도의 기본정신으로 힐링(Healing), 희망(Hope), 행복(Happy)를 의미하여 이것들은 예술의 섬에서 찾을 수 있는 보석들이다. 청소년과 여성, 그리고 섬에 계시는 어르신들을 대상으로 진행하였는데 벅차기는 하였지만 매회 보람있었다.

더운 여름 바람을 맞으며 시작했는데 어느덧 바람의 모습이 달라지는 가을이다. 이 가을의 바람이 내게 전하는 말을 아침 산책길에 귀 기울여 듣는다.

해안통 갤러리를 5년 동안 운영하면서 어설픔의 시작과 시행착오를 거친 프로그램들을 통한 기쁨들, 그리고 나름의 보람을 느끼며 마무리를 하면서 깨끗하게 접고 새로운 삶을 꿈꾸며 독일로 떠났었다.

다시 돌아와 이곳 장도에서의 생활을 하게 될 줄은, 더욱이 커피를 내리며 피아노를 치는 바리스타의 삶은 나의 계획에 없었기에 장도에서의 첫해 역시

좌충우돌로 정신없는 한 해를 보냈다.

매입 매출, 부가가치세, 재고 현황, 근로조건 등 낯선 언어들과 숫자들에 익숙해지기까지 시간이 걸렸고 그러면서도 아트카페의 특성을 살리고자 문화예술 프로그램도 신경 썼다. 그렇게 시간이 흘러 4년째 장도에 머물고 있다.

장도에서의 모든 프로그램은 무엇보다 자연과 함께 한다는 점에서 특별하다고 할 수 있는데 정서가 메마른 이들도 행사에 참여하고 돌아갈 때의 모습은 사뭇 달라져 있음이 확연하게 나타난다.

7회에 걸친 행사 중 가장 감명 깊었던 것은 제도라는 섬에 계시는 어르신들과 오랫동안 장도가 삶의 터전이었던 어르신들을 모시고 진행하였던 제3회 "감사합니다"였다.

어르신들께서는 문화행사에 초대받은 손님으로 곱게 단장하고 섬에서 또 다른 섬으로 오셨고 잔디밭에서 유진 청소년 오케스트라의 음악을 듣는 모습들이 천진스러웠다. 진정한 섬복지를 위해 헌신하고 계시는 여수시민복지포럼 임채욱 이사장님을 강사님으로 모셨다. 다과비만 있고 식사비의 예산은 없는 지원 사업 인지라 임 교수님께서 어르신들 점심 식사를 자비로 대접하며 강의료까지 다시 돌려주시는 것이었다. 오랫동안 몸에 배인 봉사정신은 또 다른 감동이었다.

그런가 하면 장도 제4기 입주작가는 섬 어르신들께서 새벽 첫배로 나오시니 시장하실 거라며 환한 미소를 띠며 떡 상자를 들고 오며 입주작가 전시를 준비하느라 바쁜 중에도 그분들의 장수사진을 찍어드렸다. 작가 역시 오랫동안 섬에 계시는 어르신들을 위하여 사진을 찍어 드리는 봉사를 해왔기에 익숙하다.

장도에서 평생을 사셨던 정종현 어르신의 따님이신 미순씨는 여수시 건축과에 근무하는데, 아버님을 모시고 장도 바다를 바라보며 음악을 들을 수 있음에 눈물을 글썽이며 감동하는 모습에 바라보는 이들도 숙연해졌다. 사람들이 어우러지는 장도에서의 잊을 수 없는 아름다운 장면들이다.

도시에서 부는 바람과 자연 속에서의 바람은 사뭇 다르다. 혼자 있을 때와 내 옆에 누군가가 있을 때의 바람도 다르다. 섬 또한 같은 이치로 말하자면 어렸을 때부터 섬을 바라보며 수영을 했던 이에게는 섬이 사랑스럽고 친근하다고 하지만 도시에서 자란 나에게는 바다를 좋아하면서도 두렵고 외로운 것이 섬이라고 생각했었다.

장도라는 섬에서 이렇게 지내다 보니 삶의 터전이었던 섬에서 평생을 보내시며 지켜주신 어르신들께 감사한 마음이 진정으로 들었다. 그리고 나에게도 이제는 더 이상 섬이 낯설지 않은 곳이 되었다. 장도에 비가 내릴 때에는 빗줄기의 소리를 듣기 위해 야외 음악을 켜지 않듯이 이 가을날, 바람이 전하는 소리를 듣기 위해, 자연의 소리를 온몸으로 세심히 듣기 위해, 낙엽 밟는 소리와 소나무를 스치는 바람 소리를 듣는다. 오직 바람에게서 들리는 음악을 듣는다.

나 자신이 변하기에 지난해와 올해가, 어제와 오늘이 매 순간 다르게 들려오는 바람 소리를 통하여 바람 속에 그려지는 나의 자화상을 바라본다.

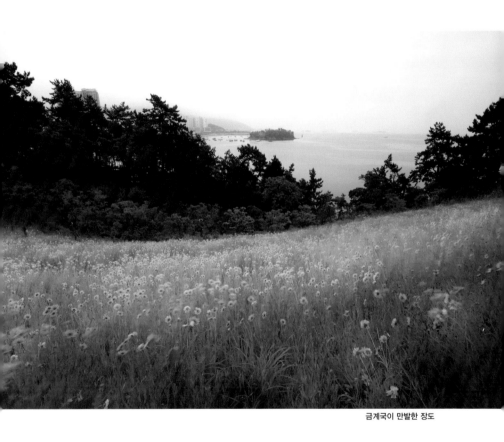
금계국이 만발한 장도

모차르트, 환타지(Fantasie)
귀한 인연을 엮어주신 신의 섭리에 감사하며

자연이 주는 비밀스러운 선물, 겸허함

눈이 비가 되어 온 대지를 촉촉하게 적시는 이때,
생명을 호흡하며 지난 겨울을 담는다.
진섶다리 잠기는 날, 홀로 맞이하는 이 아침에
내가 좋아하는 시가 떠오른다.

겨울 산 겨울 숲

-이승필-

잎이 져 보면 안다.
지난 여름 하늘 닿을 듯
욕심부리던 잎새의 헛헛함을.

잎이 져 보니 안다.
햇빛 독차지하려 죽기로 싸웠던 이웃도
나와 같은 나무임을.

잎이 져 서야 안다.
한껏 부러워 시샘 나던 산꼭대기 나무가
나보다 더 왜소함을.

잎이 진 뒤에야 안다.
잎새로 답답하던 너와 나 사이에
바람길 눈길이 있다는 것을.

잎이 지면 안다.
마음 어디쯤에 봄 길 다독이는 겨울산이
왜 이렇게 눈 맑은 그리움인지를.

시를 지은 이는 언제나, 누구에게나 감사와 기쁨의 미소로 대하는 예울마루 이승필 관장님으로 시인이 품고 사는 삶의 태도가 고스란히 전달된다.

시를 읽는 중에 그저 앞만 바라보며 열심을 갖고 살아온 나의 모습이 여실히 드러났고 그 속에 무례함과 오만함이 안쓰럽게 끼어 있음과 내 옆의 소중한 이들에게 했던 무심함이 언뜻언뜻 차갑게 맨살로 드러났다.

지난겨울, 이곳에도 추위와 함께 눈이 자주 내렸다. 장도의 계절 중 어쩌면 내가 제일 좋아하는 때가 지금이다. 이맘때면 안개가 자욱하게 끼는 날들이 많다. 연말의 어수선한 가운데 새해를 맞으며 이례적으로 지난 해를 돌아보는 것과는 다른 느낌으로 나 자신을 돌아켜본다.

새해가 한참 지났음에도 다시 한번 세심하게 모든 것을 회상하게 하는 힘이 있는데 이는 해무의 신비함 때문인 듯하다. 늘 이때에는 잠적하듯 한동안 침묵의 시간을 가지며 잔잔함 가운데 수면으로 떠오를 때까지 모든 것을 차단한다. 장도의 진섬다리가 잠기며 아무도 없을 때 소리 없이 안개가 찾아들면 더욱더 침잠의 시간을 갖게 된다.

날씨가 지난주에 이어 주말에 잠깐 햇빛을 보이더니 다시금 안개 낀 장도의 옷을 입는다. 잔잔한 모차르트의 환타지(Fantasie)를 연습한다. 이 곡은 조용한 주제 선율을 노래하기 전에 화음이 펼쳐지는 아르페지오 주법의 서주가 단조로 시작되는데 묵직하게 가슴에 파고 들어와서는 여운을 남긴다. 지난 시간을 돌아보며 마음을 열게 해주는 곡이다, 나에게는.

음악을 연주하며 가슴으로 "겨울 산 겨울 숲"을 암송한다. 지난해에 있었던 아름답지 않았던 사연들과 좋지 않았던 감정을 가진 이들을 떠올리며 나 자신의 부끄러운 모습을 들여다본다. 내 입술에서 나온 거친 말들과 생각들을 가슴 맑아지는 시를 읽으며 깨끗하게 씻어낸다.

매년 겨울이 오면 의식처럼 이 시 앞에서 나를 돌아보게 된다.

이번 주는 계속 안개와 비와 바람이 있다는 날씨 예보이다. 햇빛 찬란한 봄이 오기 전에 용기 내어 자신을 들여다보는 일을 포기하지 않고 몇 번이고 가슴을 투명하게 씻어야겠다.

안개 자욱한 새벽, 겸손한 마음으로 새벽을 깨우는 자에게 주는 자연의 비밀스러운 선물을 받는다.

장도와 예울마루 이승필관장

장도에서의 깨달음

1930년 입도하여 2015년,
주민들이 지역 문화 예술의 섬 개발로 이주하였노라.
여기 장도의 숨결과 탯줄 고향의 향수를 남기고
미래로 거듭날 예술의 성지로 용솟음함을 온 누리에 천명하여
나의 살던 고향 장도의 희망과 그리움을 영원히 기리고자 하노라.
2019.8.27.

나의 살던 고향 장도

장도에서 3대째 살았던 정재철 어르신은 장도가 예술의 섬으로 개발될 때 추진위원장으로 힘써주신 분이다. 장도에서의 삶을 시작할 때 장도에서 가장 양지바른 곳이 카페의 자리라며 머무는 동안 좋은 기운을 온전히 받으라 말씀해 주셨다. 그 순간 그 말씀이 나에게 하늘에서의 축복이 쏟아지는 느낌이었다. 오래 묵혀있던 어둠과 슬픔이 걷히는...

사실 솔직하게 말하면 다시는 오지 않으리라 마음먹고 여기를 떠났었다. 상실과 아픔의 자국들이 곳곳마다 박혀있고 젊음의 꿈을 허무하게 스러지게 했던 이곳, 무엇보다 사람들로 인한 상처는 쉽게 치유되지 않았다. 냉혹한 정치적인 이해관계와 저쪽 편에 있는 이들의 차가운 시선은 나를 더욱 강하게 만들었다.

모든 것을 잃고 사랑하는 이마저 사라졌을 때 쫓기듯 떠난다는 것이 나의 자존심을 허락지 않았다. 남해안발전 연구소의 대표로, 해안통 갤러리의 관장으로 일하며 10년이라는 세월을 이곳에서의 삶을 홀로 견디어 내고 떠났기에 다시 돌아와 장도에 머물게 하는 하늘의 뜻을 이해할 수 없었다.

장도의 자연들과 함께 많은 인연들이 오고 갔다. 아침마다 햇빛 가득 받으며 미움의 감정을 갖고 있던 이들과의 모든 앙금을 걸러내며 해가 지날수록 힐링의 섬에서 치유되는 나 자신을 바라보게 되었다.

왜 다시 돌아와 장도에서의 삶이 엮어졌는지, 어르신을 통해 전해진 하늘의 뜻이 서서히 이해되었다.

"진실로 이르노니 무엇이든지 땅에서 매면 하늘에서도 매일 것이요
무엇이든지 땅에서 풀면 하늘에서도 풀리리라"

- 마태 18:18-20 -

장도의 터전이었던 어르신들

지금도 삶의 터전인 정재철 부부

음악이 주는 힘

일기를 마무리하는 즈음에 둘째 딸로부터 그녀의 마음이 담긴 글을 받았다. 며칠 후에 다가오는 자신의 생일에 문득 생각난 듯하다. 정치를 꿈꾸었던 남편이 내가 음악 활동 하는 것을 막지 않았다. 한 번도 아닌 4번이나 매번 실패로 끝나는 선거는 분명 우리 가족을 피폐하게 만들었지만 그럼에도 오뚝이처럼 일어나 삶을 이어갈 수 있었던 것은 음악이었다.

둘째 딸은 그 모든 과정을 함께 지켜보았다. 버거운 삶을 음악으로 이겨내기 위해 밤늦게까지 연습을 할 때 초등 때부터 딸은 연습실에서 함께해 주었다. 피아노 소리를 들으며 소파에 잠이 들어있는 딸의 모습은 나에게 힘들었던 그 시간들을 견딜 수 있게 해 주었다. 좀 더 커서는 악보를 보며 내가 암보하다 막히는 곳을 체크해 주기도 하였다.

독일 유학 시절에 둘째를 가졌기에 출산하기 이틀 전까지도 졸업연주를 위한 연습을 해야만 했었다. 그래서 그런지 딸은 엄마가 들려주는 피아노 소리를 좋아했고 늦게까지 연습해도 불평하지 않았다. 5개월의 투병으로 허망하게 떠난 남편과 아빠의 부재로 우리는 어찌할 바를 몰랐었다. 지금 돌이켜 생각하니 이겨내려 정말이지 안간힘을 썼다. 좋은 남편이었고 아빠였기에 더 그랬다. 두 딸들 역시 그러했으리라.

음악은 암흑과 같은 슬픔 속에서 빛으로 나올 수 있는 용기와 희망을 내게 주었다. 1주기 때에 고인을 기리는 추모음악회를 가졌고 3주기 때에는

"그리움을 넘어"라는 제목으로 책을 출간하였다.

음악이 우리에게 주는 힘과 아름다움이 딸이 보낸 글에 체험적으로 있기에 함께 기억하고 싶다. 어쩌면 남편은 자신이 일찍 떠날 것을 알았기에 나에게 Steinway & Sons 피아노를 선물해 준 것이었을까. 남은 삶도 음악과 함께 할 것이다.

〈 추억을 되살리는 음악, 엄마의 샤콘느 〉

김예인

시선을 살짝 들어 6시 반의 봄 하늘을 흠뻑 만끽하며 엄마를 생각했다. 음악은 "다른 문화형식에 비해 유독 뚜렷이 추억을 되살리는 심오한 능력을 갖춘 예술 형식"이라 한다.

엄마는 나를 출산하기 며칠 전까지도 하루 평균 10시간의 연습량을 채우던 성실한 대학원생이었고, 그 배 속에 있었던 나에게 피아노곡은 유난히 음악의 그 심오한 능력이 강하게 발휘되는 듯하다. 근거는 없지만 아마 그렇겠지.

바하의 부조니 샤콘느,

아빠를 하늘로 보내고 첫 번째 추모음악회에서 엄마가 준비한 곡이었다. 나는 음악회 전 매일 밤 엄마의 암보를 도왔다. 아빠의 사무실 겸 엄마의 레슨실로 사용했던 공간, 아빠의 인생이 가장 치열했던 그 공간에서 나는 악보 위 음표를 따라 읽으며 엄마의 샤콘느를 들었고 어느 부분에선 연주의 느낌을 함께 만들어가기도 했다.

엄마는 이 곡을 완벽하게 외웠지만 슬픔에 압도되어 버린 나머지 연주회

에서는 끝마치지 못했다. 늘 완벽한 무대를 준비하던 엄마는 휘청거렸고 눈물을 흘리며 무대에서 내려왔다.

그래서 나에게는 가슴이 저릿한 곡이다. 아빠를 상실한 엄마의 슬픔이 새겨진 곡이다.

갑자기 찾아온 아빠의 부재에 대해 엄마와 나는 툭 터놓고 서로의 마음에 대해 말하지 않았다. 모른 척이 더 가깝다고 할 수 있겠다. 우리는 서로의 슬픔 앞에서 부모로서 또는 자식으로서 서로에게 건네야 할 말을 하지 않았다.

그러나 이 곡을 통해 엄마와 나는 비언어적인 위로와 비행위적인 부둥켜안음을 주고받았다. 나는 샤콘느를 연습하는 엄마의 뒷모습을 보며 엄마의 슬픔을 깊이 이해했고, 엄마는 묵묵히 악보를 넘기는 나를 보며 당신을 위로하고 싶은 나의 마음을 이해했으리라 믿는다.

그래서 부조니 샤콘느에 담긴 추억은 음악이 내게 불러일으키는 여러 추억 중 가장 특별한 추억이다.

예술의 섬 장도 피아니스트1

함께 해준 이들과 최선을 다했던 장도의 시간들

2020년 4월부터 시작한 장도의 생활이 해를 다섯 번이나 맞고 있으니 정말이지 빠른 세월의 흐름이었다.

2021년 3월, "바다는 늘 나를 유혹한다."를 첫 연재하며 '여수넷통뉴스'에 1부 〈블루노트〉를 두 해에 걸쳐 제30회 "열정 속에 숨겨진 지독한 외로움"으로 일단락 지었다. 이어서 여수복지뉴스에 2부 〈오렌지노트〉를 2022년 4월부터 "오렌지 향기는 바람에 날리고"를 시작으로 역시 2년에 걸쳐 마무리하려 한다.

〈블루노트〉에서는 쉽고 편안한 클래식 음악과 함께 장도에서의 일상과 아름다운 사연들을 담으며 장도를 '예술의 향기가 흐르는 곳'으로 자리 잡기 위해 다양한 프로그램을 시도했던 기록이다.

어느 정도 장도에서 꽃을 피우는 시기에는 오렌지빛 언어로 러시아, 남미, 북유럽 등 범위를 좀 더 넓혀 다채로운 클래식에 대한 접근을 〈오렌지노트〉에서 시도해 보았다.

〈오렌지노트〉 첫 시작인 라벨의 '볼레로'는 다양한 악기들의 음색으로 우리들의 서로 다른 모습들의 어울림에 대한 아름다움을 표현하였다면, 이번 마지막회는 브람스(J.Brahms, 1833~1897)의 교향곡으로 그동안의 시간들을 힘차게 마무리하고 싶다. 브람스는 바하(J.S.Bach, 1685~1750)와 베토벤(L.v.Beethoven, 1770~1827)으로부터 고전적인 형식을 이어받았고,

그러면서 낭만시대를 관통하는 신선한 예술미와 새로운 기교를 가미하여 클래식 음악의 전통을 굳건하게 세워나간다.

당시의 바그너(R.Wagner, 1813~1883)와 리스트(F.Liszt, 1811~1886)가 음악의 주류를 이끌었지만 묵묵하고 성실하게 자신만의 길을 걸어간다. 그는 4개의 교향곡을 작곡하였는데 제1번은 무려 20년에 걸쳐 작곡한 곡이다. 절제되고 철저한 형식 속에서 내면적이며 사색적인 분위기를 보여주며 후기낭만주의 속에서 신고전주의라는 영역을 확보해 나간다. 제1번은 4개의 악장으로 구성되어져 있는데 교향곡을 들으며 차분한 마음으로 꽉 찬 충만함 속에 빠져 들어간다.

장도에서의 아름다운 만남들은 얼마나 뿌듯하며 부유했는지 모른다. 그 중에 백미는 역시 작가들과의 만남으로 나의 영혼을 풍성하게 하며 예술가들과의 대화는 인생의 깊이를 끝없이 퍼내는 것처럼 흥분되는 일이다.

자신의 섬을 견고하게 만들어가는 이들의 공통점은 자연을 사랑한다는 것이다. 입주작가들을 장도 산책길에서 만났을 때에 자기 세계에 빠져있는 눈빛을 바라봄이 더없이 반갑다.

사계절의 변화에 민감하며 장도를 둘러싸고 있는 물결은 날마다 새롭고 작가들도 매 순간 다시 태어나며 그것들이 기꺼움으로 누적된다. 자신만의 고독한 시간들이 녹아져 있는 작품들 앞에 또한 겸손한 모습을 바라보며 그들과의 인연에 감사하게 된다.

2024년, 멋진 일을 계획한다.
"섬, 섬, 섬 랑데부"의 프로젝트로 그림과 사진과 음악의 섬이 어우러지는 예술세계를 보여주고자 한다. 예술가들이 사는 섬, 장도에서 제1기 입주작가 이민하 화가와 제4기 입주작가 임영기 사진작가와의 만남을 음악의 장르와 함께 장도에서의 삶을 기록으로 남기고자 한다.

서로 다른 시각으로 장도에 머물고 있었고, 각자의 방식으로 장도를 받아들이며, 시간의 흐름에 각자의 에너지를 응축시켜 표현해내는 것들은 때로는

공통점이 있기도 하지만 때로는 전혀 다른 시선이기에 각자의 섬은 더욱 새롭고 깊어진다.

마지막 〈오렌지노트〉를 햇살 받으며 정리하는 이 순간들, 매 순간 기쁘게 감당했고 함께하는 이들이 있었기에 가능했고, 내가 할 수 있는 최선을 다했기에 아쉬움이 없다.

베토벤도 브람스도 숲속의 산책을 자주 하며 신선한 영감을 받았던 것처럼, 장도입주 작가들 역시 그랬던 것처럼, 2024년 남은 시간들도 장도의 자연들과 깊은 교감을 나누며 이곳에서의 시간들을 하루하루 소중하게 채워 나간다.

장도 전시관

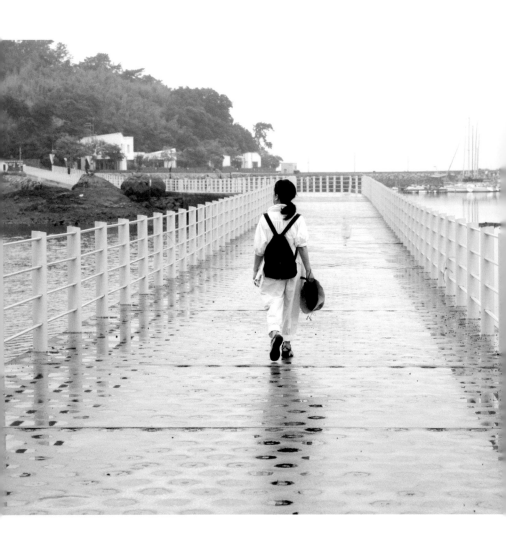

Epilog
에필로그

＼

언제나 첫 뿌리의 임무는
"닻을 내리는 거"라 했지.
이곳에 예술의 에너지를 채우는 것이었지.
해안통 갤러리에서 5년 동안 길을 만들고
과감히 정리했듯이
이곳 장도에서도 임무수행을 했으니
또 홀연히 떠나야겠지.

장도에 오랫동안 뿌리내려 지내는 소나무처럼
모든 것이 익숙해지는 이때에,
살아 숨 쉬고 있는 장도의 자연과 눈 맞추며
그들의 언어가 들려지는 이때에,
외딴섬도 낯설음없이 친근해진 이때에,
다시금 길을 떠날 준비를 한다.

미련 없이 떠나기 위해서
지금 이 순간 최선을 다하며
아낌없이 이 순간을 사랑한다.

나를 맞이할 또 다른 바다를 기대하며
장도의 바다에 입을 맞춘다.

십 년 전, 작년, 올해, 어제 그리고 오늘..
매 순간 꽃이 피고 지고 있지만
지금 이 순간을 즐기는 것.
그것을 아름다움이라 말한다면.
이 아름다움을 마음껏 누리리라.

여전히 바다는 나를 유혹하며 심장을 뛰게 한다.
오늘도 과거와 현재와 미래가
동시에 엮어지는 초월의 시간들을,
바다가 담고 있는 모든 것들을 나의 시야에 넣는다.

2024 여름.

작은 책 한권에 거대한 음악 도서관의 지혜

'장도소나타'에 담긴 깊은 사유에
책장을 넘기기가 너무 아까웠고,
매 챕터마다 경탄하면서 세계 음악여행을 했다.

"...새들의 노래에 귀 기울이며 피아노 연주가
그들을 방해하지 않도록 간간이 들리게 했다"라는
작가의 자연과 호흡하는 모습에 경의를 표한다.

감히 말하건대 이 작은 책 한 권에
거대한 음악 도서관의 지혜가 담겨 있다.

오래오래 책장에 꽂아두고
다시 펼쳐보고 싶은 책이다.

전 고용노동부 여수지청장 서석주

장도 예술의 섬 지기 '리스타'

제일 먼저 '장도소나타' 발간에 축하와 경의를 드립니다.

장도에 모시기 전 여수 중앙동 해안가 건어물 상가 골목에 대안공간 '해안통'을 설립하고 골목문화운동을 했던 저자를 기억합니다. 그녀의 삶에서 비애의 광야를 지나던 때, 희망의 씨앗을 심고 나눔의 물줄기를 만들고 예술의 꽃을 피워냈던 것을 기억합니다.

2019년 예술의 섬 장도를 개관하고, 투명 덮개의 예술적인 신상 피아노를 구입해놓고, 비록 작은 카페이지만 예술로 꽃피워 낼 적임자를 찾고 있을 때, 해안통 5년여 여정을 갈무리하고 딸이 있는 독일로 떠나간 저자를 생각한 건 저만이 아니었습니다. 많은 이들의 여망이 모여 그녀가 장도 예술의섬 지기가 되었습니다. 프로 피아니스트이자 카페 바리스타인 '리스타' 가 되었습니다.

장도의 사계, 사람, 사랑 그 여정을 수필처럼 시처럼 갈무리 한 장도 노트 한편 한편에 가슴 뭉클했습니다. 예술의 섬 장도를 다녀간 그리고 앞으로 다녀갈 많은 분들께 일독을 강추 드립니다.

<div align="right">

GS칼텍스 예울마루 관장 이승필

</div>

자판 위에서도 이혜란은 여지없는 활자 피아니스트

2020년부터 예술섬 장도아트카페에서 문화 기획가로 첫 발을 내딛는 그에게 신문사 편집국장으로서 연재글 원고 청탁을 했다. 1년쯤 지나 어렵게 수락 받고 첫 연재를 하면서 나는 독자에게 이렇게 소개했다.

"피아니스트 이혜란이 건반 대신 펜으로 쓴 음악 에세이다."

그는 척박한 환경에서 '해안통' 문화사랑방을 꾸려 나갈 때부터 기획과 아이디어가 빛났다. 거기다 그는 기획에 참여하는 사람이나 후원하는 분들에게 능히 통할 수 있는 설명 능력인 글 쓰는 재주도 범상했다. 그런 바탕이니 '일기' 식으로 편하게 써달라고 청탁을 했던 것이다.

피아노 치는 바리스타라는 '리스타' 멋진 네이밍처럼, '장도 블루노트'라는 연재 명칭도 제시했으며, 일단락 마치고 휴식 후엔 다시 '오렌지 노트'라 명명하면서 이메일 원고를 한 달에 두 차례 꼬박꼬박 보내주었다. 그의 꾸준함은 정평이 났다.

두 권의 노트에 담긴 '장도 소나타' 최초 독자로서 따끈따끈한 글을 매번 받아보는 즐거움은 그의 피아노 연주를 나 혼자 듣는 느낌과 같았다. 피아니스트인 그는 폭넓은 독서광이란 점은 이미 알려진 터였고, 끊임없는 메모 습관은 학창 시절부터 생활화된 터여서 읽을 때마다 음악 이야기를 편안하게 들려주는가 하면, 사색의 깊이를 더해주었고, 지역 문화운동의 특별한 추억들을 소환해 주면서 또 다른 그의 연주를 매번 들려주었다.

그는 노트북 자판 위에서 연주하는 활자 피아니스트다. 그의 다양한 연주는 끝없이 이어지리라.

여수복지뉴스 대표기자 오병종

#리스타 이혜란의 장도 소나타 19번 G장조 Op.2

새벽 섬의 숨소리를 들은 적이 있는가
새벽으로 가는 바닷길을 걸어본 적이 있는가
새벽안개 낀 바다를 산책하는 길이 되어 본 적이 있는가
물의 길, 새의 길, 바람 길이 되어본 적이 있는가

날마다 어둠을 밝히면서 장도의 새벽이 되는 사람이 있다.
새벽 물길이 되는 사람이 있다.
더 자연적이게, 더 열정적이게, 더 클래식하게
상큼한 아침인사의 결이 되는 사람이 있다.
물결 바람결 소리결이 되는 사람이 있다.

#리스타 이혜란
#피아니스트 이혜란
#감성메신저 이혜란

그에게선 바다의 내음이 난다.
바이올렛 소나타(Sonata)의 향기다.
녹턴(Nocturne)이다.
그의 손끝에서 오직 장도의 소나타, 장도의 녹턴이 된다.
하루에 두 번 물길을 여는 플랫♭과 샵#이다.
누군가에게는 추어주고
또 누군가에게는 함께 키를 낮춰 포옹한다.

그의 작품은 장도 소나타 19번 G장조 Op.2다.
장도가 라르고(largo)라면 그의 아침은 안단테(andante)다.

그의 주제는 만남과 그리움, 그리고 자유다.
그리고 사람이다.
시와 그림, 사진, 바다, 음악이다.
그 만남으로 선율과 화성과 리듬 같은 사람들의 안부를 묻는다.
그래서 장도의 에너지는 그로부터 나온다.
장도를 찾는 사람의 하루가 편안하고 따뜻하고 환해진다.

그는 장도의 사계다.
흑백이었던 장도가 그로 인해 칼라가 되었다.
회색의 새벽이었다가 코발트빛 블루의 일출이었다가
해거름의 노을이었다가 달밤의 윤슬이었다.
달빛이고 별빛이고 그리움이다.
세상의 마법 중에서 가장 위대한 마법인 음악으로
사람들의 마음 밭에 꽃을 피운다.
빛과 어둠, 새와 물고기, 사랑과 꿈, 그리움을 꽃 피운다.

그의 젊은 피아노는 오후 세시다.
오후 세시의 매직이다.
장도의 하루를 연출하는 장도의 매직이다.
한낮에 피어나는 꽃이고 바람이고 나무고 그리움이다.
한 사람 한 사람의 마음을 보듬는 설렘이다.

그의 언어는 배려다.
나를 떠나 나를 만나는 순간을 연주한다.
자신에게 다가서고 제 마음 안에서 자라는 클래식 사색이다.
시간과 공간의 아름다운 산책이다.

그는 일찍이 여수의 인문학 길을 텄다.
'해안통'
건어물 가게 2층의 인문학 방이었다.
새로운 관점을 향한 틈새에서
토크쇼, 하우스콘서트, 예술꼴라쥬, 시와 음악으로 상상을 스케치하고
소통하고 융합하는 통섭의 매직으로 세상을 새롭게 출력했다.
다양한 시선과 생각이 만나 새로운 경험을 창조했다.
지난 시간이 참 꿈만 같다는,
그는 예술로 사는 것이 아니라 삶이 바로 예술이었다.

여수생활을 잠시 접고 독일로 간 그를
다시 장도카페지기로 초빙한 것은 GS칼텍스재단이었다.
탁월한 선택이고 안목이었다.
그는 단숨에 베를린에서 여수까지 달려 와 주었다.
그동안 '예감' 19회 토크콘서트를 통해
융합하고 꼴라보한 새로운 예술풍경을 선보였다.
쉽고 편안한 클래식 음악으로 안내했고
품격 있는 문화풍경의 밑자리를 마련해 주었다.

베토벤 피아노소나타 '폭풍(Tempest)'을 연주하며 하늘을 품고
쇼팽의 녹턴과 즉흥환상곡, 리스트의 '랩소디 2번', 와이먼의 '은파'로
사람의 풍경 레시피를 마련하고,
봄비 적시는 날 바하의 '첼로를 위한 조곡'으로 장도를 적셨다.
슈베르트의 '겨울 나그네'로 지친 우리를 위로했고
모차르트의 '작은 별'로 사람의 착한 눈빛을 보여주었다.
클로드 드뷔시의 '물의 반영'과 라흐마니노프의 '보칼리제'로
낭만과 자유를 연주했고
섬세하고 미묘한 음색을 통해 시적인 서정을 그렸다.

음악으로 세상을 보여주는 그의 여정
그가 머물렀던 자리, 그가 걸어온 그 자리가
이제 '블루노트'와 '장도 오렌지 노트'로 다시 태어난다.
기꺼이 다시 함께 하는 시간여행을 떠나려 한다.
함께 생각을 나누고 가만히 고백하며 나란히 함께 길을 가려 한다.

그의 젊은 피아노는 장도를 찾는 사람들을 품어주고 어루만진다.
그의 감성을 머금은 피아노 선율로 사람들이 일제히 꽃이 된다.
구름꽃이 피고, 파도꽃이 피고,
소소리 바람꽃이 피고 봄햇살의 꽃이 피고
하얀 그리움이 꽃 핀다.
사계절의 그리움이 그의 마음 안에서 자란다.

I miss you
나 오늘 할 말이 있어요.
발꿈치 들고 마음으로만 오세요.
우리 함께 오늘을 사랑해야죠.

풍경 속의 풍경이 되어 달려온 꿈만 같은 첫 문장을
그의 따뜻한 마음 안에서 깊게 깊게 만나고 싶다.

그는 예술의 섬 장도의 기도이자 그리움이다.

시인 신병은

구스타보 두다멜(G.Dudamel, 1981~)
그라나도스 (E.Granados, 1867~1916)
그리그(E.Grieg, 1843~1907)
글렌 굴드(G.Gould, 1932~1982)
니코스 카잔차키스(Nikos Kazantzakis, 1883~1957)
니콜라이 루간스키(N.Lugansky, 1972~)
니콜로 파가니니(N.Paganini, 1782~1840)
닐센(C.Nielsen, 1865~1957)
다니엘 바렌보임(D.Barenboim, 1942~)
도니제티(G.Donizetti, 1797~1848)
드보르작(A.Dvorak, 1841~1904)
드뷔시(C.Debussy, 1862~1918)
디트리히 피셔 디스카우(D.Fischer-Discau, 1925~2012)
라벨(M.Ravel, 1875~1937)
라흐마니노프(S.Rachmaninoff, 1873~1943)
레온타인 프라이스(L.Price, 1927~)
로드리고(J.Rodrigo, 1901~1999)
로시니(G.Rossini, 1792~1868)
리스트(F.Liszt, 1811~1886)
리히터(S.Richter, 1915~1997)
릴케(R.M.Lilke, 1875~1926)
마누엘 데 파야(Manuel de Falla. 1876~1946)
마르타 아르헤리치(Martha Argerich, 1941~)
마리아 칼라스(M.Callas, 1923~1977)
마린 알숍(Marin Alsop, 1956~)
모차르트(W.A.Mozart, 1756~1791)
몸포우(F.Monpou, 1893~1987)

미츠키에비치(A. Mickiewicz, 1798~1855)
밀레(J.F.Millet. 1814~1875)
바하(J.S.Bach, 1685~1750)
번 클라이번(Van Cliburn. 1934~2013)
번스타인(L.Bernstein, 1918~1990)
베토벤(L.v.Beethoven, 1770~1827)
벨리니(V.Bellini, 1801~1835)
부조니(F.Busoni, 1866~1924)
브람스(J.Brahms, 1833~1897)
브뤼노 몽생종(B.Monsaingeon, 1943~)
블라다미프 호로비츠(V.Horowitz, 1903~1989)
비발디(A.Vivaldi, 1678~1741)
빌헬름 뮐러(Wilhelm Muller, 1794~1827)
사이먼 래틀(S.Rattle, 1955~)
샤를 보들레르(C-P Baudelaire, 1821~1867)
쇼스타코비치(D.Shostakovich. 1906~1975)
쇼팽(F.Chopin, 1810~1849)
슈만(R.Schmann, 1810 ~1856)
슈베르트(F.Schbert, 1797~1828)
슈타프(L.Rellstab, 1799 ~1860)
스트라빈스키(I.Stravinsky, 1882~1971)
시벨리우스(J.Sibelius, 1976~1981)
아말리아 로드리게스(A. Rodrigues, 1920~1999)
아바도(C.Abbado, 1933~2014)
알베니즈(I.Albeniz, 1860~1909)
알폰스 무하(A.Mucha, 1860~1939)
엘렌 그뤼모(Helene Grimaud, 1969~)
오나시스(A.Onassis, 1906~1975)
와이먼(A.P.Wymann, 1832~1872)
유자 왕(Yuja Wang, 1987~)
이언 보스트리지(Ian Bostridge, 1964~)

입센(H.Ibsen, 1828~1906)
자비네 마이어(S.Meyer, 1959~)
자클린 뒤 프레(J.Du Pre, 1945~1987)
장 그르니에(J.Grenier, 1898~1971)
쟈크 오펜바흐(J.Offenbach, 1819~1880)
전혜린(1934~1965)
조지 거쉰(G.Gershwin, 1898~1937)
존 바에즈(J.Baez, 1941~)
존 필드(J.Field,1782~1837)
쳇 베이커(Chet Baker, 1929~1988)
카라얀(H.v.Karajan, 1909~1989)
카잘스(P.Casals, 1876~1973)
카티아 부니아티쉬빌리(Khatia Buniatishvilli, 1987~)
카프카(F.kafka, 1883~1924)
칸딘스키(W. Kandinsky, 1866~1944)
칼융(Carl Gustav Jung, 1875~1961)
클라라(C.Schmann. 1819~1896)
클라우디오 아바도(K.Abado, 1933~ 2014)
키에르케고르(S.Kierkegaard, 1813~1855)
파데레브스키(L.J.Paderewski, 1860~1941)
파블로 피카소(P.Picasso, 1881~1973)
포레(G.Faure, 1845~1905)
푸시킨(A.Pushikin, 1799~1837)
프랑크(C.A.Frank, 1822~1890)
프로코피에프(S.Prokofisv, 1891~1953)
피아졸라(A.Piazzolla, 1921~1992)
하이페츠(J.Heifetz, 1902~1987)
헤르만 헤세(H.Hesse, 1877~1962)
헤밍웨이(E.M.Hemingway, 1899~1961)
헬렌 피셔(Helene Fischer, 1984~)
호로비츠(B.Horowitz, 1903~1989)
히네스테라(A.Ginastera, 1916~1983)

장도 소나타

Jangdo Sonata

초판 1쇄 2024년 6월 28일

저 자 이혜란
그 림 이민하
사 진 임영기
편 집 이혜란, 이민하, 임영기
디자인 김 세이
ISBN 979-11-93423-03-5(03600)

발행처 송림그라픽스
 (59674)전라남도 여수시 시청서1길 8-8
 T. 061-686-5543 F.061-686-5542